歐洲後現代藝術
L'art post-moderne en Europe

陳奇相／著

藝術家出版社

歐洲後現代藝術

L'art post-moderne en Europe

陳奇相／著

藝術家出版社

目録

CONTENTS

序・一個易接近的視窗

國立嘉義大學人文藝術學院
劉豐榮 美術系系主任暨視覺藝術研究所所長

　　談論「當代藝術」難免會涉及「現代」與「後現代」藝術性質之討論與比較，尤其後現代藝術是當代藝術的主要課題之一，故其特質的認識相當重要。然而，由於後現代藝術具複雜性與變動性，故實難用「簡而言之」的方式來加以掌握；反之，若以太艱澀繁瑣的敘述也不易使一般讀者理解。許多相關著作難免受限於前述的困難，且新資料需不斷收集整合，故此工作誠有某種難度。不過對後現代藝術的探討，應為不斷反思與建構的歷程，因此新的透視之提供在當前是相當需要的。

　　陳奇相老師遊學法國廿年，其平時論著中對當代藝術與文化經常有精闢之見解，由於在藝術理論與創作兩方面均見長，故其理論與創作經驗能交互影響與提昇。陳老師最近將其對八○年代歐洲藝術的研究心得整理出版，此書的研究資料來源不僅限於文獻的探討，更藉他自己的實地觀察、考察以及影像與文字的記錄，在思考方式上係從多層面（如政治、經濟、社會與文化等）之探析，進而達到整體的理解，並做省思與批判，且敘述內容上不僅在現象的與事實的呈現，更有內在關聯性與因果的分析。其中增添不少一般藝術史所未載的新資料，而且其行文深入淺出，可讀性高，可謂為後現代藝術提供另一個易接近的視窗，並有助於吾人對後現代藝術較完整概念的建構。

　　陳奇相即將應邀擔任嘉義大學美術系的客座藝術家，在此講學一學期，師生均甚期盼，而此書的出版，相信將嘉惠學子與愛好藝術的人士，這也是藝術學界的喜訊。能為之序，誠屬榮幸之至！

2002 年 5 月

自序・吹皺一池春水的後現代藝術

<div align="right">陳奇相</div>

《歐洲後現代藝術》這本書時代背景大約在國際政經風起雲湧的一九八九年，正值法國隆重舉行法國社會大革命兩百週年紀念之時。當時，東方社會主義國家和第三國際正要求自由與民主的偉大時刻，波蘭、捷克斯拉夫、匈牙利和羅馬尼亞，一一被自由民主所光復，銅牆鐵壁的「鐵幕」也抵擋不了自由民主的威力。甚至於中國也不例外，並沒有像東歐國家那樣完成民主的美夢呢。那讓人更難以想像的是，八○年代完美地結束於隔離東西的「柏林圍牆」的倒塌，從冷戰的敵對到後冷戰的停武和談，到九○年代初蘇聯的解體，如今於一種從未過的國際新形勢裡，啟開一個前所未有的新紀元。

完成《歐洲後現代藝術》先後歷時十二年，今重新檢閱這本書，發現書中闡述的一些觀點，或多或少可以解讀當前藝術形勢及提供一些深思熟慮的觀點。這本書是闡明八○年代歐洲整體藝術，從時代背景的後現代政治、經濟、社會與藝術間的關係，到歐洲後現代藝術潮流分析；從法國的總體藝術面貌、德國新表現與新雕塑、義大利超前衛藝術、英國新雕塑、西班牙藝術、蘇聯藝術、新幾何抽象或新抽象幾何、有關相片的藝術，到另類的「大地上的魔術師」展覽評論等試探，並附上八○年代重要展覽紀錄、圖表。有系統地加以分析，從縱線的歷史緣源，到橫向的各種藝術潮流風貌，是了解歐洲後現代藝術最為完整的一本著作，也是敝人旅歐洲十一年在巴黎實際參與觀察的見解及紀錄，並非是當代藝術的考古，是深入歐洲生活的見證。

因為八○年代巴黎大大小小重要的當代藝術展覽大都親自參觀過，現代美術館及重要的畫廊宛若我家的廚房，某個藝術家屬於某畫廊、某幅作品掛在哪兒，如今記憶猶新，寫這本書或重新閱讀本書時有如舊地重遊，彷彿這些畫作就在眼前，真是難以想像的一大享受。不只如此，定期在畫廊及美術館裡尋幽探勝，並一一地拍幻燈片記錄，我目前擁有一套廿世紀末三十年來最完整的歐洲當代藝術資料（共有兩萬多張幻燈片）。然而這裡採取的寫作方式並不像一般學院式引經據典或咬文嚼字的論述，是以較抒情、輕重緩急的形式，或有時則以感性的書寫（尤其是後現代兩篇文章，似乎只有在這感性中才能更深刻些），希望保有更大的思考及想像空間，深入淺出地闡述各種可能性的前因後果。

從法國八○年代的總體藝術面貌開始，法國藝術史的因緣、新自由形象、回復

神話與故事、法國的壞畫（新表現）、新雕塑、巴黎牆上塗寫及法國新生代的藝術，共三篇，足以讓讀者們一目了然後現代法國總體性的藝術。德國新表現主義的繪畫與雕塑，質疑它們的成就是政治的回饋或經濟的回償，及後現代德國藝術的事實性，並闡述新表現主義繪畫及雕塑的整體面貌。義大利超前衛藝術的由來，與歷史的關係、特色及風貌。樂觀進取的英國新雕塑之傳承，時空背景與藝術風貌。西班牙藝術也是這本書的重點之一，試探從軍政權瓦解後的西班牙當代藝術之發展條件，及在自由民主下的藝術策略，現代藝術的傳統與特色，到新生代藝術的總體面貌，提供我們國內藝術發展的可能性、條件及運作。蘇聯八○年代的藝術亦是本書的另一重點，試探戈巴契夫的政經改革與藝術之關係，社會主義的烏托邦幻滅後，蘇聯的藝術面貌是什麼，炒西方現代傳統的冷飯？或是迎合歐美新的資本主義呢？是西方當前藝術的反射鏡呢？或是一種重新的開始呢？當然從蘇俄當代藝術戲劇性的發展過程中，不難了解目前中國當代藝術的發展。新幾何抽象或新抽象幾何，是「後」現代的借屍還魂或是「現代主義」的復活呢？闡述幾何的傳承及面貌。相片、相片：有關相片的藝術，試探當今使用相片的藝術，那到底是「相片」還是「藝術」？以及相片視覺影像的多重使用操縱，並闡述影印藝術及數位影像藝術。另類的「大地上的魔術師」大展評論，則嘗試分析這個展覽的意義，爲什麼選擇在八○年代結束的時刻，邀請非西方藝術家們參與展出，難道是對非西方藝術的回償嗎？或是非西方藝術的成就足以讓西方人刮目相看呢？或是非西方藝術異國情調的風貌吸引西方？當然都不是的，是自我爲中心的西方現代藝術達到窮途末路，嘗試打開藝術大門窺探世界，希望從中探究出一條可能的新途徑。試探這個展覽對未來藝術的啓示，當然這是一個另類的展覽，它啓開非西方藝術大門，確實九○年代是中國、南美洲及非洲藝術家們崛起的時刻，如今他們的成就都已讓人們另眼相看。

　　最後兩篇文章是後現代「閒『畫』家常」和後現代「題內與題外」，首篇是從消費市場運作上，分析「新的」及「後的」操縱；另一篇嘗試探究到底是「新」時代，或「反」現代，還有「後」現代？是復古還是創新呢？在這個曖昧的新時代裡，到底「新」到哪兒去了，試探市場上「新」字運作，是否有掛羊頭賣狗肉之嫌呢？看看太陽底下還有什麼「新」鮮事。當然！「反」或「後」現代也好，似乎都炒歷史的冷飯、舊調重彈、借古諷（喻）今、借屍還魂或起死回生呢？因爲在這時代裡，白米早就煮成飯（因爲杜象已把飯煮熟，當然吃不吃隨你），巧婦不再難爲無米之炊了（依據波依斯，藝術已完成），甚至速食麵、披薩或漢堡堡（暗喻藝術史）隨地隨處都可充飢或飢不擇食都行，要止渴就請喝可口可樂好了（因爲這飲料是安

迪‧沃荷最愛），如此當今到處都是歷史的私生子或混血兒，杜象或可口可樂的子子孫孫。當代藝術似乎越來越不像樣（如此才夠藝術，因為只有如此才能擴展藝術的範疇，擴展似乎是當代的策略，豈能算是藝術呢？當然算不算由你，反正在當代美術館〔藝術機制〕裡，有這當藝術保證人，你要如何呢！），越來越沉淪的商品化、庸俗化，還有什麼好期待的呢？當然！或許它們強化生活中的一些感性和看法，解除生活與藝術的邊界線，讓生活成為藝術，藝術成為生活（這似乎是藝術家自言自語也），真的嗎（當然值得懷疑它們的目的）？藝術如果是啤酒，生活裡每天都可以喝啤酒，那多爽呢？甚至喝完的啤酒罐或瓶都可當藝術品展現或賣錢，一舉兩得這才叫「生活的藝術或藝術的生活」。那麼，在資本主義裡，口袋無三兩銀，生活哪夠藝術呢。

然而談到現代或當代藝術，似乎就等於西方藝術，更明確一點，就等同於歐美幾個大都會（例如紐約、洛杉磯、巴黎、倫敦、柏林、米蘭、馬德里等等，東京、漢城到底包括在裡面嗎？那就很難說了，台北、馬尼拉請問在哪兒，非洲大陸似乎是不存在現代或當代藝術版圖裡），當然這並不表示其他的都會都沒有充滿活力的當代藝術，只是這些成為西方邊緣性的藝術，那似乎都不存在（或不被包括）於西方當代藝術之版圖內呢！西方如何看待非西方的藝術，非西方藝術是西方的反射鏡嗎？綜觀近代藝術史，有幾個出頭天的非西方藝術家呢？那麼，非西方藝術家到底存不存在呢？當然！恩賜於後現代，非西方藝術家崛起，然而為了存在，只能強顏歡笑投入西方藝術市場機制的懷抱裡，要不然不成為國際風雲人物，將成為邊緣人「孤芳自賞」多無聊呢？如果心有餘悸，吃漢堡喝可口可樂（像安迪‧沃荷般），或吃德國「香腸」喝啤酒（像波依斯般）來壯志凌雲，要不然只能畫餅充飢，還是確實一點煮白飯配滷蛋就好了，而要不要喝「醬油」（土土的才夠味）隨你便，好自為之吧！要不然就請大家多保重些，法蘭克福學派的理論家們會祝福你們的（因為這是個猖狂複製及模擬的時代），存在主義的理念會強化大家的意志，《心經》及《金剛經》會讓人們超然的，要更勇敢些還有《可蘭經》可壯膽，但一切似乎非奉《聖經》之命不可！綠色鈔票太迷人了，誰不要呢？非自我「次殖民化」不可，哦！這是世界村的效應、一致化的趨勢也，真的嗎？遊戲規則是由誰制定的呢？帝國大眾傳媒由誰操控？大家心知肚明，哪能讓你隨心所欲呢？嘿！你真的是「老神在在，免『給仙』了」，這是個自戀、自慰、自我崇拜及自以為是的模擬時代，別想那麼多了，波依斯在天之靈暗示人們，當太陽從大西洋西沉時，月亮就從東方昇起。

　　那麼，你們不會質疑嗎？這麼一「後」就「後」了廿幾年，窮途末路的藝術，到底發生什麼問題了，山窮水盡的後現代之後是什麼呢？都讓人一頭霧水，那「反」現代，到底現代結束了嗎？是「現代」走投無路才達到「後」現代的嗎？這是山窮水盡，柳暗花明又一村的「新」境地嗎？似乎不然，「新的」、「反的」或「後的」，都只能讓人更加糢糊，因爲霧裡看花才「美」呢？或混水摸魚更「棒」呀！當然世代潮流是輪流交替的，每個時代或每個輩份都有其徵象、思潮觀點、時代見解和消費傾向，這些都是時勢潮流的支配或市場消費的操縱呢？那當今藝術似乎只在藝術體制裡玩「顛覆」的遊戲，向藝術體制獻殷勤或更明確地都在資本主義口袋裡造反？

　　讓人不解，爲什麼全球各地都似乎非「後」現代不可呢？如果非西方連現代在哪都不見鬼影，哪來後現代呢？當然在帝國主義大眾傳媒的推波助瀾下，大家非得找一大堆理由證明是某種事實、徵象來附和「後」現代的各種條件，似乎是非此莫可？不附庸風雅似乎是跟不上流行，西方常常透過「放羊」學者們，宛若吹風機般吹皺一池春水，讓人又驚又喜且又愛又恨，趕來趕去地趕「時髦」，時空論證下只留下一些皮膚過敏的「口號」，在茫無頭緒的群眾中顯得多麼前衛呢？「後現代」對非西方而言更明確地說是「後西方」，想想看現代化豈不就是西方化嗎？那不「現代化」可能嗎？當今而言更明顯地是「後美國化」，可不是嗎？美利堅是當今世界的馬首是瞻，不喝可口可樂的人，就無法參與世界遊戲，將被劃地爲限，誰耐得住寂寞呢？看來似乎只有「阿拉」有足夠勇氣吧！

　　耐人尋味的八○年代裡，在人們腦海中遺留下來最爲深刻，或讓我永難忘懷的影像，並不是波依斯的「社會雕塑」、克里斯多的「包紮藝術」、巴塞利茲的「顛倒畫」、基弗的「歷史圖畫」、印門朵夫的「咖啡廳」、施拿伯的「瓷盤拼貼圖畫」、哈林的「書寫人物」、巴斯奇亞的「塗鴉」、古奇的「驚訝人物」、克拉克的「沙拉油瓶」、賈胡斯特的「印度人」、拉于耶的「保險櫃上的電冰箱」、昆斯的「小白兔」、雪曼的「模擬自拍像」及歐爾茲的「電動廣告看板」等等。它並非來自於藝術的展演，而是比任何藝術還更藝術，比任何戲劇或電影還更戲劇性，比人們想像還更難以想像的，這豈不是哥雅「黑色繪畫」裡或畢卡索〈格爾尼卡〉圖畫中人物之化身嗎？他是身穿白色襯衫、手提袋子的瘦弱男子，以血肉之軀阻擋一列四台戰車的影像。當代藝術傑作中，哪件作品能具有如此的眞實性及震撼力呢？這短短幾秒鐘的影像，成爲永垂不朽的生命意志之抵抗徵象。

<div align="right">2002 年 5 月 6 日於巴黎</div>

後現代藝術與政治、經濟、社會的關係

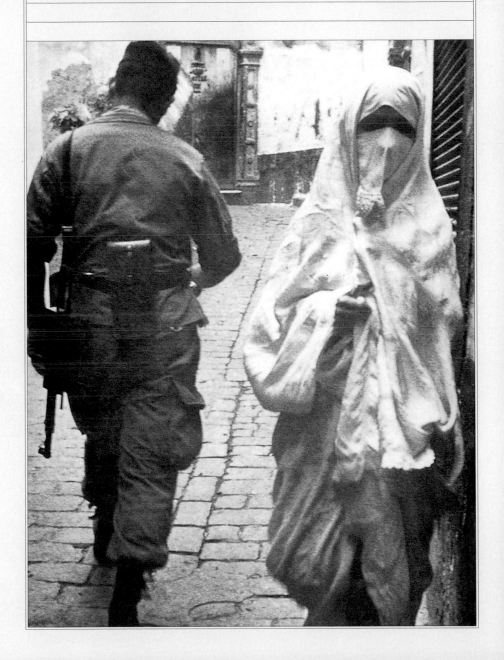

■前言

構成人類團體與民族國家的形成，除了血緣、地域、文化、語言外，最重要的在於政治、經濟、社會，然後形成生活文化。政治改變社會，而社會影響政治，經濟建構社會，而社會影響經濟，它們是三面一體相輔相成關係密切。然而文化的成長與政治、經濟條件更是密不可分，文化源自社會生活中，而社會是政治與經濟的範疇，藝術創作源於文化、政治及社會。怎樣的政治就會有怎樣的社會，什麼樣的文化政治就會有什麼樣的藝術。政治是管理眾人處理國家之事務，政治為人民服務，而人民為政治效勞，這是社會人群之間相互的關係。如此，現代藝術與政治之間確實有很大的關係，從現代藝術的發展過程中，人們可從中測試政治民主之自由程度，因為沒有個人自由的地方，就沒有現代藝術，美國五〇年代抽象表現主義藝術家馬查威爾（Motherwell）說道：「現代藝術它的問題是現代個人的自由，由於這個理由，現代藝術史有時候將成為現代自由史。」

當然，自由是有層次之分，在各異的政治體系下，對自由就有不同的解釋，社會主義和資本主義的政治兩種體系下的自由程度是有天壤之別。而現代藝術也就必須在個人自由的創作中才能充分地展現。然而第二次世界大戰後歐洲積極地重整政治、經濟及社會，美國成為西方的主導，紐約取代巴黎成為現代藝術的核心。因為現代藝術的發展不只要有開明的政治，更要有富裕的經濟條件和穩定健全的社會，這都足以反映出現代藝術與現代政經間互為因果的關係。反觀，非西方的現代藝術呢？夾處在東西兩大強權下的非西方政治是相當複雜且不穩定，經濟的開發成為西方資本主義主要的次殖民，文化在現代與傳統間掙扎，並在強勢的西方文化下殘生。很清楚，非西方的現代藝術之發展條件是難以想像地艱難，尤其在西方強權文化政治支配下的藝術地位。當然談到現代藝術等同於西方藝術，其他的都是邊緣的藝術，關於這點我們將不會感到奇怪。

第二次世界大戰整個歐洲在戰後重建的復甦中，漸漸從政經中站立起來，八〇年代已成為西方政經舉足輕重的夥伴。歐洲建立起歐洲共同市場，並成為一個政經的共同體，共有十二個國家各自發展經濟並相互交流，從技術、資金、人才到商品，進而文化、戰略及政治。在經濟及文化上，具有濃厚的後現代共同現象：保護主義政策，而在政治上的意義，則突破處在僵化的東西關係裡兩大超級強國中的壓力，並試圖強化其歐洲自

主的權利。在社會上，紓解每個國家的失業人口壓力，並加強文化上的交流，當然最為重要的是和平相處，增進歐洲共同的利益與安全，形成大一統的歐洲。

然而，後現代的歐洲藝術首先突破過去美國藝術主宰，返回各個國家的文化傳統，展現其獨特的面貌，這形成後現代最明顯的藝術特徵。讓人跌破眼鏡的是蘇聯藝術的崛起，戈巴契夫（Mikhail Gorbatchev，1985年上任）一反過去中央集權，積極地提倡開放性的民主社會制度（Perestroika），使整個社會吹起開放的旋風，彌漫自由的氣息，蘇聯的現代藝術之覺醒，並受到歐洲藝術制度及市場的青睞，一陣東方的藝術旋風，吹拂疲於奔命且軟弱無力的西方藝術，在西方重要美術館（例如紐約現代美術館、巴黎龐畢度中心）及畫廊展出，我們可以清楚地看到都標榜著「蘇聯現代藝術」，從社會主義集權解體後到開放的民主自由中，我們也得到相當的證明，現代藝術也只有在開放自由民主下才有更大的發展空間。德國前衛藝術家波依斯說道：「很重要的，每個人都希望自己是人類，明白嗎？他和你一樣，我們不需要什麼意識形態，我們只想能自由自在。」可不是嗎，沒有個人自由的地方，會有現代藝術嗎？反觀，台灣的現代藝術發展在八〇年代裡，

不也是個明顯的證明，尤其是政治上的大變革、民主自由下，尤其經濟上的可觀成就，都使台灣未來的現代藝術發展更為海闊天空。

後現代裡當西方經濟疲軟時，亞洲勤儉的國度裡之經濟成就了「亞洲四小龍」都讓世人刮目相看，當然日本人的經濟成為世界的前驅。西方經濟的衰退，卻引發保守主義的抬頭，保護政策從中而起。美國的經濟深深地影響全球的發展，它從過去的債權國到債務國，尤其一九八七年十月份的紐約股市大崩盤，震驚全球經濟，宛如一九二九年世界經濟恐慌的現象。經濟主宰藝術市場，戰後都以美國為主的現代藝術市場也深受影響，全球藝術市場就像經濟般地重新分配，尤其以日本市場最為明顯，當畫家梵谷的〈向日葵〉，日本人以天文數字收購典藏時，足以證明當時其雄厚的經濟力量。甚至人們目睹一種反常現象，以前日本藝術家們都希望到歐洲來開展覽，而在這時代裡，西方藝術家更希望受到日本人的青睞——到日本展覽。

歐洲的西德聯邦政府從一九四九年成立後，經過四十年的重建，在八〇年代末已成為歐洲共同市場中舉足輕重的夥伴。當歐洲其他國家：英、法等國經濟衰退時，德國經濟上的成就卻引人矚目（外匯存底名列世界前

茅）。那德國的當代藝術呢？當然它有其深遠豐盛的文化傳統，更有當今富裕的經濟及民主開放的社會，強而有力的德國新表現主義就在後現代裡扮演舉足輕重的角色，這豈不是經濟政治所帶來的文化成果。

■後現代的政治概略

在八〇年代裡，全球戲劇性地進入後冷戰時期，更是西方保守主義抬頭，新右派的「雷根的時代」，保守的政治理念是追求穩定，在經濟上則以保護政策護衛自身的利益。那麼，西方政治大致分為兩大類型：歐洲大陸的法國、義大利、希臘、瑞典都是社會黨（左派偏中）執政，德國早期由社會民主黨掌權，而後由基督民主黨採取中間偏左路線。反之，美國則由保守派的雷根，英國則由鐵娘子柴契爾夫人執政，都是西方典型的新右派代表。後現代的政治裡，歐洲大陸都是偏社會主義路線，當然這都是經過六八學潮洗禮之故。

東方以蘇聯和中國之社會主義為主體，其中包括東歐及東南亞的社會主義國家。蘇聯在八五年以前都在傳統左派為主的保守勢力下，但從八五年戈巴契夫上台後，一反過去社會主義過於保守路線（反史達林的政策），主張有限制地開放民主及自由，進而開始影響到整個東歐及第三

世界，到處要求獨立自主的民主與自由，引起社會的各種遊行示威，主張實際的改革政策。難以想像地，直到八〇年代底東方社會主義國家（尤其是蘇聯和東歐國家）解體（最讓人永難忘懷的是，一九八九年十一月九日象徵自由的東西柏林圍牆倒塌），代表西方民主自由的勝利。另一社會主義的中國，雖然在鄧小平的經濟改革上有所展望，但政治上還繼續以鐵腕的中央集權為主宰，北京的六四天安門事件要求民主自由的結局如何，大家都知道。然而後現代的全球政治特徵明顯地是要求民主與自由（例如匈牙利、波蘭、捷克、台灣、韓國、菲律賓、巴西、阿根廷等等）。八〇年代是歷史變革的時代，其罕見的是西方政權傾向保守時，東方政體則要求開放的政策，東歐眾多國家進而於九〇年代裡建立起民主自由的體制。

第三世界在後現代都為自由及民主而奮鬥，拉丁美洲的巴西、阿根廷，東南亞的菲律賓、台灣、韓國，東亞的巴基斯坦等等國家都從軍人獨裁及政治獨裁倒台或退位後步入民主國家的程序中。後現代裡，西岸無戰事，美國從越戰後就相當謹慎，尤其保守派的國際政策，東西方之談判等等，中東伊斯蘭的革命，一九七九年訶梅尼返回伊朗建立起伊斯蘭宗教國家，除了斯里蘭卡及中東黎巴嫩的內

戰、伊朗及伊拉克的戰爭，南美洲的尼加拉瓜及薩爾瓦多內戰外，越南入侵高棉、蘇聯入侵阿富汗，幾乎比七〇年代更少武力衝突。而值得注意的是，紅色（蘇聯社會主義）的政治版圖不斷地擴大：越南、高棉、阿富汗、尼加拉瓜。但相反地，紅色（蘇聯）本土上民族意識的覺醒，少數民族亞美尼亞人、韃靼民族和伊斯蘭民族等等要求自主。東南亞（越南、高棉、寮國）的紅色政權造成歷史的災難：百萬難民，非洲大陸卻因種族及利益衝突一直都處在動盪不安中，也造成不少難民，且衣索匹亞的大饑荒、中東的以色列和鄰邦阿拉伯國家的緊張局勢未減，都是後現代引人注目的政治局面。

東西方的關係，從戈巴契夫上台後，有戲劇性的轉變，蘇聯改善過去外交政策，並積極的與西方展開各種政經談判，從國際軍事大裁減、限制核子武力、全球戰略到經濟及文化交易流通等等，打破自冷戰以來的沉默及暖和東西方敵對緊張關係，建立互通性，更改善全球的和諧共存互惠，九〇年代裡啟開新局面，並邁進廿一世紀的新世界。

■後現代的經濟概略

八〇年代的西方經濟是相當保守的保護政策，西方龍頭的美國在雷根「新右派的保守主義」經濟策略下，從過去的債權國到債務國，加上歐洲整體經濟衰退，歐美失業人口不斷地增加，社會問題日益嚴重，西方極右派就在這社會條件下出現，這是後現代政經中引人矚目的事。

美國在雷根的經濟政策下國庫開支難以平衡，而產生保護經濟政策，深刻地影響全球的經濟，尤其是第三世界以美國為首的經貿國家，並受到美元下跌的影響。在這衰退的經濟籠罩中，一九八七年十月紐約華爾街股市大跌，接著通貨膨脹及金融危機，更加上勞工產業的外移，使得美國政府為了維持美元的正常運轉，只有犧牲其他國家的經濟利益，然而，在保守主義政策下是難以扭轉全球經濟局勢的。

歐洲並不例外，共同市場組織經濟政策就是保護政策，和美國及日本三權鼎立，形成一場國際市場之爭奪戰。歐洲大陸在左派思想的經濟路線上，高稅金、高福利的社會制度下，維持並平衡國庫支出也出現困境，勞工產業的外移，通貨膨脹，後現代的經濟狀態下歐美社會製造不少貧困的人。八〇年代歐美的經濟大部分建立在尖端科技（如太空衛星、航空、精密武器）和新技術之電腦產業開發。

當西方經濟呈現衰退時，遠東及東南亞卻呈現一片面經濟繁榮的光明

前景，日幣的升值，使日本成爲世界經濟強國。亞洲以其稠密的勞工資源和廉價的工資成爲世界勞工產業的所在區，亞洲人的勤勞及努力，造就了亞洲四小龍，而邁向開發中國家，也可能成爲未來的世界經濟新核心。

除之，社會主義的中國在鄧小平的經濟開發政策裡，對世界經濟遠景具有無限的潛力，雄厚的勞工資源及廣大的消費市場成爲資本主義青睞企望的處女地，吸引來自全球的經濟投資，尤其是歐美及日本和台灣等等，中國也成爲世界經濟的新興地，開放的經濟政策似乎勢在必行，但一九八九年六四學潮的鐵腕鎮壓，當時使西方資本主義卻步。

後現代的全球經濟發展，由於受到美國經濟的影響，一向以美國貿易爲首的經濟夥伴，漸漸地把其重心轉移到東歐及蘇聯社會主義國家，尋求資源與經濟夥伴，並開發新興市場，也是未來全球經濟開發勢所難免的前景。當然九〇年代社會主義戲劇性的瓦解，和電腦新資訊的技術革新產業，都使世界經濟出現一線新曙光。

■後現代的社會概略

怎樣的政治就會造就怎樣的社會，什麼樣的經濟就會產生怎樣的社會。後現代西方在保守主義的政治、保護政策的經濟下，整個社會漸趨於守舊，更加上經濟的衰退，勞工產業外移，民生消費蕭條，失業人口不斷增加。明顯地在這後現代的社會裡，人們最害怕的不是車禍，更不是戰爭，而是「失業」。因爲它造成社會許多複雜的問題，在這溫床裡，歐洲傳統的極右派勢力順應而起，主張民族主義的種族歧視，以本國人優先來反對外國勞工（這些勞工大都是五〇年代工業發展中所引進的廉價外國勞工之第二代），利用傳統種族文化形式來使用暴力和製造事端，使社會更形複雜，形成政治的另一股壓力，這便是後現代西方：歐洲社會的一種悲劇。

在這後現代的西方社會裡，人們除了擔心「失業」外，於這自由開放的社會裡「愛滋病」的出現，也被當時人類社會認爲首要處理的文明病例，因爲它正在社會各個角落無限的蔓延著，也成爲世界上一股洶湧的暗流。

西方工業文明爲人們帶來無限的便利，也使人們過度依賴物質，沉淪於物質的享樂中，使人與人之間疏離及不安，雖然身處在社會人群中，但人們還是孤獨的。個人主義過度的社會下，冷漠的情感中，是否已失去人類本質上的熱情與溫馨呢？人存在的價值在後現代的社會現象下，似乎正是八〇年代藝術家們所面對的問題。

後現代也是空前的反核時代，尤

其一九八六年六月蘇聯基輔的車諾比核電廠發生民間核能最大的爆炸，它不只影響到蘇聯本土，更影響到全球自然生態環境。為現代人類響起警鐘，危機四伏的核電隨時都可能成為人類的夢魘，並喚回人們覺醒，一股反核勢力的崛起，並尋求新能源（例如太陽能或水力）的開發。

人類生存空間一而再地受到污染，過去人們都沒意識到自然生態是與人類共存一致的，更是無邊界的。核能、工業科技、化學用品之使用造成自然環境的嚴重損害，從空氣、河川、大海的嚴重污染、原始森林的不斷砍伐到大氣氧化層燒成兩個洞等等，都造成當今大西洋海潮的顛倒、氣候的無常，如一九八八年希臘遭受五十年來的大風雪，墨西哥及蘇聯亞美尼亞的空前大地震，哥倫比亞活火山的爆發，非洲大陸、法國南部、西班牙及美國幾大州都遭到卅年來未曾有的旱災等等，皆讓人們難以想像，到底是天災還是人禍呢。

後現代裡，全球有心人士也漸漸從大自然的反應，及人類與生態環境的共存中反省自然的重要性，試圖從工業及大都會文明中回歸自然生態，綠色環保形成西方政治中一股不可忽視的力量，並喚起社會大眾對自然生態環境的醒悟。

綜觀，歐洲八○年代的知識分子是反省的一代，他們歷經六八學潮的洗禮及社會戰鬥，大都是左傾的人道主義者，他們是反侵略、反壓迫的新生代，都對南非種族壓迫和中國大陸天安門事件提出他們最為強烈的警告及抗議。

■後現代的藝術概略

是「新時代」、「反現代」，還是「後現代」，是「復古」還是「創新」呢？在保守派的政治下，保護政策的經濟裡，後現代的藝術呈現什麼面貌呢？相當明顯地八○年代初期是「返回繪畫」，晚期卻「回到物體」。美國藝評家佛翁伯瑞（A Feenberg）對美國藝術如此評論：「八○年代美國藝術值得注意的是，都返回傳統的畫布上，其內容都特別平凡並且沒有什麼活力，展現的都是過去已經發霉的味道，且都是歷史上已經有的題材，並不能視其為都是完美的。」

歐洲的藝術也不例外，「返回傳統」及「返回歷史」就成為西方後現代藝術最大的徵象。歐洲藝術直接繼承它們渾厚的文化傳統，例如德國藝術返回表現主義、義大利藝術回復形而上繪畫、法國藝術則重返歷史與神話等等。而美國藝術則落葉歸根，回到歐洲三○年代的藝術傳統，如畢卡比亞或杜象等人上。

八○年代的藝術另一徵象是被前

衛藝術所拋棄的「具象繪畫」，一種表現性的、本能性的、軼事性的及敘述性的影像圖畫。表現的題材與內容，在觀念上則是針對現代文明社會，人存在的價值與歷史做深刻的探討（例如德國的巴塞利茲〔G Baselitz〕、基弗〔A Kiefer〕、法國的亞伯羅拉（J-M Alberola）、義大利的古奇〔Enzo Cucchi〕等等），這都是從五○年代以降，罕見的回復到人本身問題上的表達。

年輕一輩的藝術家們：新自由形象和紐約牆上塗寫，則深受當代電視文明、漫畫、卡通和電腦圖像的影響，並承續了六○年代普普藝術。他們以幽默帶點諷刺、嘲笑及誇張的形式影像來展現當前五花八門的社會。然而年輕一輩的藝術家們喜好鮮豔的色彩，大都使用壓克力顏料或噴漆。中青輩的藝術家們則選擇傳統油畫素材，遵循古典傳統油畫技巧的表現方法，從畫布打底到油畫的應用處理作畫，就像傳統繪畫師父般（如法國藝術家賈胡斯特〔G Garouste〕）。

過去前衛藝術是不重複歷史的觀念及形式，而探究藝術的原創性，但後現代的藝術不只以沒創作為創作，而且再炒一次歷史的冷飯：新表現主義、超前衛、新幾何、新觀念、後普普、模擬主義等等。在後現代的藝術裡，所謂「新」（Neo）或是「後」（Post）似乎只是時間架構的不同，於其形式、觀念及內容上並沒有什麼特別的新鮮感，承襲歷史傳統，炒歷史冷飯或是借屍還魂，要不然乾脆就模擬好了（這樣顛覆現代了嗎？是什麼樣的論據呢？在資本主義口袋裡造反，啊！太前衛了，當然比起前衛還前衛，那就是「超」或「抄」前衛也）。在這自戀、自我崇拜及自以為是的模擬時代裡的藝術作品，我們都似曾相識地見過般，類屬於歷史什麼派別？什麼觀念？似乎有點吃冷飯的感覺，這豈不就是歷史懷舊的情感嗎？相當曖昧，這正是後現代保守主義政治下，最為標準的產物。

八○年代歐洲後現代藝術潮流分析

活躍在八〇年代歐洲藝術潮流裡的藝術家，大都出生在二次世界大戰前後，更跨越過歐洲重建的年代，除了年輕一輩的藝術家，大都經歷歐洲六八學潮，受左傾思想之洗禮及影響，屬於反省的一代，更是人道主義的倡導者，反戰、反侵略、反壓迫的歐洲新生代。現今整個歐洲政治上也都是這一代在當政，尤其整個歐洲大陸都走社會主義中間偏左的路線：法國、西班牙、義大利、瑞典，甚至葡萄牙等，引人矚目的例子是前法國總理米雪爾‧羅賈特（Michel Rocard）一九六八年參與法國總統大選舉時說：「要是有一天，我當選後，那我就……」(註1)結果廿年後他職政。那麼，歐洲當代藝術家也不例外，例如德國藝術家直接參與六八學潮的除了波依斯（Beuys）外，還有印門朵夫（J Immendorff），法國藝術家路易士‧坎恩（Louis Cane）等等，這一代的藝術家們大都具有濃厚的社會意識形態，在他們的藝術領域裡展現其時代的嶄新面貌。

歐洲大陸因曾經過兩次大戰的夢魘，使新一代的藝術家們記取歷史的教訓，深刻體會從破壞到重建之可貴，試圖從中掌握嶄新時代的藝術面貌。然而自二次世界大戰後，歐洲西方的領導地位大江東去，轉移至大西洋的新大陸「美國」，紐約取代了巴黎，重劃戰後的世界權勢，冷戰的開始，世界劃分為二，東西對立。直到七〇年代末期，也許就是進入後冷戰時期，歐洲政經漸漸形成另一股權勢，突破美國強勢文化，步入後現代文化形勢裡，終於至八〇年代末期結束了冷戰局面。當然，紐約只是世界當代藝術活躍的核心之一，就像巴黎、倫敦、科隆、杜塞道夫、羅馬、米蘭、馬德里或瑞士的巴塞爾、巴西的聖保羅，甚至日本的東京、韓國的漢城一般，都成為當代藝術活躍的都會，這是後現代、後冷戰形勢明顯的現代藝術市場之解構，它證明後現代藝術區域文化突破冷戰的意識形態，如同解除藝術史直線進化論之禁忌和前衛藝術的教條，終結了現代主義。對經歷六八歐洲學潮這一代的人，八〇年代的政治、社會、文化形勢，只是種「遲來的春天」，因為這都是他們當年經過激辯後的一種不盡完美的理想，如今歷史就在他們手中展現新的面貌。

■後現代初期藝術潮流分析

七〇年代末期，我們目擊在西方當代藝術裡有一股強而有力的「返回傳統」、「返回歷史」，特別一九八二年的德國卡塞爾文件大展，由藝評家灰迪‧飛克斯（Rudi Fuchs）所策劃的

「返回傳統藝術價值」大展獲得肯定，它就這樣成為後現代藝術最明顯的徵象。西方每個國家都返回其渾厚的文化傳統裡接受哺乳：德國的新表現、義大利的超前衛、法國的回復歷史與神話、英國島國文明的新雕塑、西班牙的新繪畫，而美國的藝術則落葉歸根地回到歐洲文化接受哺育。就此，西方藝術潮流不再有其獨佔強勢藝術的核心，一種打破中央集權獨佔的局面，藝術變成多元、多樣化，就成為後現代的形勢，並於區域性文化藝術領域中開展出來。

在後現代的藝術形勢中，都主張各有其獨特的文化權利及特徵，誰也不能取代誰，各自由其文化本質裡開展，返回到西方傳統繪畫藝術領域，內容重於形式，各展其文化特徵的視覺影像藝術。返回傳統素材並不是沒有原因的，它並不讓人甚感意外，因為西方藝術從達達主義之反對藝術起，就漸漸地從傳統素材裡出走。特別是經過六〇年代及七〇年代的藝術，都遠離傳統西方傳統感性的繪畫藝術。

然而八〇年代的藝術是對七〇年代藝術系統的反動，因為七〇年代的極限藝術、觀念藝術，甚至超寫實藝術都是屬於非表現性的、壓抑的、禁慾的，那麼，傾向於自由自在的創作，對他們而言乃是一種禁忌。就這樣，八〇年代的藝術就是這種禁錮的解放，自由自在地從事他們的藝術創作，恢復一種直覺與感性、人文精神傳統及其歷史的曖昧，注重手藝，在內容重於形式的思考行為意識下，展現其面貌。

如此，後現代不再像現代主義積極地革新與反抗，它本著綜合歷史影像，並將它佔為己有，在一種歷史起死回生的修辭學中應用創作，就這樣解放了現代主義的達爾文直線進化論。後現代理論家里歐達（J-F Lyotard）寫道：「後現代並不是對現代的一種分解成功之形式，而是源自現代意念腐化的文化情節：它標記歷史時刻，以繼承啟發思想在假設中轉變為特徵，慢而巧妙地發芽，這些假設的核心是人類的密碼，就像是人類巧妙形象的聚合，那麼後現代盡可能強調社會強勢的重整，也可說是對自我的解放。」(註2)

同時拉曼（Levin）也於一九八三年更明顯地描述這種文化態度如何顯現在最近的藝術趨勢裡，他寫道：「它知道能源短缺、通貨膨脹、貨幣貶值，也意識到物品成本繼續提高，於是從過去經驗中引用、清理、搜索和再製，它的方法是綜合而不是分析，除免與自由的風格，戲謔又充滿懷疑，否定一

切，兼容並蓄，相互矛盾，多重意義，錯綜複雜，難以連貫，異常地融會一切，模仿生活，接納粗俗，以時間而非形式來結構，重視內容而非風格，運用記憶，研究、供承、虛構，以譏諷、怪誕和疑慮等等手法。」[註3]綜觀後現代的藝術，是一種自我解放的折中主義，其兩大特色：一是現實被轉化爲形象；二是時間分化成一系列持久的現在（歷史感的消失）。

■後現代後期藝術的分析

八〇年代的藝術潮流在時間的領域裡縮水了，過去一個藝術潮流至少也要以十年爲基準範圍，去完成其應有的成就。於大眾資訊傳媒氾濫的時代裡，物質成就速度驚人，在商品的繁雜交易中，求新求變的超級消費態度，藝術市場如戰場般千變萬化，新產品不斷地擁進藝術市場。昨日的前衛也很快地進入今日的傳統中，「新」藝術的表達也很快變成文化櫥窗裡的舶來品，尤其在這物質文明的大都會裡，到底是消費藝術，還是藝術消費呢！如果說八〇年代初期回復到傳統繪畫，後期似乎是返回物體，特別是年輕一輩突顯而出的新幾何（或稱後極限）、新普普、新觀念等等，很快就取代了繪畫。

八〇年代後期的新幾何抽象、新普普、新觀念藝術，都在後現代複合曖昧視覺影像裡，綜合在歷史文化中，不再只是種單純的影像觀念展現。並且針對八〇年代初期的傳統繪畫之反動（反對一種本能感性的藝術展現），他們以一種較客觀、理性、冷漠的意識面對著藝術，或順應藝術消費市場的時勢，回轉歷史影像，在後工業資本主義的物質崇拜、自戀及虛無下，對物體展臂擁抱。

■新幾何藝術

我們很難想像藝術歸藝術、潮流歸潮流，每種時勢潮流必有其環境背景條件，或是藝術制度及商場的支配操縱，例如從一九八五年出現的所謂「新幾何」，其巧妙的是來個「新」字頭，它包括歐美等地的藝術家們，開始在歐洲各大城市（除了巴黎以外）巡迴展出，印行漂亮的書冊，在歐美各美術雜誌上大作廣告，並各說各話地大作文章，似乎形成一股可觀的潮流。當我們仔細追查其究竟，原來是由紐約著名的索納本（Sonnabend）畫廊在背後推動，再加上歐美各藝術制度的操縱。之後經過幾年的觀察，確實有些新幾何展覽，並製造出幾位藝術家，但似乎並未如預期的成爲一種氣候。綜觀歐洲的瑞士日內瓦、奧地利維也納、德國也不例外，都形成一小

撮新幾何罕見的特殊例子,但法國巴黎似乎對新幾何具有冷感症。

新幾何抽象藝術(或後極限藝術)大體上可以分成四大類型:1、回轉歷史影像的抽象:刁德謙(David Diao);2、承繼美國形式主義的幾何抽象:彼得・漢里(Peter Halley);3、歐洲烏托邦和物質文明之抽象:阿姆勒特(Armleder);4、歐洲物質形式抽象:佛格(G. Förg)、克諾柏爾(Knoebel)等。

■新普普:
消費的藝術或藝術的消費

新普普藝術是承繼六○年代普普藝術之觀念,它的創作意識和六○年代似乎是一致,是一種摸擬主義者的行為引用。善於抽離物體的背景,是種抽樣、操作、製作,或是辯駁、引用、複製等等下,借屍還魂的物體繁殖展現,就像李奇登斯坦(Lichtenstein)所說:「普普藝術所強調的是,在全部使用之前做出它所藐視的」,它在消費藝術及藝術消費、道德及美學間,例如傑大・昆斯(Jeff Koons)所翻製的小白兔或籃球養在金魚池裡、阿姆・史坦巴克(Haim Steinbach)的市場物品之抽樣安置、亞倫・馬克康呂姆(Allan McCollum)回轉歷史形式的繁殖物體等等。

■新觀念藝術:知性的展現

新觀念藝術繼承七○年代的觀

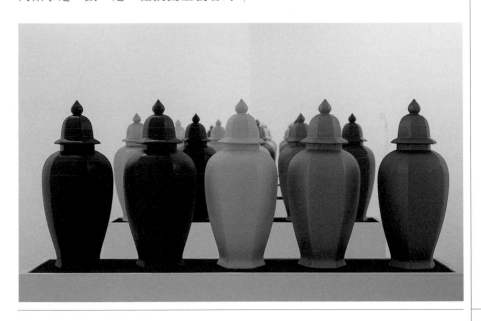

馬克康呂姆 完美的車 裝置 尺寸依空間而定 1988

念藝術，展現在種知性裡，就像觀念藝術主將約色‧庫舒特（Joseph Kosuth）所道：「造形藝術的主張，並不是一種做的特徵，而是一種語言學。」新觀念藝術也不例外，他們透過物質形式轉換而成的一種語言學，或是非物質的語彙來傳遞展現。然而八〇年代中期以後的新觀念，大致都在一種物質轉換的形式／觀念中，例如透過現成物轉換的法國藝術家柏桐‧拉于耶（Bertrand Lavier）、安瑞‧勒西亞（Ange Leccia）和米薛爾‧維居（Michel Verjux），或以相片影像、廣告和文字轉換的美國藝術家庫瑞（Kruger）、南美洲藝術家傑阿普（Jaap）、加拿大藝術家瓦爾（Wall）等等，或者接近非物質、非形式的語言文字，透過大眾傳播媒介（廣告看板、銀幕）來傳達的美國藝術家歐爾茲（Holzer）。

然而八〇年代中期以降，在新幾何、新普普、新觀念等等藝術中，不少藝術家們則以複合的形式來傳遞其信息，交叉在這幾種觀念裡，例如新幾何的德國藝術家梅茲（G.Merz），同時也接近新觀念。新普普藝術家馬克康呂姆和昆斯等人，或多或少都具有新觀念藝術的特徵，所以很多作品並不是那麼純粹。

■八〇年代的雕塑藝術或 三度空間的作品

八〇年代的雕塑藝術或三度空間的作品，共分為兩大類：1、以傳統素材來創作，都透過繪畫的視覺影像轉換而成的雕塑，這些都是畫家兼雕塑家，例如巴塞利茲、賈胡斯特或齊亞（Sandro Chia）等等，在一種本能自發的感性思考裡，表達傳統雕塑的意識形態，以具象的形式來展現，並時常在雕塑上加上強烈鮮豔及象徵性的色彩。2、善於利用各種新素材媒介，以建構組合、安置成形，他們繼承每個文化意識。島國文明的英國新雕塑承續物質主義的普普藝術精神，德國雕塑繼承波依斯的物質概念及建築理念的改造，法國新雕塑承繼普普、新寫實主義及杜象的觀念藝術形態，美國新雕塑則綜合整個現代藝術史影像。

註1：羅賈特於 1988 至 1991 年執政法國。
註2：參考北美館《現代美術》，第 34 期「後現代主義中的美育」，徐蓉蓉譯。
註3：同上。

法國八○年代的藝術面貌 I

歐洲的異教徒們：法國新自由形象

法國現代藝術自戰後抒情抽象藝術到六〇年代的新寫實主義後，那種內在本質發展邏輯顯著衰退。如七〇年代的法國表面／支架（Support/Surface）藝術運動潮流一直都無法突破而成為國際性的藝術風格，未能達到像同時代的美國極限藝術、觀念藝術，或義大利的貧窮藝術等等的影響力及發展。在這方面的中斷，使得法國當代藝術顯得相當沉默，而七〇年代的藝術家中，也只能以個人的藝術獨創性脫穎而出，像布罕（Buren）、波坦斯基（Boltanski）、黑諾（Raynaud）或班（Ben）等等藝術家們，都是個別的例子。

時代的巨輪永遠向前邁進，一切不斷地新生與幻滅，視覺從新鮮到疲乏，歷史潮流後浪推前浪，今天的前衛將變成明日的傳統。傳統之可貴在給人類不斷的反省與思考，而現代卻帶給人類不斷的新生與進化。七〇年代的現代藝術過分理性的邏輯推理，純屬一種達爾文式的藝術語言進化論，像解剖學般地分解藝術形式。到八〇年代藝術從過分依賴科技邏輯思考方式中，返回一種本能感性的表達。從過去謹於理性、冷漠形式及客觀色彩中解放出來，依據內在本質，直覺感性的主觀中開創出一片新天地。這些都是歷史本身週期性的蘊量，新生代就順應潮流這樣地崛起。

■新自由形象的由來

一種時代潮流、思想運動必有其因由、條件和社會因素，新自由形象藝術的形成也巧合於時代背景裡，他們的會合相當偶然。一九八〇年法國南部聖—厄田（Saint-Etienne）現代美術館舉辦「古典主義」聯展，而後於一九八一年六月，法國名藝評家伯納·拉馬斯-瓦特爾（Bernard Lamache-Vadel）集合幾位藝術家：亞伯羅拉（J-M Alberola）、布雷（J-C Blais）、貢巴斯（R Combas）、狄羅沙（H Di Rosa）、布朗夏（R Blanchard）、玻斯宏（F Boisrond）、姆喜瑞（J-F Maurige）、維歐雷（C Viollet）等人，在他的公寓舉行展覽，他進而聲明「完成的美感」（Finir en Beauté）[註1]。然後貢巴斯和玻斯宏兩位則在八一至八二年於巴黎現代美術館ARC，每兩年所舉辦的年輕人工作室中展出。最重要的是為新自由形象洗禮命名的達達主義守護神——班，在一九八二年尼斯當代藝術畫廊邀請貢巴斯、玻斯宏、狄羅沙、布朗夏等四人，由市府提供他們每人各四乘八公尺的畫布，讓他們各展身手，而班在展出畫冊上寫下「正是時候，自由形象在法國」，就這樣自由形象的名稱出現在八〇年代國際藝壇上。如同義大利的超前衛、德國的新表現、新野

獸等，同等地屹立於市場，班確實是功不可沒，為新生代洗禮命名。而後由法國年輕藝評家耶于‧貝提歐勒（Hervé Perdrioller）做為他們的守護人，在理論上的建樹及基礎上的推銷，很快地就為巴黎重要畫廊所接收，並進一步地活躍於國際藝壇，同時出現在八○年代所有比較重要的國際大展中。自由形象名詞就這樣逢時運轉，在新一代藝術的節奏程序中，新自由形象藝術就如此地誕生在後現代的藝術潮流裡。這要感謝班及貝提歐勒的命名及守護，再加上法國社會黨執政，所提倡的人民化現代藝術文化政策下的順水推舟。

■新自由形象藝術的創作意識

新自由形象藝術家們以異教徒的姿態行為在創作概念上，以一種完全自由的意識，也就是新自由形象的年輕藝評家貝提歐勒所指出「在創作中寓意保留一種更大的活結」，或是「這些藝術家們首先在他們的方法及意願上創造出一種感覺，而且都是革命性的，是關於在那裡，一種確實的分裂，不是形式而是我們都認識的肖像學，其成長令人想到這些藝術就是文化」(註2)。接著班論及「那不同的，不是形式上的唯一確立，而是它關於做為自由形象的一種藝術態度」，而這種藝術態度對班而言是相當於新達達

主義者(註3)。

但是新自由形象藝術所秉持那種完全自由的意識形態，並不是超現實主義那種潛意識行為的創作本質，就像玻斯宏指出「我有自信地在我的本能裡，在我畫之前先思考」，或是狄羅沙指出「繪畫對我而言是唯一的一種感覺，沒有任何理性在裡面」(註4)，都是在一種意識形態中自由主宰的盡情傾訴，而不為形式所限制，以開放廣闊的世界語言、通信、大眾、人民化的，西方或非西方的（非洲、阿拉伯、南美洲、東方等等）綜合概括在創作的原動力之中，在敘述性的演繹裡，如此豐富著自由的形象圖案語言。秉持自由的態度超越本身文化的限制，突破西方現代藝術本身的侷限性，邁向年輕人樂觀進取、充滿活力、幽默諷刺的新境界。

■新自由形象藝術家們的 共同特色

在新自由形象藝術運動中，他們所呈現的視覺影像都是當代年輕一代的社會意識及心理狀態，包括那充滿西方文明的漫畫、小說及幽默故事，電視文明、卡通世界及電腦圖案等等大眾傳播文化，加上每個藝術家個人對社會文明的各種解讀、虛構、幻想及感應、想像、諷

刺、嘲弄、隱喻、象徵等等，就像電視連續性的畫面呈現在不規則的畫布、卡紙上之畫面（早期這些藝術家們大都畫在沒有內框的畫布、紙上，不規則的畫面呈現自由自在的形象語言），而在八○年代初始他們都是未滿卅歲的年輕一輩，以貢巴斯年齡最大，這些年輕藝術家們都曾經在藝術學院就讀過，如貢巴斯曾經在法國南海岸線的蒙伯力耶（Montpellier）藝術學院就讀過。透過學校，在意氣相投之下他們有些互相認識，但不確定他們是否都畢業，當然作為專業性的藝術家，那並不是很重要的，而是展現各人的才華。他們大部分都具有畫漫畫的才能，例如狄羅沙出版過漫畫集，他們大致上都採漫畫的手法來表現綜合通俗文化及街頭塗寫、大都會郊區次等文化及消費文化的共同特色。

觀念：新自由形象的藝術家們都以綜合集彙的通俗文化做為出發點，以社會行為意識的態度對立著精緻有教養的小資產階級文化，採通俗的行為語言；誇張的漫畫形式及多重分割畫面空間來劃分時空。在雙重性的時空關愛裡，綜合不同寓意，同時性地呈現在同一畫面上及多面性的敘述方式；或是透過明朗鮮豔的色彩、線條之重疊勾勒，

來表達平面空間的深度及畫中的速度。狄羅沙和玻斯宏兩人的畫面有別於貢巴斯及布朗夏，前者以多層面的視點呈現複雜的時空，後者則以單一的視野呈現固定戲劇性的畫面，而他們都以日常生活環境周遭事務、故事、物體，來重新幻想、虛構、轉換、組合成為現實存在的美學語言符號。

形式：都以漫畫形式的具象語言符號呈現，像電視連續劇（或連環圖畫）般的系列作品，採用鮮豔色彩線條之書寫塗鴉，勾勒出具象的形體，透過線條的變化來展現物體的三度立體感及交叉重疊的形式空間。除狄羅沙較具幻想、虛構性的太空科幻形式外，其他幾位都從日常生活的形式描繪，以誇大變形之幽默化的形象為主。而狄羅沙及貢巴斯兩位也經常加入文字形式，一方面具有其敘述性情節，另一方面則呈為畫面結構。玻斯宏和狄羅沙兩人擅長以漫畫形式分割整體畫面，綜合在唯一的時空裡，展現多元的故事情節。布朗夏的漫畫形式則呈現充滿感性的表現主義形式，他們的整個畫面經常是相當擁塞地填滿各種形式符號，讓人眼花撩亂，但並不失主題的描繪與呈現。

色彩：都使用壓克力顏料，平塗，明朗鮮豔的色彩具有商業廣告的特質，傾向於感性樂觀的主觀性色

彩,透過對比的色調,冷暖色的應用處理方式(紅、黃、藍、綠,尤其以黑色做爲具象形體的勾勒書寫),而在應用色彩上較少混合而直接地上彩。常在色彩與色彩之間的變化中製造空間與氣氛,或是較抽象形式之處理,維持畫面的平衡,並經常以重疊的色彩及對比的色彩填滿整個畫面,讓人有點窒息。除狄羅沙的色彩較混濁外,其他都以高彩度的色彩平塗,對處理色彩上各有千秋及色感偏好,更有其獨特的處理方式。

語言:他們都從社會行爲語言符號轉換爲造形藝術語言,從現實生活物體形象中透過主觀感性的形式符號,來呈現年輕搖滾樂(rock)一代之時代現象感應,而又常以自傳式(或自變)的意識形態,以自我爲主的方式轉換本質的存在。除狄羅沙(當然有時還可在科幻影像中窺見其自畫像)較不明顯之外,其他三位則經常會看到那種自戀的心態在造形藝術語言上出現,以玻斯宏最爲顯著,而貢巴斯最爲特別(因其自畫像的範圍並不只是頭像、全身畫像,而能夠以身體的某些部分呈現,如手腳,配合文字畫來注解這是左手或是右手正在作畫,這是下身部位或是其他等等)。玻斯宏則以日記的形式語言,從日常生活中以自己爲主宰的描繪,規律的生活範圍,具有幽默、諷刺、誇張,而且

具有象徵的意味,並隱藏暴力、色情,這都是過去有教養文化所沒有的。在這些年輕自由形象的造形藝術語言中,也混合著挑戰及煽動性的社會行爲意識,顯現出大都會郊區文化及通俗化綜合獨特的視覺語言。

■新自由形象四位藝術家的 個別風貌

羅伯‧貢巴斯:一九五七年出生於里昂(Lyon),以漫畫的手法來表現當今大都會文明的各種現象,透過社會行爲意識,以通俗文化爲基礎綜合世界文化,從自由的寓意中敘述、想像,並以誇大、變形、諷刺及嘲諷的視覺語言,呈現自由的形象。他善運用平塗的色彩,勾勒書寫的靈活感性線條來描繪社會百態,如警察捉小偷、唱戲小丑、妓女、足球大賽、自畫像或日常生活之情狀,以及系列古畫新解並混合現今人物,善以戲弄反諷的筆觸及玩弄幽默的方法,如威嚴的路易十四、大鼻子的戴高樂、警察和自畫像、妓女都可綜合組構,把古今混合一體,時空劃一。經過其變形誇大後,塗上鮮豔明朗的色彩,再填滿各式各樣書寫形式符號,將古畫重新注解,賦予新生命及文化意義,使其顯得更新鮮、更自由與活

〔1〕

潑。在這方面有別於後現代藝術裡，回復歷史或是模擬主義者的行徑，受困於歷史傳統的困窘，而是一種超越歷史的情境。把西方傳統小資產主義的精緻文化通俗化，在自由意志裡，於開放及積極中轉換呈現新一代的幽默與深思，將當今社會所潛在的暴力、不安、色情及肉慾等等，在諷刺、嘲笑的自由形象下一一展現。

耶于‧狄羅沙：一九五九年出生於法國南部的塞特（Sète）。他以過去漫畫的專業方式，直接提昇爲造形藝術語言創作，一種普普大眾文化的藝術觀念，透過漫畫形式的描繪來經營整個畫面，深具超現實的夢幻境地。在那虛構科幻的世界

裡，豐富、鬼魅、多變的具象形式，經過誇張變形的古怪人物，這些奇異人物都是他特殊的英雄，在太空大戰或星際人物般的宇宙之中，整個造境氣氛使人感到身處在另一宇宙世界裡。神奇、古怪、糾纏的形體，以混濁色彩，交叉重疊的線條分割畫面，呈現時空的雙重性架構，來呈現多重空間，展現虛構幻想的奇妙宇宙。尤其在一九八四年左右的發展，從平面虛構的科幻境界，加入綜合立體三度空間的雕塑來做場域的裝置，突破平面繪畫虛幻空間架構，和他弟弟理查‧狄羅沙（1963-），兩人共同合作創造那些古怪神奇，並具幽默性的造形，生動而活潑似人非人的雕像，確

〔2〕

〔1〕貢巴斯　路易十四與自畫像　壓克力　150×200cm　1985
〔2〕玻斯宏　壓克力　300×200cm　1985

【3】

實別有一般超現實的夢幻風趣。使人
聯想到各種可能發生的星際大戰科幻
影像，在平面繪畫及立體三度空間雕
塑的自由寓意裡，盡人們想像，如同

星際科幻電影「外星人」、「第三類
接觸」和「星際大戰」之各種新科技
下的特殊虛構幻想影像的具體展
現。

【4】

宏刷‧玻斯宏：一九五九年出生於巴黎，他是其中唯一的巴黎人，其餘都來自外省，他也不例外地採取漫畫式語言來描繪，以文學性抒情、文雅、安詳的感官來表現自己日常生活四周的事物：以自我為中心，在日常生活儀式中的記載，就像親密的日記形式，傾向一種居家的文化狀態，有別於貢巴斯的通俗文化或狄羅沙的大眾文化。但那種純真、幼稚的真情流露是難能可貴的，文學性質的敘述影像，簡潔有力，富於戲劇性的人物（除了自畫像外，都是其親朋好友們）在日常生活中的物體，如電視、小貓、食品、汽車、風景、馬路等等，都將其轉換成精簡、強而有力的視覺造形語言，相當純粹，幾乎近於圖案化，呈現當代大都會文明社會的各種影像，刻劃出存在本質生活狀態。在他充滿智慧的高級幽默、文靜、純真、沒有暴力與不安的祥和日常生活儀式裡，明朗鮮活的色彩，自由活潑的造形，透過同時性的畫面分割雙重架構之展現，多層面地像電影特殊技法的畫面結構敘述時空，有人說其連環日記形式畫作與比利時著名漫畫集《丹丹》似乎有異曲同工的效益呢！

黑秘‧布朗夏：一九五八年出生於法國南特（Nantes），他是新自由形象藝術家裡面，唯一沒有以漫畫形式來描繪的一位，也是比較早熟的一位，在藝壇上活動以他最早。他經常透過動物的具象形體來隱喻宇宙的原始性，並以一種表現寓意的觀點來展現。早期比較接近傳統形式的表現主義，從形式、色彩及感性筆觸的應用，到內在表現而主觀的畫面，都透露出一股法國人獨特的抒情文學性氣質，並無德國新表現主義的大膽氣魄，然而他文雅的畫面下深藏一股暴力及不安。而後則漸漸明朗化，感性的筆觸也消失於平塗的色塊裡，和玻斯宏一樣也針對日常生活事物的描繪，類似圖案化的精簡形象，其間經常混合野生動物及人物相互間之關係，於其自在雙重的隱喻中，帶有幻想、純真。注重畫面線性與色面結構的平衡，在明朗、鮮豔、輕快、活潑的色彩中，我們看到法國現代藝術的傳統，並在日常生活形式物體的描繪裡編製出個人風格。

■新自由形象和美國牆上塗寫間的關係

歷史潮流，時代背景，在一定社會條件之下之都會有共同的現象，這些現象尤其在西方各大都會裡更明顯。人類社會在大眾傳播媒介、科技文明、世界交通便捷之間相互交流而匯合，大都會的文化並不純屬於區域

性的文化（確實具有區域性的特質），其特色更屬於世界文化（例如人們常說的地球村），尤其在工商業發達的社會，大眾傳媒資訊的錯綜複雜裡，超級消費市場的面相似乎貌似，特別是於冷戰的自由民主西方陣營中。從七〇年代後期，整個西方文化意識以「後現代」做為思潮，概括著八〇年代的藝術。這種對世界文化作思考的後現代文明，突破過去西方大男人主義文化下的沙文，這些都明顯地證明西方文明的衰退，從過去藝術的理想性抽象思維，到當今商業文明下的現實美學，都可以得到驗證。

法國新自由形象藝術家和美國牆上塗寫的藝術家，大致都具有共同的時代背景及社會意識形態，在八〇年代初始都未滿卅歲，都匯集生活在大都會裡，同時成長於科技文明、大眾傳媒、電視文化、搖滾音樂、漫畫小說和幽默童話故事、卡通世界及電腦圖像中，他們繼承六〇年代普普藝術的精神和人文主義，都以自由形象圖像來呈現，更具現代文化中異教徒的角色。傳遞社會視覺行為語言及時代訊息影像（如哈林〔Haring〕、巴斯奇亞〔Basquiat〕、克哈斯〔Crash〕等人在未被畫廊接收時，大都在紐約街頭及地下鐵塗鴉、書寫和畫畫），這都是八〇年代整個西方大都會的共同社會現象，在一種社會行為意識下，面對

煽動及挑戰、不滿等等的塗鴉、書寫、畫畫，從文字及圖畫中提出種族、社會、政治、經濟及文化的種種問題，郊區文化的形成，通俗、大眾化的文明也隨之而興起，這些正是法國新自由形象創作的立足點。或對日常生活儀式中普通神話的描繪，以漫畫形式，幽默、天真、活潑、風趣的形象，都是他們共同的面目。在自由寓意、非正統的表達方式中，呈現嘲弄、諷刺、虛構、幻想的社會意識形態。

而在整個畫面的語言處理呈現也有間接上的關係，這些自由寓意下的形象具有異曲同工的效果，趣味，大都用壓克力顏料（除克哈斯專長於噴漆外，巴斯奇亞則用多媒體素材，當然也使用壓克力顏料），漫畫形式的有哈林、斯夏夫（Scharf）及克哈斯等人，正和法國新自由形象的貢巴斯、狄羅沙、玻斯宏一樣。貢巴斯和哈林有直接的關係，在於那些填滿畫面的書寫線條應用。狄羅沙和斯夏夫也不例外，都是普普及超現實的虛構幻想形象，造形及色彩都有親密關係。而巴斯奇亞是最為特別的一位，漫畫形式的塗鴉，具有西方現代藝術傳統外，還帶有黑人大眾文化的特質，如同詩意的爵士樂曲般，使他的藝術創作具有匯合世界文化的獨

特性，成為首位黑人藝術家打開西方現代藝術沙文主義大門的先驅。或是貢巴斯那種綜合非西方文化轉換為通俗的自由形象，都傳達出廣泛的世界文化影像，豐富了自我（封閉）主義的西方藝術，如義大利超前衛藝術家克拉蒙特之藝術創作都是個好例子。

■新自由形象藝術和現代藝術史的因緣關係

新自由形象的藝術家以革命性的異教徒姿態從事藝術創作，一種革新的面貌、感性十足的表現——在那些畫面影像，觀念和意識形態都呈現出現代藝術史的各種特質，鮮豔明朗的壓克力顏色、平塗塊面的色彩，使我們領會到法國本身現代藝術傳統，特別是以野獸派馬諦斯為主的感性色彩，詩情畫意別具裝飾性。這些特色在貢巴斯的作品裡最為明顯，柔美的色彩，散發一股詩意，布朗夏充滿幻想又原始的色調，玻斯宏也不例外，受到現代工業、商業廣告的影響，宛如羅特列克，色彩的處理類似海報。

然而貢巴斯那些快速連續性的線條，或玻斯宏、狄羅沙兩人連續同時性的分割畫面，都具有未來主義運動速度的意象。狄羅沙的畫作具有超現實主義那種虛構幻想的夢

境，但並非出自於潛意識的自動性技法，他反而是有意識的主宰，就像玻斯宏所說「他有自信之本能，在畫以前先思考」，這足以證明新自由形象藝術的創作意念，狄羅沙只不過是從超現實主義的夢幻虛構中掘出意外的感覺意象。

新自由形象藝術的態度及觀念和眼鏡蛇畫派間的親密關係，在於那種抒情、豪放、塗寫、書寫、明朗色彩及意識觀念上。眼鏡蛇畫派要求一種心理學的分析，而同時有一點不能控制的局面，我們是不可避免地在已認識的仿古主義者（archaisantes）的意識形態，於這觀點上，我們能夠肯定而有效地做出其方程式的功能——逃避傳統的文化，回到神話在自然中的價值及本能，對異教徒的讚揚。那些超現實主義者及眼鏡蛇畫派成員，都比較接近異教徒的角色，而新自由形象藝術家也激起這種充滿熱情的聲明：「我們在文藝復興，回到異教之初……，我們需要折中主義，也就是說經驗上的啟蒙，好像異教徒似的。」(註5)

新自由形象藝術，在對日常生活中物體普遍神話儀式的描繪，表現上和普普藝術對日常生活物體儀式的神話有相聯繫的關係，普普藝術是直接站在大眾化及世俗化的美國超級消費社會上，新自由形象藝術則意願表現

文化的大眾化、通俗化，他們造形藝術行為的聯繫是在文化上而不在消費社會上，就像班所指出「那不同的，不是形式上的唯一確立，而是它關於做為一種自由形象藝術的態度」在大眾化、通俗化下的世界文化觀裡。一種時代精神面貌，涉及到新的態度處理日常生活中的物體儀式，而經過文化層面，並非是一罐湯的神話，而是給予一種生活、個性及時代精神、意義。例如李奇登斯坦的藝術表現是直接從現成的漫畫中取材，經過處理的間接再現，新自由形象則直接以感性敏銳的個性，從社會、日常生活中的物體儀式中，強烈地顯現出精神狀態及敘述表達的意願之文化本質。

■新自由形象與歐洲當代藝術

　　歐洲當代藝術裡，以法國新自由形象藝術家最為年輕，也由於年齡的關係，在政治、社會、文化、歷史背景上有相當的不同，再加上時空、氣候、民族個性、環境及面對世界人生之態度看法，都有其差異。這些價值觀念及區別也使得創作形成另類，尤其每個民族國家的傳統文化本質，歷史因素之開放與否，及經濟成長、社會現象等等，都將產生每個不同文化的特質及風貌，這些特質及面貌風格都是無法互相取代的。八〇年代的藝術潮流回復到傳統，再從傳統出發，

重新以西方傳統素材，做為基本創作材料。以人本主義為主，從各種具象表現形式，來深入研討歐洲歷史、政治、社會做為本質性之展現，深具反省的意識，例如德國新表現主義的基弗或義大利超前衛的古奇等等藝術。而在內容重於形式的傳統繪畫語言裡，深入每個文化傳統中，驗證、回顧歷史之面貌，如德國日耳曼民族之新表現的熱情豪放、義大利超前衛藝術之小資產階級文化、英國樂觀進取之島國知性文明的現代雕刻、法國回復象徵與神話故事、西班牙自由開放下的新藝術等等，都是從傳統文化、歷史中新生的觀點。站在歷史廣泛領域上再創作的潮流，這種出發點的創作觀念，正好和法國的新自由形象藝術創作態度背道而馳，他們以異教徒的角色來迴避傳統文化，而回到神話在自然中的價值及本能，也就是在後現代歐洲當代造形範疇裡，是唯一沒有糾纏在傳統歷史文化的限制範圍下，秉持開放、自由的態度來從事創作的年輕新一輩。更沒有德國日耳曼民族那種新表現所過分強調「德國的」，或義大利超前衛藝術裡硬撐的「義大利的」那種種族傳統文化的輝煌，對新自由形象的藝術家是無動於衷，於他們意願大眾化、通俗化的世界文化觀

裡，深入淺出地盡其所爲，自由自在地表達一種世界觀的國際主義者的視覺語言，而不是德國的、義大利的民族主義。

■新自由形象藝術
　在後現代裡的意義

　　世界著名的歷史學家湯恩比（A Toynbee）指出：「自從希伯來、希臘、羅馬以來，西方文明一向以傳統的自我爲中心立場，因爲我們就可以了解現代藝術也就等同西方藝術，人們將不會感到奇怪，早就已視自我中心爲理所當然……，這完全是由於我們以自我爲中心而變得盲目無知。」（註6）西方文明在這種大男人沙文主義下，而其他文化難道沒有它們本身的主權嗎？當然文化之興衰自有其原因及條件，每個文化本身是無法互相取代的，只能相互交流來發揚光大，要不然只有以帝國強權、殖民政策的方式去毀滅（取代）其他文化。歐洲在經過兩次世界大戰的幻滅裡，從各種現象事實中，人們察覺到這種

斯夏夫　森林　油畫　222×259cm　1985

自我為中心的文明正在衰退沒落。直至八〇年代，所謂的後現代形勢文化似乎有點疲軟，尤其於現今造形藝術的領域，自我陶醉在回復歷史傳統裡，或許是西方現代主義出了問題，

【1】

【2】

碰到一種前所未有的困境，難以再突破。依據德國前衛藝術家波伊斯「藝術已完成」的說法，那麼後現代難道是西方前衛藝術之結束嗎？但是藝術並未死亡，還有多少藝術家埋頭苦幹地在創作，多少畫廊還在運作，多少新興的現代藝術美術館，而且一家比一家還大、還豪華，藝術消費市場還相當蓬勃呢！

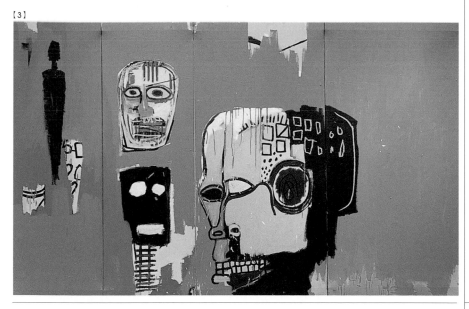

【3】

[1] 克哈斯　噴漆　181×262cm　1985
[2] 哈林　墨、壓克力　305×305cm　1983
[3] 巴斯奇亞　油彩、壓克力　1985

這一切似乎都是空前的，更把尼采所堅持的信念「藝術是一種最高生命的使命，是這個生命的一種獨特形而上學的活動」，轉換成自戀性的物質崇拜，及一種冷酷無情的現實美學。

綜觀後現代的藝術，寧可說是保守主義的產物——固守在自我為中心的創作上，義大利著名藝評家波尼多‧歐利瓦（A Bonito Oliva）防衛一種「浪漫主義、小資產階級的義大利文化」[註7]，德國新表現也不例外地強調民族／國家傳統文化的結構。法國新自由形象與紐約牆上塗寫的年輕一代則本著解放自我，堅持一種新文化的意識，來反駁以自我為中心的小資產階級文化，例如貢巴斯及狄羅沙的畫面具有非西方文化（或次等文化）層面、布朗夏具有原始氣質、巴斯奇亞則帶來大西洋文化傳統（他原籍海地〔Haiti〕），斯夏夫是美國加州人，每半年生活於南美洲，有意識地去開拓自己的文化領域，或是華裔藝術家曾廣智以中國文化背景形象探索現代藝術外來風貌的事實。

從新生代的社會文化價值觀的轉變，一切重新自我評價的意識判斷，也就是尼采「上帝之死」後人類自我意識形態的解放。尤其在後工業及跨國企業的科技、大眾傳媒、

資訊和商業消費時代裡，自我封閉是難以想像的，隨著這一切的解放，世界文化觀進而形成。新自由形象藝術在後現代裡的意義，就是尋求更廣泛的文化本身之解放的意識行為，並非只是藝術體制內的解放，如達達主義、超現實主義，罕與西方體制外的文化真正交流。在八○年代裡，從一些大型展覽中，我們都可以微妙地觀察到西方當今藝壇有意拓展其版圖，例如義大利威尼斯雙年展從一九八四年起每次都邀請一些來自非西方的藝術家參展，或一九八九年法國巴黎龐畢度文化中心舉辦令人刮目相看的「大地上的魔術師」大展，進而啟開非西方當代藝術的大門（例如當今在國際藝壇活躍的南美洲、北非及中國的藝術家，都是首次參與國際大展），這些都是後現代文化裡期許自我文化解放的一種行為，確實是過去罕見的，也是西方文明衰退的今天，他們嘗試打開以自我為中心的後現代世界文化的引證。

註1：參考《法國當代藝術》「法國自由形象」篇，p227，Catherine Millet 著，1987，巴黎 Flammarion 出版。
註2：同上，p228。
註3：同上，p228。
註4：同上，p228。
註5：同上，p228。
註6：新潮文庫 No.185《哲學與現代世界》，第四章「歷史與命運」，譚振球譯。
註7：同上，第九章「抉擇的戲劇」。

法國八○年代的藝術面貌 II

後現代下的法國新繪畫與新雕塑

■回到象徵與神話故事的繪畫

　　八〇年代的法國藝術潮流裡，也不例外和世界時尚潮流一樣，在種曖昧的懷思具象繪畫藝術裡，本著法蘭西人的纖細矯飾面貌，但並未形成一股可觀氣候，更沒有德國新表現主義時勢的陣容與強勁，或義大利超前衛藝術的詭異和強化，甚至夾縫在美國強勢的藝術中似乎湮沒無聞。除了年輕一輩的自由形象（似乎也是美國牆上塗寫的回響）以外，新繪畫中還有所謂「回到象徵與神話故事」的具象繪畫。在返回歷史傳統影像裡，重新恢復畫的感性。呈現出後現代矯飾主義（Maniérisme）曖昧的復古面貌，在濃厚文學性的歷史故事及人類各式各樣的象徵性中，具有對人類當今科技文明社會的反思。

【1】

【2】

■藝術家的風格面貌分析

　　賈胡斯特：一九四六年出生於巴黎，是回到象徵與神話故事最具代表性的藝術家，他的作品具有一股濃厚的文化氣質，及古典繪畫的特質，沉思而穩重，恢復一種現代主義藝術所喪失的古典繪畫美學。從七〇年代底起專以深思的希臘神話故事為題材，如印第安及古典，在隱喻的形式意涵中，探討人類當今的處境。典雅的後現代形象，在謹嚴的形式結構、卓越完美的色澤、神祕幻變的光線中，展現富戲劇性的場景，詩情畫意富於想像空間，每一幅畫都宛如一場迷惑人的戲劇，賞心悅目。他說：「很簡單，是某人極通常的故事，他陳述另一個人的故事。他決定給予一個名字，稱為古典，古典解釋我們全部的利益，他能夠做為一種特徵及一位荒謬人物的生活，他叫印第安人。」他

〔1〕賈胡斯特　印第安人　油彩畫布　300×400cm　1983
〔2〕賈胡斯特　印第安人　油彩畫布　250×300cm　1984

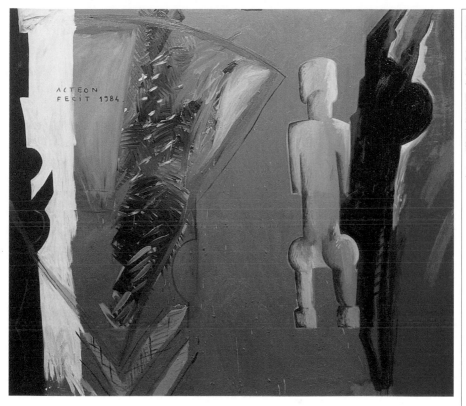

的完美油畫技藝,是當今罕見的,如同古典繪畫大師般,遵循西方傳統,按步就班地畫,一筆又一筆,層層疊疊的色彩,變化豐富,沉厚深思的筆觸,抒發情感。

引人注目的是他從一九八六年起從古典繪畫中解放出來,在一種感性純化的自由形象風貌裡,呈現幽默詼諧別開生面的影像,既不像純眞兒童畫,也不像樸拙素人畫,更不像超現實,既不是傳統學院,但具有這些特質。充滿想像的形象成爲感性色彩建

構中的符號,豔麗豐富色彩成爲空間、光線,更成爲繪畫的軀體,自由形象成爲隱喻的抒情意涵,成爲形式結構的主體。富於詩意,這種詼諧風趣、充滿聯想力的圖畫,在當今物體藝術現實美學中更顯得可愛與珍貴。

亞伯羅拉:一九五三年出生,法藉阿爾及利亞人,是位博覽西方古今藝術的一位,從文藝復興的丁托列托(Tintoretto)經過馬柰、杜象到波依斯及波特耶訶(M

Broodthaers），並參照非洲歷史及歐洲文明。其繪畫特徵，在多重變化形式、豔麗豐富色彩及謹嚴結構中的矯飾主義風格裡，散發一股現代人文氣質。與賈胡斯特一樣專以希臘神話故事——早期以「蘇珊及老人們」（Suzanne et Les Viellards），之後「戴安娜及亞特翁」（Diane et Acteon）做自由的詮釋，也成為他個人的神話。文學性濃厚的畫面經常描繪非洲大陸血濃於水的故事，所以非洲黑人和阿拉伯人的形象符號就成為繪畫的軀體，加上豐富的色彩（有時色面）、形式謹嚴組構，具有深思覺醒的影像，戰鬥的形式散發出一種社會張力，例如系列作品之一的主題「非洲並不是被蒙遮眼睛的小孩」或「被遺忘的戰士」確實呈現一位來自非洲大陸知性的藝術家，如何面對過去及企望未來。

一九八五年後，形式風格漸漸從有形的故事描繪，到強而有力的形式結構，接近於謹嚴的抽象繪畫，充滿想像空間。當然圖畫時常只是故事的一個小片段，他認為任何物體都能引述繪畫，接近觀念藝術的敘述性文字，例如他寫下「這裡及那裡，一些東西消失，一些東西不再存在」，以及圖片（非洲舊明信片）和非洲物體的出現，是一種繪畫延伸的敘述與辯證。他的雕塑或物體深具非洲文化的特質，強而有力的形式，用辯證或挪用方式，將非洲傳統雕塑轉換成陳述的觀念。

布雷：一九五六年出生於南特，本著在創作出寓意時保留一種更大的活結，意願上創造出一種新感覺，這方向接近於自由形象。別具一格、詼諧諷刺的軼事化人物形象具有形而上學的意涵，以個人神話反諷的手法刻劃時代性格。在他的作品裡混合超現實及玄學，畫中人物多經過誇張與變形，並畫在一張張貼合的大型海報現成形式上。早期的作品風貌，明顯簡化誇張碩大體軀，再加上一個幾乎看不到的微小人頭及不明確的風景或工廠，幽默形式符號中帶有懷思與戲謔。之後強化手腳肢體語言成為畫面形式結構，碩大的手掌掩飾著幾乎佔據整個畫面的臉孔，一些單調的室內物體（如時鐘）背景，有時似乎是非洲人物，詩意花捲的頭髮形象，富於想像空間，他明確地說：「我畫的形像不再是人物，然而它是物體，軀體成為繪畫的部分。」近年來告別軼事化的形象人物，較組織性的簡化軀體（頭不見了，充滿想像力地在畫外），和影子融入色面性的背景，在謹嚴形式結構中，傾向於建構性的抽象。

拉傑（D Laget）：一九五八年出生於西班牙，試圖恢復一種久別的象徵主義美學，就像高更所說「有種結

[1]

[2]

[1] 布雷　無題　多媒材　250×400cm　1984
[2] 拉傑　翅膀與自畫像　油彩畫布　200×300cm　1984

果在繪畫裡，那力求暗示的勝於描繪的」，或歐利瓦「唯一的藝術可能是充滿隱喻的」。確實他的作品就圍繞在象徵形式裡，早期帶有樂觀隱喻性的畫面，經常以充滿想像空間的「翅膀」爲題材，「鳥的翅膀？人的翅膀？或天使的翅膀乎？」似乎都不是，這只是個象徵性的形象，展現藝術家觀點的語言符號。時常在彩繪翅膀間隱藏著充滿神祕性的自畫，在種謹嚴形式、豔麗的色彩中築構充滿玄奧的空間，然而經常配上粗獷的畫框，並矯飾地連畫框都畫上富於隱喻性的骷髏頭。近年來豔麗豐富的色彩及翅膀，被沉著深思的靜物及骷髏頭系列所取代，在傳統及象徵美學裡建構。

在這回到象徵與神話故事的繪畫裡，還有克羅索威斯基（P Klossowski）和亞伯羅拉同樣在「亞特翁」神話下，開創出一種抒情、充滿性慾的色情圖畫，戲劇性如同敘事詩。威依斯（P Weiss）在個人的神話裡，相當感性，接近新表現，康納（P Cognée）在一種軼事性的繪畫裡，展現人類和動物間的關係。

■法蘭西式或巴黎的「壞畫」

八〇年代初世界藝壇中，德國新表現主義抬頭、義大利超前衛挺進，美國紐約則興起一種表現主義的繪畫，稱之「壞畫」。法國巴黎也不例外，在世界藝術的風暴裡，以一種法蘭西溫和的表現主義形式創作，在此簡稱爲「巴黎壞畫」。他們沒有德國新表現主義那麼雄渾、豪放及強勁，更沒有那種日耳曼激情，也沒有美國紐約壞畫的大膽與氣魄，當然法國氣質高雅並沒有這種氣色。因爲巴黎是藝術家的溫柔鄉，世界朝聖者們的聖地，也是酒鬼的天堂。又因巴黎太美了，社會過於溫和，冬天灰濛濛的天空讓人們多愁善感，富於詩意的都會，細緻高雅的哲思，生活在這多彩多姿的社會裡，哪會有表現主義的豪強呢？而躲在象牙塔的「巴黎壞畫」，如果又面對著八〇年代的法國經濟，也將注定難成氣候。

康納 人與動物 油彩畫布 120×180cm 1985

當然法國人並沒有日耳曼民族那麼強烈的性格，更沒有德國經過兩次大戰的創傷。當然每個社會制度與民族個性、歷史傳統、生活習俗及文化，都將深刻地影響任何生活及創作風格。巴黎以新表現主義方式來創作的所謂「壞畫」，在他們的視覺影像裡，呈現出較溫和的畫面與豐富的繪畫語言。

■巴黎壞畫的代表

路易士・坎恩：一九四三年出生，是七〇年代法國表面／支架潮流裡的代表性藝術家，八〇年代初從謹嚴禁慾的幾何抽象中解脫出來。扭轉歷史影像，在後現代風貌裡，主觀的誇張形象和強烈爆炸性的色彩，展現諷刺性又具法蘭西的浪漫情趣。早期以女人為題材，明顯地借助立體派的形象人物加上野獸派色彩，在種剪貼形式中建構空間，富於詩意。極端感性地誇張女人形象，混濁於爆炸性的色彩及強烈筆觸中，建構富戲劇性的新表現形式，充滿想像力，召喚杜庫寧的女人系列。然後在模擬主義借題發揮的形態下，重新詮釋畢卡索或維拉斯蓋茲的名畫，翻譯或篡改成感性表現主義的風貌。當他開個展時，在簽名簿上，有觀眾以大標語寫下「太好了，畢卡索」，到底是讚歎或諷刺呢？借屍還魂的一種曖昧形式影像，

是當今後現代潮流別開生面的探究之一。

高蒂耶（D Gauthier）：一九五三年出生，綜合形式與物質的探討，「人物」成為具象繪畫形式陳述性的語言，經常將人物建構在錯綜複雜的物質形式結構，感性強烈灰混的色彩，及重疊並置剪貼空間中相當謹嚴及充實。如果沒有具象符號，就成為感性物質抽象，畫面流露出一種樂觀及溫和，這正是法蘭西的繪畫傳統。

狄斯爾（M Disler）：一九四九年出生，生活與創作在巴黎的瑞士藝術家，充滿主觀感性的人物形象是繪畫的軀體，畫面集體誇張變形人物（體），有時肢體分解成為形式造構，加上黑灰紅混濁深沉色彩，在種粗獷、豪放表現主義形式裡，一種人類共同意識的內在吶喊，充

分流露一股強烈暴力及不安,接近於德國新表現主義。

■多元化的法國新雕塑

八〇年代法國新雕塑呈現的是什麼面貌呢?和平面繪畫一般嗎?濃厚文學性的敘述、回復象徵與神話的具象、自由形象、純粹美學的抽象形式、物體一雕塑或是觀念性的建構?確實在這曖昧的後現代主義時代中,一切都有可能。尤其是當今工商發達、資訊文明、物質泛濫的時代,處在這時刻的藝術家們,享盡應有盡有、各式各樣的素材媒體,都嘗試開探各種可能性的

創作並實驗、發現,所以當前雕塑在形式、內容或媒體的操縱應用上,都已經明顯突破了傳統舊有雕塑美學的範疇。

法國新雕塑在後現代多元化的觀點下,呈現多樣性面貌。偏愛修威特(Schwittes)的廢物體現,在物質主義的各式各樣形式探討裡,承繼杜象的物體藝術和新的接近現實感覺的法國六〇年代新寫實藝術(Nouveau Realisme),並受觀念藝術的影響。透過挪用、模擬、轉化、裝配及組合建構展現各種觀念和建構性形式與空間。

■新雕塑藝術家的各別風貌

拉于耶:一九四九年出生,法國八〇年代最具代表性的物體一雕塑藝術家,是當今杜象最主要的傳承人之一,在那些反常甚至矛盾的現成物觀念上,操縱駕馭物體語言符號最為狂飆的一位。把物體佔為己有的過程遠超過純粹的創作,對他而言在於全然肯定之前,以一種樂觀的態度面對這些物體世界,進而打破生活與藝術之間的區別,使作品擺脫物體允許下的命運章程。

早期在觀念藝術的探討範疇裡,八〇年代繼續以物體藝術開拓觀念,透過挪用、模擬、轉化、並置及組合建構,展現各種可能的觀念和形式。系列性地將梵谷感性狂飆的筆觸佔為

拉于耶 書及台架(裝置一物體) 油漆 1985

【1】

【2】

[1] 高蒂耶　人物與風景　油彩畫布　150 × 200cm　1983
[2] 狄斯爾　群像　裝置（牆面）　1985

己有，挪用全部的物體（鐵櫃、鋼琴、桌椅、電冰箱、鋁梯子、消防栓、交通標誌、書本，甚至鏡子），並依物質色彩塗上一層厚實、感性、粗獷筆觸的顏色，在後現代的風貌裡，「杜象加梵谷」就等於拉于耶。系列性地挪用兩種現成物，轉移物質功能，透過組合建構形式語言符號（例如幾何色面的保險櫃上擺白色電冰箱、白色電冰箱上擺黑色流線形座椅、米白色資料箱上擺黑鐵鎚台、白色冷凍櫃上擺白色櫥櫃或黑鋼琴、白色電冰箱上擺石頭等等），既有現實形式成為反常物體形式──雕塑乎？藝術乎？「杜象加杜象」就等於拉于耶。或採用彩繪色面的鋁門窗物體、籃球場或迪士尼卡通漫畫成為新幾何抽象或新抽象幾何，相當敏銳地在觀念的主導下成為藝術。藝術並不像人們想像的那麼難，它是如此地巧妙與靈活，不斷開拓人們的視覺領域及想像空間，讓現實生活充滿朝氣與活力，因為生活與藝術不再有界限，生活造就了藝術，藝術豐富了生命，可不是嗎？拉于耶。

格班（A Gherban）：一九四八年出生，法國八○年代最具代表性雕塑家之一，擅長駕馭日常生活裡各式各樣的物體及素材：鐵線、電纜、海綿、塑膠管、塑膠片、纖維波浪板、鐵絲網、掃帚及石膏等等，都成為組合建構形式和空間的元素。早期透過簡便物體安置成形，在點、線與面抽象形式架構裡，探討物質形式變化與具體空間。之後，笨重素材的應用，顯得穩固厚實，在石膏物質混合物裡，與輕盈飄浮的電纜、鐵線及纖維組合建構，從粗糙石膏肌理中散發一股材質的力量，充滿物質形式的美感，富於想像空間。

飛特曼（G Friedman）：一九五○年出生，年輕一輩的雕塑家，擅長駕馭各種素材媒體，都是日常生活裡所熟悉的物體材料：水桶、油桶、電線、園藝工具、塑膠、布條及玻璃等等，以挪用及轉移、加工變質和並置組構的方式創作，呈現出一種富於想像力、強而有力的形式語言符號，例如八二年將油桶漆上粗獷白色筆觸，懸掛在白牆面上，視覺上宛若立面圖畫；八五年的冰海，以系列玻璃裝置成形，既戲劇性又富象徵性。近來創作轉移至戶外，自然成為主題，配置幾何形式建構，宛若自然紀念碑。或將麥草裝在透明壓克力的立面箱裡，或裝入自然生態的物質（組構沃土、貝殼、花草植物）在壓克力箱中等等既具象又抽象的形式，成為物質─圖畫─雕塑之混合體，強化的視覺語言，富於想像空間，迸發出非凡物質的對質力量，是一種不尋常的雕塑

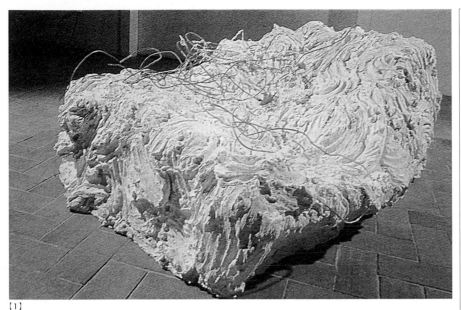

【1】

（裝置），接近貧窮藝術。

【2】

巴基耶（R Baquié）：一九五
〇年出生，法國八〇年代年輕一
輩的雕塑家，擅長採用廢棄的汽
車零件及家電用品（電風扇、吸
塵器等等），透過挪用、轉換、
組合及併置建構，作品和英國新
雕塑家伍德卓有異曲同工之處。
早期以輕盈鋁箔片組合建構成風
景圖畫，圖下則安置一台長方形
舊式吸塵器，吸塵器在吸吐空氣
對流間，使整幅風景畫輕盈飄動
著。之後專以汽車零件支架，在
解構後依形式裝修併合組構，經
常配合其他物體，或聲音、光
線、文字（有時是電動廣告銀幕）

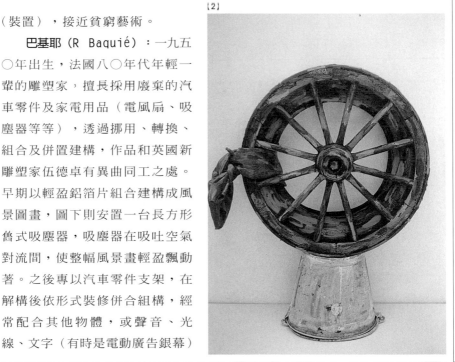

〔1〕 格班　石膏、鐵線、木板　160×220×47cm　1985
〔2〕 飛特曼　輪胎、布、水桶、上色　1982

建構成一種別出心裁的物體雕塑。

于依爾（J Vieille）：一九四八年出生，法國年輕一代的雕塑家，早期作品參照古代柱子，建築結構就成為創作的主要靈感，例如八三年由木材及黑白圖案印刷紙建構出兩座高大木樑柱。然後引進植物花樣的壁紙，或牛皮紙在木撐柱縫隙間就像圖像及素材，如此自然徵象就成為物質形式及空間組合建構要素。八五年巴黎雙年展中，則以柳樹枝及多層木板平架建構，呈現謹嚴幾何建築形式。此後就環繞在自然生態學的形式中，以木材、樹枝、葉叢、柴捆、花盆、稻草、松樹及月桂樹對照他的邏輯，挪用、轉移及建構安置植物元素，就成為他現代建築最主要的引據。

董伯（D Tremblay）：生於一九五〇至一九八五年，年輕一輩的雕塑家，在感性自由形象之敘述性軼事物體－雕塑裡，擅長操縱駕馭日常生活身旁之物，早期經常從地毯、橡膠或唱片上畫或剪貼出幽默的人頭（物），背景或形象中經常出現月亮及小星星，隱喻時空，巧思造化加上如具象塑膠模型的烏鴉或鴨子，或抽象形式的唱片、家具、農具及玩具等等，透過非凡想像力的組合建構或裝置成形，形成幽默風趣、迷惑人的具象形式雕刻，具有

色彩的快感，充滿浪漫情懷，散發一股文雅的氣質，詩情畫意展現一種難以形容的敘事詩。

安娜與派崔克·玻希耶（Anne et Patrick Poirier）：兩位都是一九四二年出生，從七〇年代起即從考古學中回復象徵與神話，文學性地引述古希臘及羅馬神話故事。早期以古蹟建築小模型，於考古學及地形學考據下展現。八〇年代起以「古希臘及羅馬雕塑」為主題敘事詩組合建構，雅典及羅馬古文明遺跡，神殿、戰神、戰馬、騎士、盾牌、箭矢及刀劍等等，配置古代場景，相當壯觀，引現古希臘或羅馬悽慘悲劇傳奇神話，宛若宏偉的劇場。有時巧思的經營將各種戰神、戰馬、兵士及箭矢等等安置在水中或墨水池裡，如同一場水上宏偉戰役，卓越完美的水中倒影，構成對稱、雙重的精彩畫面，如詩如畫。或是在巨大眼睛局部造形中，從眼珠中流出淚水或墨水，或在眼珠上強而有力地插入箭矢或刀劍，一種感傷象徵性的影像，感人肺腑。作品似乎或多或少隱喻當前人類處境、國際局勢、科技文明，是否將人類帶往安康的世界或是毀滅邊緣？古文明的故事豈不就是如此。

普依龍（F Bouillon）：一九四四年出生，擅長駕馭敏銳的自然物質媒體如鉛、米、骨頭、牛角、羽毛或石

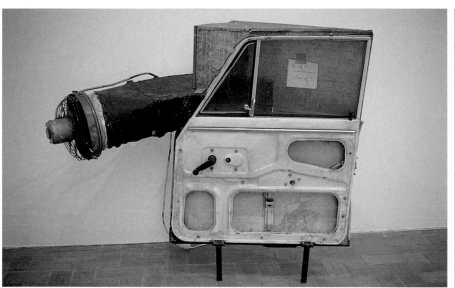

【1】

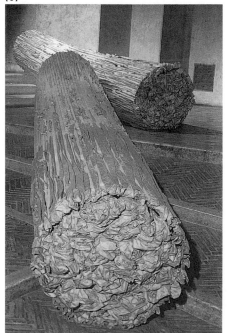

【3】

頭等等，在種原始的象徵裡，接近於義人利貧窮藝術。素材媒介成為觀念思考的造形符號及工具，例如將兩塊切平的骨頭安置於牆面，宛若一對眼睛，二齒長柄叉倒立成為箭，或牛角成為明月等等，形成一種精神狀態及物質感覺。有時透過組合建構或簡易裝置，納入光影，例如八四年將兩條樹枝固定於牆，上面擺放畫兩條白線的玻璃片，依

【2】

[1] 巴基耶　汽車門、電風扇、鋁管組構（物體－雕塑）　1989
[2] 普依龍　骨頭　裝置　1984
[3] 于依爾　柱子　牛皮紙　直徑 80 × 980cm　1982

照光線，樹枝投影及光影掠過牆面的痕跡，或將一枝木棍以細線懸掛，再從木棍影子上以鉛筆畫出線條，宛若影子之延伸，彷若都引述一種非物質化的藝術探討。

委訥（B Venet）：一九四一年出生，是法國唯一參與七〇年代國際觀念藝術活動的藝術家。八〇年代起返回雕塑，專以曲線做爲視覺語言，探討一種迴轉流線性的形式及空間的關係。早期以點作各式各樣安排與組構，而後以流線性的曲線從牆面到立面空間，利用木板鋸出各種不同的曲線，再塗上油墨，黑色曲線與白色牆面強烈對照，生龍活虎地蠕動著，似乎跳脫牆面。自一九八三年起從立面解脫到三度空間，紀念碑形式的曲線雕塑誕生，充滿活力的形式，線條（鋼鐵）一圈又一圈地往內或往外迴轉環繞在深度空間裡，形成一股曲線的動感力量，豐富多變的迴轉造形，在抽象形式結構中，充滿感性，富於詩意，展現曲線的微妙。

波柔爾（Pommreulle）：一九四五年出生，在理性物質建構的一種謹嚴形式裡，就像建築師般，尋求各式各樣當代素材媒介，探討各種質感特色與物質形式之可能性，經常以不同尋常的素材：鋼鐵片、石材、化學原料和玻璃等等工業化素材組合構造，築構成一種豐富與多彩多姿的風貌，尤

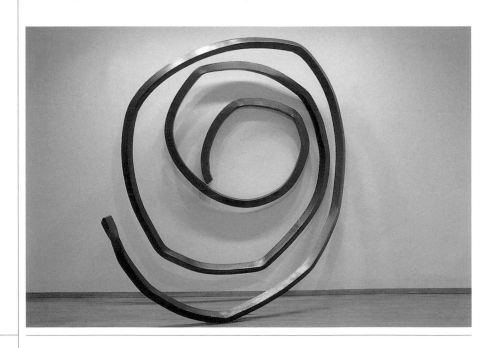

委訥　無題　鐵　200×300×150cm　1984

【1】
【2】

[1] 董伯　無題　地毯、塑膠鴨、椅台　212 × 200 × 40cm　1982
[2] 安娜與派崔克・玻希耶　希臘神話　翻銅及石塊　1984

〔1〕

其是化學材料，所凝固的一塊又一塊不規則形式的重疊組構，富於詩意，讓人產生不少聯想，充分地展現出材質的效果，也是當前雕塑新素材媒體的開探之一。

〔2〕

以下三位都是法國七〇年代表面／支架藝術運動中，最具代表性的藝術家之一，擅長使用多媒體素材，他們變化豐富的建構性物質形式，對照之材質及充滿想像力的色彩探討，在八〇年代的法國新雕塑中別具一格，值得作為參照。

西杜（P Saytour）：一九三五年出生，從七〇年代起就投入半繪畫半雕塑的物質主義形式探討裡。八〇年代起更加解放地尋求物質形式組合建構，挪用各種可能性素材媒介。利用各式各樣東方情趣花樣的地毯剪接縫合，配置其他物質如水管、橡膠、木材（頭）、電線或鐵欄杆等等組合建構形式，以鮮明圖案的地毯為主載，具有色彩的快感，如此作品顯得美麗又大方。另一系列則以水泥上面佈滿不定形的石塊（或鐵片）成左右對稱眉月形，形面上擺放一個椅子，詩情畫意，探討物質形式與空間，並同時質疑那些物質，傾向於建構性的抽象。

康特（T Grand）：一九三五年出生，和巴瑞斯一樣從事雕塑，早期從木材的切

〔1〕波柔爾　組合　大理石、玻璃、鋼鐵片　230×78×120cm　（1985年FIAC作品）
〔2〕西杜　無題　地毯、鐵架、鐵線（裝置）　300×600×85cm　1982

割組構特別的用語，其內透露出另一種造形語言符號，呈現木材（板）的各種狀態，從簡單的面性到線性架構形式最後到蠕動的曲線，在種物質形式抽象雕塑裡，探討其可能性。八〇年初起將木材曲線、木頭全部覆蓋上一層聚酯（Polyester）樹脂或混合碳（Carbone），有時加入石墨或色粉，強化物質顏色，材質消化於覆蓋物裡，接近自然原形狀態，充滿想像空間，從最初柱子系列中，開探物質特性，半邊不透明覆蓋著顏色（裡面木材），半邊透明聚酯樹脂，構成形式與材質對照。進而將不定形或數塊石頭，甚至大骨頭或乾燥魚，依物質形式組合建構，在強化的形象（式）及充滿幻覺性的色彩中，透明或不透明裡，形成一種難以想像、富於詩意而非凡的物體－雕塑。

巴吉斯（B Pages）：一九四〇年出生，和康特是表面／支架團體裡真正從事立體三度空間的雕塑家。早期在原始性外形世界的物質主義形式裡，擅長駕馭素材媒介：石頭、木頭、大理石、水泥、石膏、空心磚等等，作品是色彩及素材組合的一種結果，這成為表面／支架雕塑最大的特色。從八〇年代起，以垂直性的柱子系列為主題開探，穩固的結構呈抽象形式造形，多樣化的柱子由各種豐富素材組合建構，經常具有一種音樂性和諧完美

康特　無題　木頭、聚酯樹脂　123×68×79cm　1983

［1］

［2］

的形式節奏，在對比的物質形式及
豐富質感中，感性流露出所有潛在
的感情，詩情畫意，充滿想像空
間。

■一位另類的法國藝術家

　　庫路特・灰多爾（Claude
Rutault）：一九四一年出生，是法國
當代藝壇上最與眾不同，最為陌生
的一位，也是最為知性的創作者，
公開展示（覽）才是他最主要的作品
呈現。在種另類的觀念藝術裡探
討，獨特的繪畫是他所選擇表達的
方式，經過畫的支架、畫的行為，
嘗試轉換產品本身的章程，確定方

［1］巴吉斯　牆　裝置　空心磚、顏料　30×360×100cm　1980
［2］灰多爾　各式畫布（裝置）　120×230cm

法，採取責任性的態度，透過一種靈活性，在藝術為藝術的觀念世界裡，質疑一般藝術或繪畫歷史性的問題。

從一九七三年起開始確定創作方法，質疑畫的條件與章程。初期牆面漆什麼顏色，掛在牆面的畫（任何形式）就畫什麼色彩，收藏家典藏其作品可以依照同樣確定的方法更改色彩，畫被牆面接收或畫與牆面成為一體，在單色畫世界裡沉思默想，引現蘇聯前衛藝術家羅特欽寇（Rodchenko）之「黑色的在黑色」上或「白色的在白色」上之圖畫。接著一幅有內框的畫布（任何形式）或一張（粉彩）紙（已經存有既定的畫之條件），到底要不要畫，畫牆面或漆畫布呢？四種可能：不用畫、畫牆面、漆畫布或兩種都畫，一、白畫布或任何粉彩紙掛（貼）在白牆面；二、牆面漆上任何顏色將白畫布或粉彩紙掛（貼）上；三、畫布漆上任何色彩或粉彩紙掛（貼）牆面上；四、畫牆面也漆畫布，有意識安置成形及規畫空間，畫的條件就如此成立。

雕塑：從一九七五年起確立雕塑的實現，素材與地面同質，例如地板上的地板、水泥上的水泥、瓷磚上的瓷磚等等，同質裡純化，並沒有任何素材自動提供答覆，在形式、色彩、厚度和體積及立場等問題上，那些條件是相得益彰的，解答都是公開的。

進而將畫布（長形、方形及圓形，成為雕塑的工具）從大到小、正面或反面，有序地靠牆排列組構，成為立體三度空間的雕刻。或將整疊白色或粉彩圖畫紙，整齊劃一地立體幾何形式化為雕塑，這都是實現物質體積、形式、色彩和空間之探討結果的物體—雕塑。

一九七八年在「畫時間」的策略裡，建議「停止收藏」，這樣子收藏家在這段「有意義的期限中」絕不典藏作品，並同時支付他不從事任何創作的費用，他本身長遠看來，從這些作品所獲之利益中將得到一種愉悅感覺。他們將更喜愛典藏，因為進入時間裡，使他們能夠獲得的和往前將不大一樣，在判斷暫緩時間之類型中實現。

這是七〇年代獨特的觀念藝術，因為在作品實現以前已有明確的方案，實現只是一種程序。所以他需要先定義方法，採取一種責任態度及行為，接著實現方法，而方法的結果就是（條件式的）作品，公開展示才是他主要的藝術展現。

■巴黎牆上塗寫的「無名畫家」

牆上塗寫並非當代的產物，自有人類以來就一直存在社群生活中，這些圖騰、書寫、描繪，具有記載、傳遞、社會教化及政治意念

的功能，更是人類社會共同的意識。曾幾何時牆上塗寫卻也被接收成爲當今藝術制度裡的藝術品，這是不足爲奇的，因爲自杜象以降，任何東西都可以成爲藝術，更何況在當前消費主義社會裡，哪種東西不能消費呢？

紐約東村那群牆上塗寫的孩子們曾非正式地聲明：「藝術不是美術館、畫廊，也不是收藏家或是中產階級的產品，它應該訴諸於群眾並直接與觀眾接觸。」(註1) 但誰能抵擋綠色鈔票的迷惑力呢？很快就被紐約東村的畫廊接收，成爲藝術市場的新穎產品，在藝術制度中流通，幾位幸運兒就成爲世界各地牆上塗寫的偶像，就不需再偷偷摸摸冒險地去公共場所塗寫了，似乎把藝術留給畫廊，而把塗鴉送給社會大眾了。

整個歐洲從公共場所、地鐵、海報、公車、廢棄建築物到各個角落（成爲社會自由展現的支架），到處都可以看到塗寫，以德國柏林圍牆最爲壯觀也最長，宛如世界戶外牆上塗寫大美術館。公共場所成爲年輕人傳遞自由觀念的絕佳空間，牆上塗寫就成爲新生代之社會集體行爲表現。巴黎當然也不例外，一大群年輕小夥子們，也向紐約東村那群孩子們跟進，趁著夜深人靜時

拿著噴漆或簡便畫具到公共場所、地鐵，或各個角落，尤其巴黎那些正在興建的工程圍牆上滿滿都是塗鴉，在種感性的形式、強烈的色彩中，有的是種主觀自由形象（眞正非常寫實的罕見）；有的是文字的圖案形式（大部分是作者的簽名，成爲一種個人的符號）；有的是社會事件情緒化的文字書寫等等。藉由這些塗鴉，展現年輕人集體社會意識，有些塗寫並不輸商業畫廊裡的作品呢！但巴黎這一群年輕夥子們，並沒有紐約東村那一群孩子們幸運，或許並沒有哈林或巴斯奇亞們的才氣與天分吧。

巴黎在傳統文化包袱下，當然沒有紐約那麼活潑有朝氣，可不是嗎？巴黎在八〇年代裡宛若尊貴夫人，而紐約就像青春的小伙子。兩種全然不同的社會裡，年輕小伙子們卻能到巴黎來亮相，一九八四年在巴黎市立現代美術館舉行，五位法國藝術家及五位美國藝術家，也就是紐約東村那群孩子們爲代表。一九八五年巴黎雙年展，哈林及巴斯奇亞都參與展出。反觀巴黎牆上塗寫這一大群年輕伙子們，兩個大展中都看不到他們的蹤影。當然巴黎的牆上塗寫只有一些好奇的觀眾們會特地注意，要不然在這大都會匆匆忙忙的生活腳步裡，只能有意無意地流覽而過，如此似乎也已達到他們訴諸於群眾且直接與觀眾接

【1】

【2】

觸的目的了。

　　以下是個例了， 一九八五年畫在龐畢度藝術文化中心擴建工程圍牆上精彩的塗寫，強而有力的自由形象與豐富的色彩，其中別開生面的是文字圖案畫。比起龐畢度中心，現代藝術美術館裡面的作品自由多了，更直接訴諸於大眾，反之還必須購票才能進入藝術殿堂參觀所謂的藝術呢！巴黎地下鐵曾經有兩次較有組織（是非法

地由藝術家們自己籌備）的牆上塗寫展覽，以在 Dupleix 地鐵站展出的作品最爲豐富，這一次也邀請哈林參與展示，時間不長，只一天一夜。在進進出出的地鐵裡，當然有成千上萬的旅客，匆匆忙忙地穿梭其間，即使流覽而過，也已經達到他們展出的目的。

註 1：參考《Flash Art》法文版， 83/84 年冬季刊，第二期。

[1] Zando　巴黎牆上塗寫　噴漆
[2] Bitiz　巴黎牆上塗寫　噴漆

法國八〇年代的藝術面貌III

戲謔與反思的法國新生代藝術

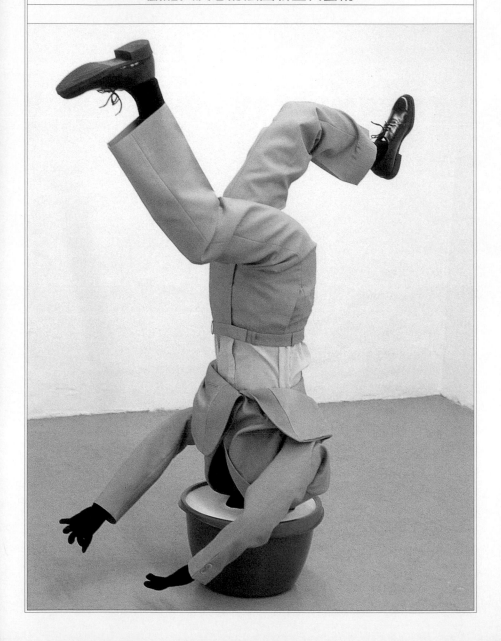

時代潮流永遠是向前邁進，思想觀念更是日新月異，各種藝術的成長與開發，都從新生到老化，播種到收穫。宇宙萬物齊頭並進與運轉，生生不息，繼往開來。指向未來的藝術無止盡地在開拓發展，並不因時代的成就而呆滯，更不因潮流的迷惑而一成不變，一切不斷地新生與衰亡，視覺的新鮮感在時間轉移中疲憊。歷史潮流後浪推前浪，今天的前衛在時光歲月中也將變成明日的傳統，今日的藝術卻又從過去的歷史中孕育，並深入當今人文、社會、政治與經濟或科技等等，嘗試從變遷中尋求各種可能性，並展現新生代的觀點。

時代的腳步在當代日新月異科技資訊傳媒中，加緊速度地展開美麗新世界，人類在知識及資訊傳媒爆炸的時代裡，各種時勢風行潮流急速地全球化流轉。當前的藝術也不例外，在資訊傳媒勢如破竹下，橫掃整個西方藝壇，在世界化的一致性面貌中，更像傳染病似地傳遞到地球各個角落，無自覺性的邊緣藝術於帝國強勢傳媒的影響下，似乎在種自慰式的後西方思潮裡流連忘返，慘不忍睹，但又能如何？現代化就是西化，要跨越西化似乎非得付出慘重代價不可，不現代化又將被世界潮流淹沒或冷落，但如何以智慧獨開生面呢？

■潮流與制度及市場

八〇年代的藝術潮流在時間的領域裡縮水了，過去一個潮流至少十年為基準的範疇去完成應有的成就。然而在當今科技文明及資訊傳媒氾濫成災的時代裡，人類物質世界的成就速度驚人，商品的交易流轉繁榮，求新求變的資本主義消費社會，操縱於市場資訊傳媒運作中相當詭譎。藝術自由市場在資訊傳媒的掀風作浪中起了相當大的變化，新產品的開拓不斷湧進自由化的市場。昨日的前衛很快地成為今日的傳統，藝術品變成多元化文化櫥窗裡的珍品，更成為資本主義掌上明珠。

當今藝術潮流裡的藝術家享有特權似的，在所有藝術資訊、國際重要大展、世界級的現代美術館裡及一流畫廊中不停地流轉，變成藝壇及市場偶像，以高品質的文化姿態、高價格的商品定位，享受個人努力的成就。反常的是，百年前的前衛藝術工作者就沒有當今藝術家的幸運，如印象派或後期印象派畫家，當初只能沒沒無聞地躲在社會邊緣的角落苦心經營，甚至想參加重要沙龍展覽都被視為另類。經過百年後的今天才受到人們普遍的讚賞，他們的作品在當今國際藝術市場上，供不應求或有市無貨，世界

法國八〇年代的藝術面貌‧三

各大美術館或私人收藏家都付出天文數字的天價搶購之，真是難以想像。前人種樹，後人乘涼的情況下，真是凄慘，和當今潮流裡的藝術家享盡物質的恩賜比起來，真不是滋味。如果百年前的藝術前輩們天上有靈的話，如果修養不夠都要歎氣大罵幾句來表示不滿，真是生不逢時，卻又被後人在藝術商場上投機地玩弄，以天價來典藏所謂的「藝術品」呢！

如今這些藝術家們都成為現代藝術史上決定性的人物，深遠地影響著當今的藝術，啓開西方歷史的新一頁，昨日的叛徒終於成為今日偶像，時間澄清一切，歷史肯定他們，然而他們也成就了歷史。反之，當今資本主義下的藝術偶像，享盡上帝的恩賜，究竟是藝術消費商場上的運作或資訊傳媒氾濫下的成果，都有待時間及歷史的考驗。

■邁向九○年代的藝術

八○年代的藝術潮流確實縮水了，一九八五年時一股新生力量崛起，以傑夫·昆斯及史坦巴克為首的「新普普」，或以漢斯為主的「新幾何」，佐尼·歐爾茲及巴巴哈·庫瑞為首的「新觀念藝術」。反對感性的具象繪畫，奠定在現代消費社會物體及大眾傳媒物質生活上，透過物體的模擬、挪用、剪輯、轉移呈現形式與觀念，在物物交換中建構想像空間，形成一股空前的物體藝術潮流。這種犬儒主義或知性詭異的冷漠物體藝術（到底是消費藝術或藝術消費？），似乎就是邁向九○年代的新生代藝術。

法國自由形象及返回歷史與神話，或新表現主義的感性繪畫別無選擇地步入歷史，新生代的藝術正在壯大，充滿活力地形成另一股新興的力量。但幾乎都在這陳腔濫調、有氣無力的後現代裡詭辯，尤其是美國模擬主義者更甚，以起死回生的絕藝扭轉乾坤，確實歷史總是讓人回味無窮的。反之，法國新生代藝術並沒有返回的跡象，更不像美國當前藝術之借屍還魂，而試圖從前衛藝術多元觀點中開拓各種可能性與新的詮釋，呈現出一種綜合性多樣化面貌。

■法國新生代的藝術面貌

平面繪畫：並沒有自由形象繪畫上強烈的色彩與誇張的形式，更沒有回復象徵與神話故事的內容與形式。不再那麼注重傳統素材媒介的應用（例如油畫或畫布），大都擅長綜合媒介的使用，例如弗于耶（P Favier）就以壓克力畫在玻璃片上，達勒則以混合媒介畫在木板上，呈現多樣性的形象：具象、非具象或抽象等等，注重形

式結構，空間規畫富於詩意，充滿想像力。

弗于耶：一九五七年出生，是八○年代法國藝壇上最別開生面的一位，以精微小圖畫聞名。早期畫一些敘述性的具象，描繪人間百態，再把這些圖形剪下組構在牆面安置展現。作品都相當細緻微小，約長寬四或五公分左右，目前畫在玻璃片上的尺寸也一樣不大，尤其在當今大都以大幅畫面從事創作的時代裡，更讓人們另眼相看。富於創意的玻璃畫，相當迷惑人，以日常生活裡的「靜物」做為描繪主題，偶爾也混合文字或詩詞，裝在沙丁魚罐盒裡，從具象到抽象形式，全部都以漆黑底做背景，宛如盒裝幻燈片，透過裝置呈現，散發一股細緻文雅的氣質，富於玄奧，充滿想像空間，如同視覺詩。

勒・固美爾（L le Groumelle）：一九五七年出生於法國東海岸線的布列塔尼人（Breton），他的藝術創作靈感來自布列塔尼那些充滿原始的巨石風光。此地區曠野中矗立系列「巨石」，是法蘭西的祖先高盧人敬仰天神的神祕遺物，一種象徵性特別強的宗教符號，就成為他繪畫藝術的主體造形，強而有力並富於想像力的形式，在擬人化中充滿莊嚴，有時在巨石上添加十字架，或巨石邊加上幾何房屋造形。所有作品都是黑白，尤其

【1】

是一種特別的漆黑顏料對比中顯得更加神祕，有時巨石佔滿整個畫面，讓人有窒息感，有時相當微小或純白勾勒形式，使畫面更富形而上玄奧的空間。具象意涵的抽象形式，散發一股磁性力量，纏繞人們的視覺與心靈。

達爾比（E Dalbis）：法籍的阿爾及利亞藝術家，是新生代罕見以西方傳統素材創作的一位，對油畫

【2】

技藝駕輕就熟，在種感性的抒情抽象中加上輕微淡寫的具象人體形式，詩情畫意。豐富的色調是由一層又一層色彩覆蓋形成，並且常在畫中央留下一片較大的畫面，然後等油畫半乾時以鉛筆或炭筆迅速勾勒具象人體（男性或女性），產生一種微妙的空間，充滿想像力。除之，也擅長以炭筆素描，熟能生巧經常將幾個人體重疊在一起，偶爾加上粉彩相當感性，他說：「素描是種獨立的表達方式，有別於油畫。」

歐達（G Autard）：一九五一年出生，是位數學老師，所以無形中在他的繪畫上，就出現不少書寫的阿拉伯數字或一些文字，組構在各式各樣人們無法辨認的個人神祕物

象形式符號裡，富於變化的空間，形成一種表現性的非具象繪畫。以充滿感性的黑色、紅色和褐色為主調加一些灰色，在強烈個性的筆觸中，舒展情懷，既不抽象也不寫實，更沒有諷刺也沒超越，只企求作品簡潔。他說：「他自己並不是抽象畫家，每幅作品有個人的逸事，它像催化劑般。不只是繪畫的問題，而是藝術本身的問題。」

普丹（C Boutin）：一九五七年出生，新生代的藝術家，從平面到立面裝置。不只在繪畫上有所成就，音樂造詣也一樣，曾和朋友錄製唱片。擅長使用壓克力素材，早期嘗試開拓水性顏料的流動性及透明性，從有意識到非意識建構中探討各種可能性，呈現水性流動複雜痕跡，或再加上各式

歐達　無題　油彩畫布　120 × 240cm　1987

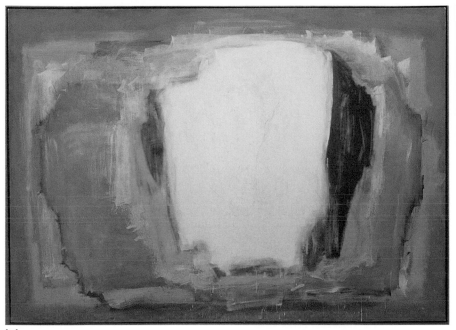

【1】

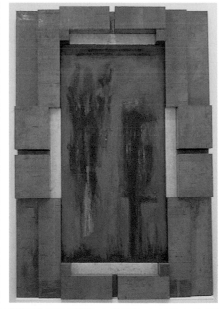

【2】

各樣的造形，形成一種晦暗感性抽象
表現。之後便往立面畫外發展，首先
加上粗獷厚實的鋁框，再尋求外框的
造形變化（例如長短或雙層重疊等
等），進一步於平面繪畫上加入各式
各樣金色的立面廣告文字，並列或重
疊，建構成感性與謹嚴完美的立面繪
畫，並從中發展出立體三度空間的幾
何裝置物體，壯觀且充滿想像空間。

　　塔崗迪（G Traquandi）：一九五二
年出生，擅長於使用多媒體素材，開
拓出一種建構感性抒情的非具象（抽
象）。早期接近一種行為觀念，例如
將陳舊工作室牆面表面斑剝，撕成不

[1] 達爾比　油彩畫布　80×135cm　1989
[2] 普丹　壓克力、畫布、木板　185×305×30cm　1987

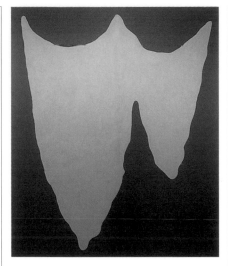

象藝術家，作品論據相當特別，有點雙胞胎或對照鏡子的觀點，是種法式的滑稽模擬主義者。他的畫中感性形象是創作的另一個模擬，但究竟哪個是創作或模擬的呢？多麼妙的論述，築構一種幽默想像的空間。一種沒有主題而很客觀的分析繪畫，鮮豔的色彩像直接從膠管擠出來的相當自然，平淡多樣的形式在種封閉體系裡運作，宛如七○年代法國表面／支架的于耶拉（Viallat）或翁達茵（Hantai）所探討的。他說：「現代繪畫並不是什麼解體的結果，我們不能使它恢復，即使有新的題材，個人的真實和藝術的神話在繪畫上是不存在的，然而繪畫並不是什麼困難的事情。」

■雕塑、物體藝術或 觀念藝術？

　　法國新生代藝術家們，不少透過現成物的挪用及轉移呈現形式與觀念，並以裝置的手法建構空間。都承繼杜象的物體藝術、法國新寫實藝術、普普藝術等等，並綜合於觀念藝術中，在知性裡敘述與詮釋。

　　安瑞‧勒西亞：一九五二年出生，是當前法國物體觀念最具代表性的新秀，繼承杜象的現成物，經過拉于耶物體觀念，透過物體功能符號（例如幻燈機、電影放映機、汽車或摩托車等等）建構成戲劇性的場景，在

定形式成為壁畫。同時直接創作在紙上，因素材的不同（石膏、石粉、色料、油彩、鉛筆、炭筆等等），所產生的特殊質感，綜合繪畫與素描（將紙上的作品裱褙在畫布），形成一種獨特的畫面。簡易的自然線條形象建構在富於感性筆觸淡淡痕跡的質感中，呈現出一種建構感性抒情的非具象（抽象）世界。他說：「人們不能說我的創作是觀念藝術的表達或屬抽象繪畫，因為那單色繪畫是具象的，而它隱蔽於盾牌後面的是粉紅色的軀體。」當然抽象和具象是種詮釋的問題，他經常以「領土」為主題，因為每人有其不可侵犯的領域。

　　比法雷狄（B Piffareti）：一九五五年出生，是新生代裡罕見的抽

塔崗迪　領土　壓克力　300×250cm　1986

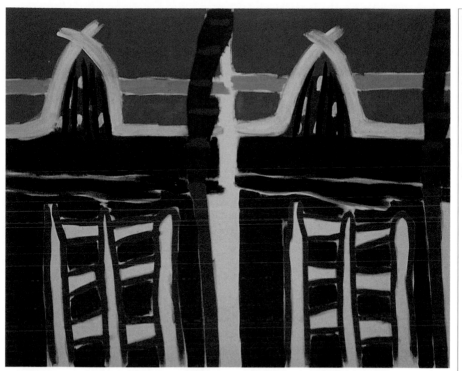

[1]
[2]

[1] 比法雷狄　壓克力　120×186cm　1986
[2] 勒西亞　吻　兩座投射燈　1985

種敘述性的隱喻，充滿知性富於想像。一九八五年在巴黎市立現代美術館展出五十台（八釐米鏡頭）的幻燈機，巧奪天工全部都開燈擺在五十張座椅上，系列排列像電影院般，五十台幻燈機燈光投在座椅背上，最前排的光則投射在白色牆面上，和座椅的光影混合一體，形成那不可捉摸的虛幻空間，富於想像力，並充滿神奇。一九八九年同樣在現代美術館，展出廿五輛向巴黎交通警局借來的重型摩托車，系列對稱的排列，全部開著前後與左右燈，像電影院般，在一片漆黑中燈光形成一種戲劇性的場域，相當壯觀，有點神祕感十分迷惑人。他時常把兩輛重型機車、貨車、協和飛機對排，擬人化地頭對著頭接觸著

【1】

隱喻接吻，或開著燈互相對望著宛如談情說愛，這些可以從他展出男女相擁接吻如同廣告圖片中的意會，詩情畫意，獨樹一幟的法蘭西羅曼蒂克模擬主義。

米薛爾‧維居：一九五六年出生，是法國當前物體藝術的另一位新秀，也許是非物質化的展現，別開生面地專以電影放映機來從事探討，光線是他的作品的靈魂。和勒西亞複雜形式對照，他的作品顯得單純多了，專以放映機投射強烈白光建構形式，其變化是依場域空間而不同。一九八五年在巴黎市立現代美術館像電影院般的空間裡，安置兩台電影放映機投射兩道強烈白光在兩塊長方形上，就這樣兩大強白光長方形與

【2】

[1] 維居　放映燈　直徑380cm（依空間大小而定）　1991
[2] 普婕　很高的展覽　裝置　200×100×380cm　1989

漆黑的空間對照著，宛若宇宙間裡的新幾何，富於想像。一九八九年在同一地點，照樣以一千瓦、十一至廿七度變焦鏡頭的放映機，把放映機吊在天花板上，投在平面牆成為詩意的全圓，如同明亮的月圓，而在圓圈邊緣一圈蔚藍輪廓，就像畫龍點睛，充滿活力。有時投射於四面牆面對角上，形成對話形式圓；或投射在牆角或立面牆上形成獨特變奏圓；或因投射在兩面牆面長距離的關係，前面呈小半圓，中牆成透視光線延伸至後牆面成大半圓，一種立面空間造就出獨特形式等等。在極限主義或多羅尼（Toroni）的理論依據裡，展現其才藝。

普婕（M Bourget）：一九五二年出生，擅長透過物體形式語言符號的詩意組合建構，創作思維宛如詩人般，經過她敏銳的經營都靈化成視覺詩。早期知性操縱裝框的白圖畫，展現的是畫外之意，也就是說依據掛畫長線條呈三角形，再配合幾何或不定形的物體裝置呈現，主題明確地指引作品的想像空間。例如一九八五年和勒西亞等人在巴黎市立現代美術館展出，以「高山的繪畫」為題，安置六個裝框小白圖畫，以黑線條有序地懸掛，由高而低，形成漸階不等的三角形式，中間擺著物體。如此，懸掛三角形式，如以中文象形詮釋並不難了解是山的形式，詩情畫意，令人驚訝，充滿非凡想像力。一九八九年在同一地點，她在展覽室中央安置一個高大白木箱，上面築構一個小小的展覽室（模型），牆面展出微小（相片）圖畫，宛如她的小小個展就

提耶玻　普箱、椅子（裝置）　45×45×480cm、60×60×480cm　1987

在上面，木箱周圍由藍色鐵欄杆圍成方形，主題為「很高的展覽」，就在這展覽室牆面上掛著如同小小展覽室影像之大幅相片圖畫作品。在一種謹嚴結構形式裡，大大小小兩個展覽（小小展覽只能意會）築構出一個隱喻，別出心裁、充滿感性，並不是一種詭異的思辨，而是一篇獨創性的敘事詩。

提耶玻（G. C-Thiebaut）：一九四六年出生，以多樣化的形式，傳遞政治、社會、文化或美學等等觀點，深受德國藝術家波依斯思考形式的影響。一九八七年在巴黎市立現代美術館，展出一系列個人所收集的法國名人圖片，其中包括總統、文學家、名歌星或醫學者等等，大大小小不同的圖片，琳琅滿目共有彩色及黑白百多幅，都是深刻影響法國當今政治、社會、文化和生活的人物。旁側有三座大型喇叭箱重疊成為紀念碑，六個椅子上下重疊宛如布朗庫西無限延伸的柱子般，現代雕塑乎？在一種人類社會學中探究。一九八九年在同樣地點，展出五座向巴黎郵政總局借來的黃色自動販賣郵票機，一座玻璃展示櫃裡展出自製的郵票，郵票上印製現代美術館典藏精品如馬諦斯的大舞蹈，或一系列目前歐洲當代藝術最具影響力的畫商、藝評家或

歐洲大展策展人之畫像等等，仿郵票的大小圖案，只要人們投入十法郎，就可得到他精美的作品。在旁側注解，這不是郵票是藝術品，價廉物美人們可以像集郵般地典藏當代藝術，似乎隱喻藝術並非是什麼高貴或神不可親的，而是每個人都可以收藏的。究竟是如此嗎？到底假郵票會是真的藝術嗎？藝術到底和觀眾有什麼關係，作什麼用，傳遞什麼深刻的思想觀點，或只是一種社會繞圈子的迷藏呢？

比斯達曼特（Bustamante）：一九五二年出生，早期和巴吉爾（Bazile）共同創作，作品簽名為巴吉爾比斯達曼特（BazileBustamante）。擅於操作物體媒介如地毯、玻璃、燈管、木頭或影像等等，轉換成具象形式符號，透過組構、裝置或平面呈現，多元性的觀念，多樣化的形式。如一九八四年一系列像剪影般的幻想動物，或從百科全書中截取來的影像，三幅火山爆發的不同圖像安置於高展示架上，或製造一些不尋常的物體等等。一九八七年兩人分手後，則傾向設計性構成的家具—雕塑的物體藝術，在種謹嚴建築建構裡。目前他住的房屋就是他想像構造的結果，兩座雙層床舖上下交叉呈現，或把有規則圖紋的木板床完美安置低於視覺線，在種物體並置幾何架構形式下，展現一種反常的物

【3】

【1】

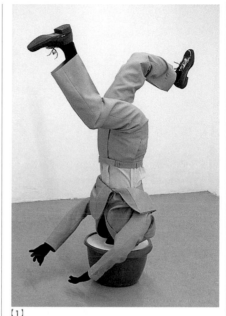
【2】

體，矛盾性地指向非藝術？之後從木工中解放出來，鋼鐵幾何建構的物體雕刻，透明玻璃幾何形式圖畫或玻璃組構的物體，巨幅的地中海風景相片，或地毯加物體之裝置，豐富的形式，充滿魅力的空間，都在種不同凡想的美學裡探究，展現別開生面的影像。

塞夏（A Sechas）：一九五四年出生，擅長在種既幽默又諷刺的誇張自由形象裡，操作物體，組構、轉換形式。以平面、雕塑、建構物體及裝置開拓各種可能性，展現當前人類處在這物質文明高度發展、資訊爆炸和工商業繁忙的社會處境，例如倒立的穿西裝男模特兒，讓人感到不舒適宛若一種惡作劇，但卻給人不少聯想。或頭很大軀體很小的雕像，似乎隱喻當今資訊文明知識爆炸的時代裡，用腦過度，身軀手腳無形中退化的可憐蟲，或多或少取笑繁忙生活的現代人。進而更誇張的漫畫形式，擬人化的一塊具大骨頭長幾十雙腳，安置在兩片圓形銅鏡間，或卡通中的隱形人掩飾在白布下轉換出的雕像裝置，在

[1] 塞夏　穿衣著的模特兒、臉盆、水泥（物體－雕塑）　1987
[2] 瓦希尼　裝置　尺寸依空間而定　1993
[3] 比斯達曼特　木板（物體－雕塑）　192×189×40cm　1987

純白的空間裡只看到幾個黑眼睛，詩情畫意，構成一種非凡並充滿想像的視覺場景。近來自由形象擬人化的兔子成為創作的核心與風格，繼續在幽默與諷刺中開拓新領域。

瓦希尼（F Varini）：一九五二年出生，在巴黎生活與創作的瑞士人，在種理性數理的建構中，透過建築架構之確定地點的裝置，質疑物質性的空間，而透過唯一的視覺焦點統合整體場景，在當今藝壇裡別具一格。一九八五年在教堂空間中安置（宛若拋向空間）幾何規則圖形透明玻璃片，組構時可成整體圓形，像拼圖般又可拆開成多樣變化形式。然後以確立地點裝置，建構整體形式，在建築物具體空間裡，

以線條規畫幾何形式（例如圓形、方形、長方形等等），依建築築架構精準地畫在如牆面、立面的柱子、樓梯、門面、窗台、天花板或地面等等，這些碎片的線條，如果在唯一的視覺焦點下，它將統合整體幾何形式如圓形、方形或長方形，宛若在平面圖片上所畫上的圖形。如一九八九年在巴黎市立現代美術館，一至三百六十度黃底紅色平行線，在特定角度下所有線條都接連不斷地統合，不用雄辯的一種謹嚴理智的藝術。

除之，值得一提的還有三個藝術團體，在物體藝術、普普藝術、大眾傳媒藝術或觀念藝術範疇裡開探，佔有其份量。

波斯尼特（Panchounett）團體：成立於八○年初，在種幽默諷刺的法國式普普物體藝術裡，接近於當前的英國雕塑和美國化的新普普。擅長感性地操縱各種意想不到的素材媒介，透過挪用、轉移、組合建構或裝置成形，有時較傾向於形式語言思辨的觀念藝術。於一九八四年在庇里牛斯山現代文化中心展出系列借助的扭轉乾坤絕藝，也就是說借助名畫，透過畫作提供的靈感配合物體裝置，建構想像空間及形式語言辨證，例如把蘇拉吉的黑色繪畫與黑色皮沙發建構裝置，在沙發上擺著一本攤開倒放的藝術雜誌，玄妙、非凡或不可思量夠不

波斯尼特團體　閃耀第一號（物體－雕塑）　1985

夠藝術呢。或一座理髮座椅川上舉重桿子，左右兩邊都串上幾套現代藝術的書籍包括蒙娜麗莎和杜象圖像封面，成為富有文化思維之不尋常的物體─雕刻，真是難以想像的想像。除之，如非洲原始木雕、當代塑膠用品、家具、霓虹燈、瓷器、玩具和觀光紀念品等等，巧奪天工組合建構或裝置成充滿想像空間及敘述性的非凡物體藝術。

資訊虛構廣告（Information Fiction Publicite）**團體**：簡稱為 IFP，從團體的命名中就很清楚他們的意圖，在當今大眾傳媒氾濫成災的時代裡，資訊、影像及廣告等等讓人眼花撩亂的形式是多麼豐富，採取挪用、虛構、轉移、剪輯、組合及建構，有時則透過裝置成形。早期挪用電視新聞之氣象報導為議題探討，並拍攝兩大塊雲彩，置於廣告幻燈片箱，裝置在展覽室天花板上，詩情畫意，充滿想像空間的藍天白雲，不言而知是晴朗的好天氣，和氣象報導影像聯繫起來，敘述性意涵再明確不過了。進而挪用及轉移大眾傳媒的大型海報，尤其將巴黎市內

或地鐵下琳瑯滿目的廣告引入畫廊及美術館，並以地鐵裡的座椅有序地裝置成形，透過借屍還魂的絕招恢復視若無睹的大眾美學。當然人們會質疑到底在這藝術制度權威承諾下的廣告，真的是藝術品嗎？廣告和藝術品區別在哪兒，是什麼條件使它成為藝術。問題就出來了，這豈不是藝術家神奇非凡的力量，可不是嗎？因為杜象的子孫在當今是很活躍的，雖然藝術家具有神奇的力量，但藝術是平淡無奇的東西吧，請勿緊張，沒有什麼好嚴肅的，要不然就請教杜象，到底他在搞什麼鬼，難道當今的藝術家都鬼斧神工或是鬼話連篇呢？

ＢＰ團體：確實當今杜象的子孫很多，但藝術小丑卻不少。藝術成為小點子，點子形成觀念，觀念製造作品，作品變成藝術，藝術成為消費品，被藝術制度消費、資產主義消費、觀眾消費及歷史消費，消費成為當今生活最主要的藝術，如果沒有消費，產品就無法流通，經濟就衰退，世界就失去活力。全球經濟是整體性，社會消費在種循環系統裡，藝術就成為資本主義經濟產業的一環。

這團體的命名來自名牌的ＢＰ石油公司，一種大眾傳媒的商標，專門使用石油工業社會的消費媒介，

透過模擬、挪用、轉換、並置及裝配，例如將不加修飾的汽油罐安置成形，或像加油站般系列地呈現內燃料油（罐上有幾何形式圖案）於展示架上，更妙的是模擬圖案成幾何繪畫，或展現整桶的黑油等等。不敢說是詩情畫意，但至少充滿想像力吧，到底是石油公司的廣告，還是藝術展覽呢？模擬、挪用、佔為己有或佔便宜？誰曉得，這不是某人的錯，是後現代惹的禍。

兩位法國中堅輩，依循傳統雕塑的藝術發展，雖沒有新生代清新激進的影像，但穩健的風格形式，值得做參考：

康爾納（J-G Colgnet）：一九五一年出生，恢復現代傳統雕塑美學，承繼卡爾德和七〇年代極限藝術的影響，和英國雕塑家德亞孔的作品有異曲同工之處，但形式上並沒有他那麼靈活及多樣化。擅長以鋼鐵、鋁合金及塑膠素材媒介透過形式體積與材質對比組構，探討一種謹嚴結構之對稱與平衡，從中帶有動感及量感。早期常從大自然中探究各種形式之可能性，以感性的想像飛機造形，在種流動性的形象裡，富於詩意，綜合對照的質感（例如結合鋁片、鋼管結合彩色波浪塑膠），給人一種明朗輕快、平衡穩固，然而有種起飛的動感意圖。之後從工業間的聯想或建築中造

【1】

就形式，在構成主義的謹嚴幾何形式中，時常展現同樣兩座重複形式雕塑，形成一種親密對話形式，在種對稱與平衡的量感中展現形式主義的美感。

【2】

莫尼埃（R Monnier）：一九五一年出生。從事雕塑藝術脫離不了材料及工具，哪聽說過不需要工具的嗎？然莫氏是特殊的一位，他對素材媒介瞭若指掌，透過化學變化的泡沫硬化後自然成（不定）形，在種偶然性中宛如巧奪天工的自然形象，然後依據個人感性組合並置，有時與自然物體

[1] 康爾納　銅版、聚酯膠　200×200×90cm　1987
[2] BP團體　汽油桶、鐵、橡膠　200×190×120cm　1986

（如岩石或木頭宛若座台）建構，或直接安置地面上，流動性的造形如蠕動爬行的微生物，在抽象與具象中，富於詩意，充滿想像空間，造就出一種別開生面的個人神祕之雕刻語言。

兩位新生代藝術家，以幽默遊戲的方式呈現的藝術，提供另一種思路與觀點，以證明當代藝術並非都是千篇一律的。

布朗達（D Brandey）及梅西耶（E Mercier）：兩人的作品都異想天開，在種敘述性的場景裡，以自己收藏的小玩具或小動物建構形式。布氏將收集的小飛機排列安置在白沙上，沙上有兩排小燈，幾架正在起飛或降落。或把一群騎在黑白對比的馬匹上之美國西部小騎士們，安置在牆角落，正奔馳於一片荒野，富於詩意充滿想像空間，宛若敘事詩。梅氏則將收集的小動物分組安置在臉盆中，配以樹枝與稻草模擬自然場景，如一群小猴子在小山岩上，四周佈置稻草宛如原始森林，或各式各樣動物：長頸鹿、老虎、獅及熊等等，配合各種自然場景。每個安置都有個獨立敘述性的故事及內涵，小小玩具成為異想天開的視覺造形符號語言。那麼，經過藝術家有意的經營，建構任何東西及物體，都可以巧奪天工化為敘事詩或轉換為藝術，這不再是作白日夢了，藝術就在人們身旁。

莫尼埃　我的富士車　聚胺酯　1987

【1】
【2】

[1] 布朗達　兒童玩具（裝置）　尺寸依空間而定　1984
[2] 梅西耶　兒童玩具、鋁盤、石頭、稻草、水泥（物體－場景）直徑90公分　1984

感性的德國新繪畫與新雕塑

二次世界大戰後，西方民主社會整體政經皆以美國馬首是瞻，在藝術地位上紐約取代了巴黎成為西方藝術的核心，經過六〇年代更加美國化的普普藝術後，一種前所未有的樂觀進取的美國新風貌誕生，就從歐洲大陸文化傳承中脫穎而出，充滿青春活力，信心十足地以美國本身文化為傲，似乎傲睨萬物，並成為西方戰後藝術的榜首與典範。整個西方世界在強勢的美國政經主體下，一切皆在現代的建設裡「西化」，更明確地說是「美國化」，美式的生活及觀念成為全球現代化的指標，它深遠地改變及影響著西方世界，並根深柢固於戰後新生代全面性之生活中。

[1] 波依斯　腳踏車、黑板（裝置）　1985
[2] 波依斯　灰毛毯衣　1970

曾幾何時，後現代的潮流，在種返回的曖昧時勢藝術潮流裡，可口可樂的子孫們也不得不重返歐洲歷史文化中接受哺乳，一種強而有力的表現性繪畫形成，恢復北歐表現主義的感性，以施拿伯（J Schnabel）為首之「壞畫」（新表現主義）或大衛‧沙爾（D Salle），在一種「歐化」的影像裡，將畢卡比亞二〇年代中期敘述性的雙重重疊影像繪畫起死回生。這都是自第二次世界大戰後讓人難以想像的，美國身分在後現代的曖昧影像中似乎顯得有氣無力。一股引人注目的返回傳統感性繪畫潮流，於各個民族歷史文化中接受哺乳，從中孕育轉換成新面貌，表現一種新價值。一股強而有力的新具象藝術趨之若鶩，在這後現代的藝術裡，以德國新表現主義時勢的陣容最為龐大且最為強勁，在種曖昧「德國的」懷思具象繪畫裡充滿活力，和「義大利的」超前衛藝術有異曲同工的功效，都否定達爾文主義的現代語言學之直線性的藝術史體系發展。

■八〇年代德國藝術的事實性

戰後至今誰也沒有如此大膽地思考過，一種前所未有的當前德國藝術成為後現代的主要時勢潮流。自戰後的沉痛中經過四十年的重整建設與開發，誰也難以想像在西方（英、美及法）的扶持下，於日耳曼集體的堅強意志裡，之前的西德成為世界工業強國與首富，並在世界與歐盟中扮演其重要的角色，當然經濟的繁榮提供藝術創作一個最佳最有利的條件，那麼當前的藝術是經濟的回饋還是政治的回償呢？

一提起德國當前藝術，就讓人聯想到波依斯，他成為德國前衛藝術的徵兆，恩賜於他那種思考性造形美學，透過尖銳的抗議，解除禁忌，中斷一種可愛幼稚的學院美學，成為現代進步主義激進的代言人。然而通過他那些富有表現力的雕塑及獨創性裝置，都湧現一種新感覺和日耳曼獨具的特質，就這樣使戰後德國藝術出色地起死回生，充滿一股活力與新希望，至今還深深影響著德國藝術。

除之，戰後在聯邦政治下，地方自治文化的興盛（不像中央集權的法國都集中在首府巴黎），尤其在各大都會如慕尼黑、杜塞道夫、漢堡、科隆、斯圖加特及卡塞爾，當然柏林失去過去的重要性，到處都有當代美術館，並籌備規模性的大展，例如戰後成立的「卡塞爾文件展」已成為當今眾所周知的世界前衛藝術的氣象台。並加上美國政經全面性的影響，藝文也不例外，提供德國藝文意識多元化的面相與觀點，緊密地與世界各種思

潮交流並相得益彰。

　　戰後為驅逐歷史的悲劇，放逐了日耳曼獨有的具象繪畫，顯示出如同過時的或反動的。很快地追隨佔領者們的強勢文化，收養了抽象藝術，成為一種時勢。直到七○年代藝術的覺醒，八○年代正是「德國藝術的時刻」，文化從經濟和政治裡甦醒過來，恢復日耳曼民族獨特的感性及敏銳度，從納粹所宣判的頹廢藝術殘骸，和戰後被放逐的表現主義具象繪畫中，重新肯定地尋回歷史的新價值及固有身分，過時的及反動的新表現主義，就成為後現代曖昧時代裡最強而有力的時勢思潮。

■表現主義的傳統

　　人類文明的起源，由每個民族個性、生活環境與地理氣候景觀造成，它形成各種性格與文化、習俗內涵。南北歐就有此獨特的異別，例如氣候景觀就有很大的差異，性格上北方民族傾向於冷靜思考、高傲、內省與靜觀，而南方氣候溫和下性格隨和與熱情，並較感性，這些也產生對生活與生命的不同觀點，造就各式各樣文化與習俗等等。當然文化是人類生活與習俗及行為思想真實的反映，藝術的表現也不例外。世紀初當法國野獸派繪畫藝術，本著一種愉悅且撫慰之安樂椅的理想時，北歐民族在其獨特的

性格下，產生一種感性的表現主義，於個人和世界關係之存活，困境、猶豫不安、痛苦或悲劇中，以一種奇異感傷的悲憫，尖銳刻劃人類各種內在行為，激情的語言及強化的色彩，自然成為北歐民族一種獨特舒展胸襟思考的產物。

　　北歐藝術明顯地透過浪漫主義及象徵主義。表現主義出現於十九世紀末期，經由孟克、恩索爾、梵谷或羅特列克，尤其孟克是對整個北歐藝術最具影響力的一位，最為孤寂、最為內省的一位，具有濃厚憂鬱特質。然後發展至德國，非現實性的色彩，扭曲變形，粗野人像格調，就像一九○五年的橋派（Die Bruke）的木板畫和風景畫之特徵。廿世紀初在柏林，表現主義在橋派周圍擴展，特別是慕尼黑的藍騎士（Der Blaue Reiter）畫派（康丁斯基、馬克斯、馬克、艾倫斯基），一種嶄新的面貌，內觀、強化的色彩藝術，然而比較知性，並且較不悲觀，探討現代主義的演進，接近抽象藝術。

　　奧地利表現主義的席勒之感性作品展現極端的張力，柯克西卡在尖銳精神下不安的人像，認為藝術是內在之需求，迫切之想像，某種姿態動勢及色彩構成，生命感乃在筆觸所留下的痕跡，便成為血肉之

軀在我們心中。在法國盧奧充分展現的表現主義，繪畫成為一種宗教性甚至於社會性與政治性的信息。第一次世界大戰在貝克曼（Beckmann）感性的悲觀主義、狄克斯（Dix）和格羅茲（Grosz）尖銳苛刻諷刺性的批判裡。在法國還有扭曲及極端變形，並強化色彩的史丁，比利時發展出一種樸素穩健的表現主義，荷蘭也一樣但較感性些。

二次大戰後，承繼表現主義再加上超現實的影響，北歐的眼鏡蛇畫派或杜庫寧，都在感性的表現主義及抒情形式下，時常在抽象藝術邊緣^{（註1）}。

■新表現藝術的特色

德國新表現主義的特徵是主觀的世界、奇異的悲愁、感性的視覺、內省的美學。以強烈的感性、誇張的扭曲及變形，加上主觀強化的色彩，透過直覺本質的感應，呈現心靈的哀愁與不安、混亂和暴力，或形而上的焦慮及精神狀態，是一種內在必然性的藝術。康丁斯基認為：「藝術作品乃是內在需求向外的表達。」

確實北歐人的藝術風格乃是騷動與怖慄的，華林格（W Worringer）主張，無論在人類歷史上的哪個時期，形式的意志總是人與周遭環境或世界最為充足的表現，而在北方人的世界裡，一切乃是嚴肅的、冷酷的，而環境之陰霾似乎總要引發一種不安與懼怕的感情。

如此表現主義乃是焦慮的審慎啟示，他們的繪畫雄渾、豪放、強勁有力和充滿激情，在濃厚文學性及人類各式各樣的象徵性中，具有對人類歷史文明社會的反思，他們的探討是社會的、政治的及美學的。

■德國七○年代除波依斯外最具代表性的藝術家：

李奇特（G Richter）：一九三二年出生，和波爾克（S Polke）都是杜塞道夫美院畢業的，都是當今德國藝術裡最活躍的藝術家。在多樣化風格概念的批評下（抽象、具象和攝影），在複雜的面貌裡，配合一種矛盾外貌的變化。六○年代在寫實主義下描繪模糊相片上的模特兒，例如下樓梯的少女，在種未來派的速度、時間、空間與形式裡。他進而清點複製色彩標本〈一千零十四種色彩〉（1973），接著來到灰色圖畫系列「灰色第三四九號」（1973），而逸出全部沒有神祕主義的中性單色畫，從抽象繪畫〈第四四四號〉（1979）起，懶洋洋地一眼就能夠看作相似的抽象表現主義。

八○年代早期以骷髏頭和蠟燭為題材，一樣在種模糊的具象影像中，

【1】

似乎象徵萬物皆空，存有只是一種過程及自然現象，其意圖似乎也強調空無。就在模糊流動影像中，隱喻時間及空間，在這點上有別於普普藝術及超級寫實。並常強調非個性化的中性——灰色調，使人產生不安，也因為模糊所以確立一種混淆的距離在主題及描繪間，之後則以風景為主題。同時一種強而有力的表現性抽象繪畫開拓，於他精湛技藝下，出色的展現「感性自動性技法之抽象」，但並不完全是非意識的，完美的形式及色彩、多變化的空間下，結果時常和現實保持一種距離。不論具象或抽象，主題

及美學的選擇裡，都探討一種形而上的美學。

波爾克：一九四一年出生，和

【2】

李奇特一樣都是德國六〇年代普普藝術的先進，都對當今德國新生代藝術具有深刻的影響力。早期就像美國普普藝術般，挪用、轉換社會大眾消費影像。當安迪·沃荷選擇可口可樂時，他則選擇襪子的影像相互呼應對話，德國戰後消費社會影像（廣告、漫畫、卡通及圖像等），就成為他的繪畫主題參照。之後以印刷網點（讓人想起李奇登斯坦），到採取現成的印花布為支架（利用花布上現成裝飾性重複圖案的既有形式及色彩），直接畫在印花布上，初期一種簡單感性形式抽象（如1965年穹形系列），是針對現代主義的尖刻諷刺。

七〇年代借屍還魂，讓畢卡比亞的雙重影像起死回生，在種諷刺行為下，呈現各種消費社會影像在別開生面的雙重透明形式和印花布及網點上（宇宙起源論的大圖畫系列），在種反諷、庸俗的品味裡。八〇年代更加解放地在各式各樣的主題上，較戲劇性的有「愛麗絲到美好國度」系列，較嚴肅有「集中營」和「法國社會大革命」系列，都在種既諷刺、幽默又悲壯的省思的影像中，曾幾何時集中營及社會大革命也都成為當今藝術消費的影像了！

沃斯塔爾（Vostell）：一九三二年出生，和白南準同是當今錄影藝術的創始人，是德國藝壇上的老將，和波依斯、白南準都曾參與國際激浪派（Fluxus）前衛藝術運動[註2]。從六〇年代起則透過新科技——錄影藝術和各種社會暴力的影像，刻劃人類社會歷

波爾克　網版頭像　化學顏料　每幅150×130cm　1988

[1]

八年出生，是德國七〇年代最具代表性的雕塑家，是位自學而成的藝術家，在極限主義雕塑形式裡探討。早期曾參與整修科隆（Cologne）大教堂。喜愛粗獷的素材如花崗石或白雲石，作品全部都是過程和方法的問題，包括最初整體石塊之劃分和重新統一，結果重新掌握其凝聚力和密度。作品都在系列謹嚴簡單幾何對稱形式裡，早期平行線性的發展，呈現穩固與平衡。之後垂直性的開探，以組合建構一種莊嚴宏偉的紀念碑形式，引述遠古石碑及粗石巨柱。透過石材之光滑面與粗糙面，及人為的斷裂、鑿孔和自

[2]

史及自然文明的創傷，傾向政治抗爭與社會美學之探討。例如一九八四年在巴黎市立現代美術館的「閃電」大展中，他將展覽空間變成養雞場，由鐵絲網圍繞，裡面擺著眾多肅立、倒立，有影像及無影像的電視機及火雞群，雜亂無章，雞糞到處，強烈隱喻與諷刺電視文明下人類如火雞的處境，死守電視機，自禁於窄小的樊籠內。八〇年代裡也不例外，重拾畫筆，在德國表現主義的本質裡，以強烈變形扭曲的女人做主題，於有意識及無意識的粗獷筆觸下，借屍還魂地將畢卡索立體派代表作〈亞維儂的少女〉，轉換成沃斯塔爾式的形象，以立面形式建構畫面，在深層的灰藍調中。明顯地，在後現代起死回生及舊情綿綿的影像裡。

灰克希姆（U Ruckriem）： 一九三

[1] 沃斯塔爾　亞維儂的少女　油彩、木板　250×300cm　1983
[2] 灰克希姆　花崗石　120×385×80cm　1982

然粗獷跡象，面積和色澤、形式與空間，在種邏輯的或對照的感覺中，充滿想像力，展現雕塑熟練的魅力，激進探討一種物質及強化形式的美感。

克勞斯·亨克（Klaus Rinke）：一九三九年出生，是德國當今身體藝術及觀念藝術最具代表性的藝術家。早期從事幾何抽象，從一九六四年起開創出一種立體三度空間的物體「在空間中的造形繪畫」。一九六九年受到偶發藝術的影響，將生活與藝術結和，軀體如同藝術創作的物質，以肢體做為一種藝術作品的揭露，在種「時間」、「空間」及「軀體」的關係形式裡，以各式各樣軀體及手勢造形語言系列，相當戲劇性地呈現〈姿態的改變〉（1972）或〈在樂譜基本的示範上〉（1972）。或展示一系列十二個大封閉式白鐵水桶，牆面上也是十二幅黑白海景相片的〈萊茵河之水〉（1969），旁側一隻取水的瓢子，並以書面說明這十

二桶裡面裝的是萊茵河各個水域所取回的水，並以相片做為佐證的一種觀念展現。八〇年代則展出七大洋，以七大白鐵桶水，桶子上各有一個漏斗及一條塑膠管連接牆面海洋圖片，似乎告訴人們這些水來自於七大洋——〈七大洋〉（1982-87）。進而像最後晚餐般的裝置，一張大桌子左右各排六張椅子，天花板上懸掛吊燈，主題叫「星期五的晚宴」（1988），或以漆黑油墨建構的圖畫，稱之為「月亮的真面目」（1989），描述性不見了，反而更充滿隱喻性及想像空間。

沃爾夫岡·葛夫金（Wolfgang Gafgen）：一九三六年出生，是德國七〇年代最具敘述性寫實主義的藝術家，活躍於法國巴黎藝壇，專長以精細鉛筆素描來展現。值得注意的是在歐洲敘述性寫實裡，大都是泛政治化的意識形態表現，敘述性的故事情節特別濃厚，只有少數幾位例如葛大金和迪丟斯－卡密爾（Titus-Carmel，他們兩位都專於精細鉛筆）是例外，他們傾向於觀念形式和造形美學的探討，注重具象描繪、結構、形式、光影及空間等等問題。例如七〇年代畫沙堆上筆畫的痕跡，及覆蓋在木條上的白布，都是極具功力的具象描寫，展現一種強而有力的形象及豐富的黑白光影變化，經常由四幅組合建構形成一體，在具象與抽象、形式與觀念間，

強化形式及結構。八〇年代更為完整且複雜,謹嚴的形式結構臻至完美,尤其於圓形造形系列裡。之後從鉛筆畫中解脫出來,開發出新的版畫藝術創作。

佐誠・傑茲(Jochen Gerz):一九四〇年出生於柏林,是德國七〇年代最具代表性的觀念藝術及表演藝術的藝術家。一九六六年起就旅居巴黎,七〇年代開創出一種拆卸語言元素及發音所發展出來的作品,宛若視覺詩,他的工作確立在現實與展現中,探討建立於「文化領域中社會產品的批判」。以語言學的方式直接傳遞知

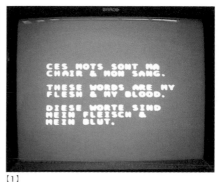

【1】

性、感性及觀點例如〈這些文字是我的軀體及血液〉(1971)特別以錄影藝術展現。

〈人們所能描繪的都能做得到「維根斯坦」〉(1973)。一九七四年在

【2】

[1] 傑茲 這些文字是我的軀體與血液 錄影帶藝術 1971
[2] 葛夫金 核心 素描 80×110cm 1985

巴黎現代美術館以裝置展現「瞬間即逝」，將「活著」這個字以粉筆不斷重複地書寫在廣大地面上，讓參觀者來來往往慢慢地擦拭之，簡直是種「消失的美學般」，宛若生命的過程。當今流行的敘述性圖片及文字的觀念藝術，他早在一九七○年就開始使用，一九七五年以系列模糊黑白風景相片，通過記憶及回憶的情節「議題」，嘗試探討一種「根源」。八○年代將相片放大加上敘述或虛構的故事情節文章，達到一種詩情畫意的語言，相當迷惑人，展現豐富的情感。尤其是「偉大的愛」兩大系列，第一系列是虛構的情節，由十二幅美麗少女相片組合建構，每幅相片都有一單元的虛構動人的愛情故事；第二系列是藝術家母親臨終時的（頭像）相片共卅六幅，並配置卅六篇對母親的回憶及致意等等文章，充滿感性，感人肺腑。比較著名的錄影表演藝術有〈喊叫直到筋疲力盡〉（1972）、〈M的頭〉（1977）及〈新的缺席〉（1979-1989）等等。

伯納特及希拉・貝卻（Bernd & Hilla Becher）：前者一九三一年出生，後者一九三四年出生，是德國七○年代最具代表性的觀念藝術家。早期在斯圖加特藝術學院研習繪畫及工業繪圖，一九五六年起開始從事攝影工作。從一九五九年起兩人共同合作，並開始他們的工人村莊系列，以主題性系列的資料收集，依同屬性的形式、造形、結構及功能下，透過黑白相片影像在類型學的系列裡陳述展現。一九六一至一九六五年專注於萊茵河區域的煤礦工廠之工業性建築，之後則擴展至歐洲各地甚至美國，從工業建築擴充至水塔、煙囪及住家等等。資料經過整理及歸類，謹嚴的分析結構，在類型學的系列中稱為「匿名雕塑」。時常在主題下以系列呈現，構成強而有力的形式語言及明確的敘述性，對德國當代藝術，尤其是以相片來表達的藝術，具有前瞻性的影響力，特別是當今幾位使用相片影像的著名藝術家，都出自於他們的工作室。

霍伯嘉・荷恩（Rebecca Horn）：一九四四年出生，是當今歐洲藝壇上最具代表性的動力藝術家。從七○年代起從事多元性的探討，從身體表演藝術、錄影藝術、素描、書寫到建構輕巧動力機器，直至今天的動力雕塑。早期從簡單的物體到複雜裝置，多樣化的形式組構，嘗試經營總體性的空間。巧思造化的雕塑在簡單的馬達機械行為動作中，經常看到敏銳性的物質組構：彩繪的羽毛或鳥的翅膀、小提琴、鐵鎚、金屬、銅管、鏡子、水池、色粉、塑膠漏斗及水桶等

【1】

等。有時引現詩情畫意的自然情境，
有時工業化的行為或人性化的機能，
充滿感性，都確立一種機械性及組織
性的對話，透過相互交替機器張力，
在一種完美節奏性運動中，充滿象徵
與隱喻，充分展現一股機能的神祕
性。

■新表現藝術家的
 風格面貌分析

　　巴塞利茲：一九三八年出生於東
德沙斯（Soxe），是德國新表現主義裡
最具代表性藝術家。一九五六至一九
五七年在東柏林藝術學院習藝，一九
五七年離開東德到西柏林，當時只有
十九歲，繼續在西柏林藝術學院和阿

【2】

[1] 荷恩　鐵框、鏡子、小馬達（局部）　每幅 200 × 300 × 15cm　1986
[2] 巴塞利茲　人頭像　木材、顏料　122 × 52 × 53cm　1990

姆‧堤埃（Ham Trier）教授習藝。一九六四年首次個展，誰也沒想到會成爲當今德國藝壇最爲重要的藝術家之一，以擾人心懷、挑釁性、別具一格的強化視覺的倒畫（頭往下的繪畫主題）聞名。

早期六○至六三年在「大腳」、「大鼻子」及「大耳朵」系列，在種混濁色彩、感性筆觸、強化影像的壞品味裡。六二至六三年在種騷擾的陽具系列中，六五年焦慮的粗獷人物系列，六七至六八年解除具象形式（風景及人物），顛覆視覺，讓形式及色彩成爲非具象。六九年倒立圖畫之開拓，解放內容。七一至七二年「老鷹」系列，七三至七八年「感性人物」及「風景」系列。

他認爲圖畫是一種理想性的，是上蒼的贈品也，必然地一種揭露。圖畫是刪除這些魔鬼之好意的結果固定的觀念，且正再次地吞沒——依照那些傳記的意旨。它是曖昧的，因爲人們還會思考畫的背景。畫主要的是色彩、形式及結構等等，都是強制及純粹的。它是四面八方都是圓的……，其餘裝飾性都在這些關鍵上。畫家看看他的內褲裡，在畫面上經營他的軀體[註3]。這是六二至六三年具有社會挑釁行爲的「男人生殖器」系列，結果被判妨害風化。那麼，問題並不是物體

在畫面上，然而畫就如同物體，了解這一問題，它涉及到什麼，如果是一個椅子或一顆骰子或一幅畫，全部都簡單不成問題[註4]。「我並沒有任何才華，當我看其他畫家，我也沒有找到，我感覺親切地伴隨著他們，杜勒（Dürer）、卡斯巴‧大衛（Caspa David）及諾爾德（Nolde）。當然人們還可以加上你們所認爲的，卡那克（Cranach）是一個好例子，他把那些人物轉換成矮人，女人們成爲瓷器上的精靈，風景成爲宇宙的縮影。」[註5]

一九六九年在他強而有力的新表現主義風格，別出心裁、著名的、強化的倒畫〈頭往下的繪畫主題〉的開啓。支離破碎地、淘空地摧毀那些歷史性的前衛者們，重新回到諷刺及倒行逆施的批評下，困擾觀賞者。例如「我決定從一九六九年起，放棄圖畫中敘述性之關係及內容，不再處理人們在繪畫裡正常使用的。如此風景、裸體、畫像及靜物等等，是這種決定，它指出一種出色明確的方向及同樣的限制。然而在種你們所說的創作精神裡所帶來的，我是蠻有信心的。」[註6]「物體絕沒有任何的表現，畫並不是一種爲了達到結果的方法，相反地，畫是一種獨立的行爲。我對自己說，如果是那樣，必須全部採取這些繪畫經常使用的客體，例如風景、畫像及裸體。畫倒立的頭，是種內容的解放，

更是種展現絕佳的方法。」^(註7)「倒畫
從新表現主義裡獨樹一幟，成為繪畫
空前的張力與獨特形式，就形成它獨
創性質的個人風格。那些內在的符號
都不再是唯一的定位及分析，然而同
樣地被顛倒地安置在圖畫裡，是繪畫
的『思考』範疇。他的作品命中注定，
只有不停地吸引人們和顯現那些差
異，那不協調的，超越了程序、訊
息、感覺，而感動我們的是在基本主
體中的本質和效果。」^(註8)

　　斯克威夫耶爾（Schwerfel）訪問巴
塞利茲說，你從一九六五年的〈英雄〉
到一九八一年的〈鬱金香〉靜物間，

並沒有什麼進步。巴塞利茲說：
「不，過去的圖畫都已經成為不受束
縛的，能夠讓我震撼地觀賞。然而
我對那些都已忘得光光了。」^(註9)

　　基弗：一九四五年出生，是德
國新表現主義最具代表性的藝術家
之一，專以日耳曼民族過去的歷史
情感與文學浪漫情懷，在歷史的重
量下，探討如何在犯過歷史性的罪
過後重新組合其國家之特性殘骸。
早期研究法律及拉丁語言，同時喜
愛藝術。一九六九年在 Karsruhe 藝術
學院習藝，一九七〇年在波依斯的
工作室裡研究現代藝術。是當今德

巴塞利茲　人物　油彩畫布　250 × 330cm　1984

國藝壇上最擅長利用多媒體素材的一位。他的藝術奠立在日耳曼的文學遺產和歷史情節上，專以日耳曼各式各樣深度空間的田野景觀，或象徵歷史性建築物的場景及神祕空間，作品要求恢復一種和傳統謹嚴的關係，展現對過去歷史的深思與反省，壯觀悲慟、充滿感性，具有視覺詩的效益。

對多媒體的應用及歷史觀點深受波依斯的影響，加上德國文學的厚度，強化繪畫本質，他的風景畫都與地名、詩和兒歌有親密關係。它保留眾多德國重要經典作品的記憶，此即是他的創見（例如尼北呂犉〔Niebelungen〕的歌曲），在費德希克‧歐爾特琳（Friedrich Holdelin）的頂點，或在保羅‧塞龍（Paul Celan）比較悲劇性的山坡上（註10）。

經常透過繪畫，在黑褐色混濁色彩、感性粗獷筆觸中，表現田野和灰燼的物質，並以強化性的自然素材（厚重的泥巴、石膏、麥草、鉛及燒焦的木頭等等），在這些變黑的陵墓及建築物和一種雄偉壯麗的黃昏風景裡，騷動著燒焦泥土的色調。在進入這些戰場及廢墟中，以一種全面性慣用的文化符號與抒情主義，迸發一種

基弗　混合媒材　300×400cm　1983

根深柢固的感情，渾厚壯觀呈現德國浪漫主義情懷，史詩般的影像於具象、想像、幻想與感情，甚至哀婉動人，深思地展現出一種日耳曼民族歷史的重量。

彭克（Ａ　Ｐ　Penck）：一九三九年出生在東德塔斯特（Dresde），是新表現主義裡最不懷舊的一位，探討社會及歷史訊息及符號空間。十歲就開始畫畫，十六歲就決定當個畫家。一九六一年至西柏林訪問巴塞利茲，正好是東西圍牆趕工興建中，直至同年八月十三日，讓日耳曼人痛心疾首的圍牆將東西柏林隔離，因此他痛不欲生地與家人隔離，只好待在西柏林。早期和巴塞利茲住在一起，對梵谷般的感性繪畫極端地瘋狂，深受影響，更

何況在東德社會主義的藝術創作，必須為人民服務或為政權效勞下，使他垂頭喪氣。廿一歲到西方後產生一股藝術創作上解放的快感，一九六五年起才漸漸理出頭緒，從數學、哲學觀念著手，透過象徵性的形式符號，以黑色強烈對比直接書寫在白色畫面上，展現社會及歷史訊息符號，在密密麻麻擁擠的黑色形態中，使人產生一種強烈的印象。他認為「行為之引導是經過這些訊息，這些具有激發性或約束性的訊息，能夠引起行動，及整體活力的氣息」。

八〇年代裡，採取更簡潔帶有觀念性的哲理。他認為數理上Ａ＝Ａ，在藝術或哲學上就不見得，應

【1】

【2】

[1] 彭克　人物　壓克力　80×120cm　1997
[2] 彭克　人物　木材　30×40cm　1987

有其他意涵。藝術上感性的Ａ並非只是Ａ，更有其象徵性或是造形語言符號等等。在簡潔、強而有力的大畫面上，多樣化的形象佈滿畫面，充滿活力的線條影像，有動物及人物，或社會和歷史訊息符號，例如戰士、希特勒、骷髏頭、鐮刀、鐵鎚、工廠、女人、球及蝴蝶等等，彷若在一種模仿世界裡的原樣，卻縮減至一種簡單書寫及符號的字母類型中。在他的作品裡記載著歷史及地點，他的具象是非常「分析性的簡化」，具有挑戰及粗野之記號，就像在〈TM〉作品裡，呈現一種東方與西方的鴻溝。

他是位既含蓄又深刻的歷史性畫家，和其他畫家不同。他引用記憶，過去的或是歷史的，但他的形式絕不是懷舊的或是宣導的，它強烈地表現自由感、現代感，且充滿活力（註11）。如果說巴塞利茲是屬純粹繪畫的表現，彭克的藝術則傾向牆上塗寫，是德國新表現主義裡最為別開生面的一位。

印門朵夫：第二次世界大戰末期的一九四五年出生在布拉克特（Bleckede），是位左派政治路線的藝術家，所有的創作圍繞在馬克斯主義及烏托邦的理想世界。一九六三至六四年間在杜塞道夫藝術學院研習舞台設計，同時在波依斯的工作

室裡研究現代藝術，深受波依斯的影響。一九六八至六九年間是杜塞道大初中美術老師，之後在杜塞道夫生活與創作。

一九六五年起在藝術上就小有名氣，經過歐洲六八學潮後使他名不虛傳，當時他是德國學生聯盟罷課及示威遊行的主要成員之一，德國學生罷課及示威遊行是從他的學校開始行動，而影響到其他大學及城市的參與，在麗特爾（Lidl）這個地點和波依斯所領導的學生聯盟會合。在波依斯領導下，所有活動包括藝術表現也不例外，在麗特爾所有的表達都參與政治，藝術的理論高升，並保證以藝術的表現參與政治行動。也就如此，他的藝術創作以馬克斯的思想為核心，站在政治的前線，揭發社會的黑暗面，直接參與政治行動，藝術的行為就是社會戰鬥的行徑，成為波依斯政治理想的實踐者。

在六八學潮之前其藝術創作在觀念藝術和極限藝術之間。學潮後，以馬克斯社會主義理想為前提，站在政治的前線，展現社會的理想及各種狀態，充分表現出戰後新生代及學潮左派思想洗禮的見解。七〇年起就返回感性的繪畫，開始以其著名的「咖啡廳」系列。人們都知道咖啡廳是歐美市井生活的一部分，這種公共開放空間更是社會的縮影，它是市井小民或

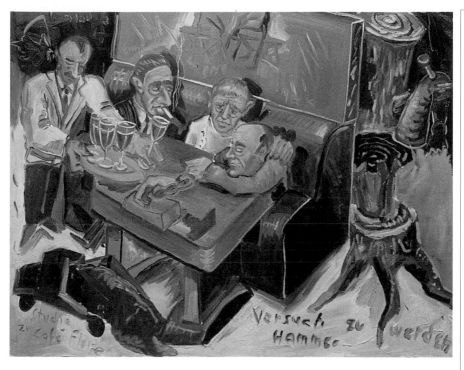

社會菁英思潮匯集流通的場所。「咖啡廳」隱喻著社會，在他的咖啡廳裡不只是個平凡的社會，更是馬克斯烏托邦的社會，經常看到馬列主義的菁英人物，聚精會神地在陰霾微光下談論社會理想及見地。一種理想性的烏托邦、強烈的暴力、社會的張力及狀態和緊張不安等等，都能在具有敘述性的畫面上細讀到，尤其在其特殊的分割畫面結構情節，強而有力的造形，加上陰沉的色調，形成一種繪畫的張力，具有強化訴諸觀眾的力量。人們明顯地看出藝術家的政治意圖和理想，並非是為人民服務效勞的繪畫，反之它強化人們的感性與知性，強化想像空間，並喚起社會意識，他可說是當今最具社會性繪畫（Peinture Sociale）之代表性藝術家。

　　呂貝茲（M Lupertz）：一九四二年出生，捷克斯拉夫人，一九五六年至一九六一年在杜塞道夫藝術學院研習，一九六三年定居西柏林，一九七七年起任教於 Karkruhe 藝術學院。十三歲就決定當畫家，但在五〇年代捷克斯拉夫社會主義國家裡，要當個自由自在的職業藝術家簡直是難以想像。在捷克斯拉夫美術學校研習版畫，一年後進入德國

杜塞道夫藝術學院開始受正式的藝術教育，尤其在自由民主、思想開放的西方社會裡盡情地學習。早期對臥爾士（Wols）的抽象繪畫相當著迷，特別是形式與線條。藝術學院畢業後如同年輕藝術家般都到柏林去了，開始新的嘗試，但六〇年代到處充斥美國的普普藝術及抽象表現主義，使他垂頭喪氣，因為普普藝術並非他的個性，跟隨美國紐約的藝術更不是他的意願。只能別開生面開創新世界，在種明確的形式及鮮明色彩之抒情感性抽象中，到七〇年代漸漸從抽象形體裡出現強而有力的具象建築物，於一種表現主義的自然景觀中，他擅長以藍色、綠色及黑色來建構形式，這時嘗試尋求新形式及強而有力的線條。直到七〇年代末期漸漸出現經過變形的人物，略帶有超現實的意念，綜合在抽象形式的畫面裡。很快地在八〇年代裡從抽象形式解放出來，一種表現性的色彩及感性具象人物成為繪畫的主體，曖昧折衷地透過歷史及神話般之詩的意境，在類似畢卡索幼稚人物形象或古典的簡化人物中，展現一種後現代別致風貌。這種回顧歷史，從中尋回過去的記憶影像，是種懷思或是對當代人類社會行為與思想的再建構呢？這種懷舊的繪畫是面對未來的受挫？還是當代過分投入現代化的機械文明下，一種人性的甦醒，試圖重新恢復到藝術最基本的人性本質的新人文！

歐狄克（K H Hödicke）：一九三八年出生，一九六三年畢業於西柏林藝術學院，一九六六年遠走他鄉到紐約，然後到羅馬創作兩年。一九七四年成為西柏林藝術學院的老師，目前在柏林生活與創作。他的藝術創作分為兩階段，一九七三年為分界線，在此之前以客體的自然物質如石頭、木頭，或輕巧抒情的色彩羽毛，或工業材質塑膠等等做綜合形式的裝置，傾向於貧窮藝術探討。從一九七三年後則放棄這種表達方式，具有先見之明地返回一種表現性的繪畫，正當超級寫實及敘述性等客觀細心描繪時，他則以相當主觀而大膽並帶強烈感性的方式來處理繪畫，產生一種新表現主義的藝術。在感性的具象形式、主觀強烈鮮豔的色彩下，似乎比較接近野獸派色彩的感情。特別是直接從鉛管擠出的大紅、大綠、粉紅、藍色及黑色等等，看不到灰色調，相當飽和，具有一股色彩的張力，並經過那些誇張扭曲變形的形體，更加騷擾人心，表現當今社會的各種狀態，並可從標題文字語意上深入了解。這種強而有力的風格面貌就深深影響德國新表現主義的新一代，尤其目前活躍於歐洲

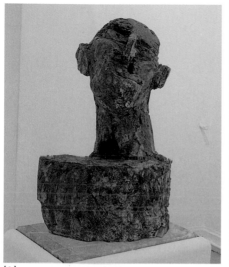

[1]

[2]

藝壇上的柏林畫派成員，幾乎都是他
的學生，例如費丹（Fetting）、密丹朵
夫（Middendorf）、沙羅美（Salomé）等
人，有人稱呼他們爲「新野獸」，而

歐狄克正是新野獸的指導老師。

科伯林（Koberling）：一九三八
年出生，是德國新表現主義最具異
國情調風貌的一位，也是其中以各

[3]

[1]

立志做個風景畫家。假期後就開始以抒情的風景為主題，且每年假期都返回使他著迷更是他創作泉源的鄉野，沉思默想、投入自然的懷抱裡，這時期的風景畫充滿羅曼蒂克。一九六五年在朋友歐狄克幫忙下開了第一次個展，之後漸漸地從羅曼蒂克詩般的風景畫，轉變成表現主義風貌，潛意識的表現接近於抽象表現主義的杜庫寧。經過這一階段，很快就呈現出一種別開生面的異國情調風貌、感性的筆觸、陰霾的色調，帶有超現實及象徵性，介於具象與抽象間的大自然場景裡，常出現動物來展現生命跡象，使畫面充滿活力，而達到一種完美的境界。

式各樣風景（難能可貴的只有他以風景來呈現人文景觀）和動物來展現大自然的奧妙與神奇的藝術家。他長期旅居北歐，尤其是瑞典，那是一九五九年一個偶然的假期，和朋友到瑞典北部拉奔尼（La Ponie）風景明媚的原野小村莊，在一片廣大的平原與森林裡優游、沉思，他深深感受大自然的優美與雄壯，使他

[2]

　　基克比（P Kirkeby）：一九三八年出生，丹麥藝術家，在柏林生活與創作，是德國新表現主義裡唯一以抽象畫屹立於具象繪畫風暴中的一位。早在六○年代就和德國現代藝術界有所來往，如波依斯或印門朵夫等人，漸漸受到他們的影響。七○年間有兩個選擇，到法國巴黎或是到德國柏林，因為早先與德國藝術家們有所來往而決定前往德國，就這樣展開他個人的藝術生涯。雖受到波依斯及印門朵夫的影響，但終究沒有日耳曼民族那種

[1] 科柏林　風景　油彩畫布　150×200cm　1987
[2] 基克比　無題　油彩畫布　150×150cm　1989

歷史遭遇及創傷，選擇適合他自己個性的途徑探討，漸漸地在八〇年代初建立他自已的抽象表現主義風貌。充滿感性的粗獷筆觸及強烈明暗對比的色彩，呈現各種豐富的自然形式符號語言，具有莫內晚期感性的抽象繪畫特色。色彩融入感性筆觸中，體現層出不窮的空間及一些自然象徵性符號形式，迸發抒情性的感情及詩的氣質。

■新表現主義年輕一輩

新生代繪畫的特色是從歷史的創傷中解脫出來，不再是那麼沉重及悲愁，放棄意識形態的對立，以開放的胸襟面對歷史事實，並關懷周遭事物，樂觀進取、充滿活力。形式上較坦然、豪放、強勁有力和充滿激情，並具濃厚文學性。主觀鮮豔的色彩，充滿感性，不再是表現性而是裝飾性，大肆豪放接近於野獸派，所以有人稱他們為「新野獸」，更由於他們都於柏林創作，所以又簡稱「柏林畫派」。

費丹：一九四八年出生，畢業於柏林藝術學院，是柏林畫派最具代表性的畫家之一。早期對梵谷的繪畫情有所鍾，深受歐狄克的影響，選擇以表現形式的具象繪畫做為展現。畢業後曾和朋友密丹朵夫及沙羅美等人在靠近柏林圍牆邊開了一家畫廊，但並不如人們所想

費丹　人物　油畫　100×156cm　1986-87

像，不久就關閉。一九七九年旅居紐約兩年，深受美國新思潮的影響。之後，重返柏林，開始奠定他個人風貌，一系列「奉獻給梵谷」的作品，強而有力的形式、鮮豔明亮的色彩、梵谷般粗獷筆觸，迸發熱情奔放的感情，不再是那麼哀愁與焦慮，人們把他的作品稱之為「新野獸」。這時尚可看出其老師的影響，但很快就進入個人明顯風格，特別是「黑人」系列，專以「人頭像」為主，在豪放的形式、強勁的粗獷筆觸，及深思熟慮的深褐色調裡，揭發一種內在的感性。並在畫面上

加上粗糙的木柱，形成平面與立面的效果，強化了物質形式及力量，繪畫形成前所未有的張力，表現性地呈現目瞪口呆、神情不安的人物，這豈不是當今人類內心的寫照。

密丹朵夫：一九五三年出生，是費丹及沙羅美的同學，畢業於柏林藝術學院，也是柏林畫派最具代表性藝術家之一，都是受教於歐狄克。早期他選擇以八釐米影片錄影來展現，具有超現實主義及形而上的形式，似乎是受到馬格里特藝術的影響。一直到八○年代在返回傳統的風潮裡，毅然返回新表現繪畫，簡化變形的人物、

強烈鮮豔的色彩、粗獷有力的大筆觸，宛若抒情的漫畫。展現當代社會都會景觀裡的狀態，尤其都會的各個角落，前景是簡化（強化姿體）的人物或凶惡的狗或鳥的造形等等，背景常配置都會建築物透視的景觀，來強化視覺空間，就像早期的錄影影像般。構圖相當特別，人物常佔半個畫面，建築景觀在深色調的微光中，構成一種曖昧的空間及不安的感覺，並形成一種形而上的美感。

　　達恩（Dahn）：一九五四年出生，杜塞道夫藝術學院畢業，一九七一到一九七六年在校期間跟隨波依斯研習現代藝術，一九六八年歐洲學潮後以波依斯的藝術理論為前導，用藝術表現直接參與政治行動，但他並沒有像印門朵夫他們一夥人般，把藝術表現當成政治行為展現。早期創作上受到波依斯物體行為理論的影響，而後傾向於波爾克式的藝術態度，選擇以社會大眾影像，直接以相片和八釐米來表達。直至八〇年代初在返回傳統裡，毅然回到繪畫，以象徵性的人為自然形象做綜合形式的表現，於變形扭曲形式和粗獷灰混色調中，略帶點超現實。之後更為成熟穩健，透過象徵性的十字架造形來做畫面結構形式，在綠色背景下，直接以黑線條書寫勾勒各種形式，強化物質性，呈現出感性，接近漫畫形象人物，具有嘲

諷及批判社會的意涵，與十九世紀的杜米埃異曲同工。

　　多古必爾（J．G Dokoupil）：一九五四年出生於捷克斯拉夫，十五歲時因父親經商的關係而舉家遷居德國。先學習數學，而後心理學及哲學，同時也在設計學校習畫，但並沒有什麼結果。遠度重洋到紐約參觀旅行後，重返德國進入杜塞道夫藝術學院，受教於阿阿克（Haake），開啓他對當代藝術的大門。然後進入波依斯工作室受教，卻使他感到不安，想放棄當藝術家的念頭去經商。幸好轉進達恩工作室，如師亦友的細心指導下，使他

【1】

繪畫問題，在各式各樣簡化造形的山水形式符號、感性筆觸及深沉豐富的色彩，山石間的關係，有時出現神祕的光線，劃分整個畫面，強烈對比構成超幻的境界，充滿感情和想像空間，展現一種迷惑人的原始風光。之後更加解放地將山水景物融於粗獷筆觸的混濁色調裡，透露出微妙光線，幾乎接近於抽象表現形式，有時在抽象形式中朦朧地出現似物非物的形象，飄浮於遙不可及的空間裡。或是細水長流的風光，雄偉壯麗的瀑布及冰山之自然美景，詩情畫意都介於具象與抽象、形式與空間、意象與想像間。

從中解放出來。早期的創作師生間宛若同出一轍，傾向於柏林派的新表現（也就是說新野獸這批人），略帶象徵性與神祕性。之後師生分道揚鑣，他以天眞活潑的具象形式呈現，帶有濃厚的感情及純眞的稚氣，親易近人的畫面類似兒童畫，天眞無邪，但並不完全是，略帶漫畫及普普藝術的形式及圖案，充分展現年輕人的活潑與樂觀的一面。

達納（V Tannert）：一九五五年出生，是德國新表現主義裡少數以自然風景（山水）來表現的藝術家（當然基弗是這方面的代表性藝術家）。經常透過各種經過心理化的自然景觀，及原始神祕風景來詮釋

史居爾茲（A Schulze）：一九五五年出生，在過分宣洩感性、悲愁及暴力的新表現主義裡，他以一種清新、

【2】

〔1〕多古必爾　油彩畫布　120×180cm　1982
〔2〕達納　風景　油彩畫布　180×250cm　1982

別開生面的裝飾性影像脫穎而出。以強而有力的簡化幾何形式（例如方形、圓形、橢圓形），加上不定形的具象符號組合建構，呈現軼事敘述性的室內場景，宛若劇場般的繪畫。有時在這些具有節奏性的形式中納入動物形象，經常都半隱藏於物體後面，例如室內風光中出現一隻梅花鹿，或宛若佈景後面出現動物的四條腿（斑馬、大象或駱駝等等）。介於具象與抽象、光線與色彩、形式與空間、現實與想像、象徵與隱喻間，富於詩意，充滿感性。

　　托克爾（R Trockel）：一九五三年出生，傾向於物體及觀念藝術的藝術家，建立在杜象物體藝術的傳統上，無感覺的一種諷刺性的內涵。探討人類和軀體的關係，及女性在社會裡的角色。探取多元性觀念及多樣化形式的探討，擅長駕馭多媒體素材，從素

【3】

描、繪畫、織布、相片集錦、錄影帶到裝置。八○年代初期以簡化具象形式繪畫、呆滯麻木人物系列，展現當今社會內在精神層次狀態。之後圖案符號等於造形藝術語言的織布影像圖畫系列（1986、1987），將衣服印花圖案當成一種藝術信息，畫布及影像是同義的。幻覺及信息，影像引現信息，例如紅、灰

【4】

[3] 托克爾　織布圖畫系列之一　100 × 100cm　1988
[4] 史居爾茲　無題　油彩畫布　100 × 240cm

底上黑人鐮刀及鐵鎚圖形，一種象徵與隱喻的描繪，一種寓言的指向，影像－繪畫乎？近來從繪畫、影像到物體藝術，以佔有、挪用及轉移，製造一種無所謂的物體或是辨證，例如電熱爐之物體組合建構，成為抽象繪畫？

基彭貝傑（M Kippenberger）：一九五三年出生，是德國當代藝術裡以庸俗為尊貴的一位，在多元化的藝術觀點、多樣性的探討中：素描、繪畫、攝影、雕塑、物體、表演藝術及裝置等等。在種新達達主義的挑釁及顛覆態度下，呈現一種粗俗壞品味美感。八○年代早期以幽默諷刺之批判性的一種日常生活具象寫實，組合建構抽象形式，有時加上相片影像和廣告書寫文字。繪畫主題成為造形視覺語言的引證詮釋，例如〈與年輕人對話〉（1981），或「不要知道為什麼，要知道是什麼」系列（1984）。同時挪用、轉移各式各樣的日常生活物體，透過反常的組合建構，變成不可思議的場景，強調物質形式，展現一種庸俗的美感。

多瑪·幽伯（Thomas Huber）：一九五五年出生，是當今德國藝壇上最獨特的一位，宛如建築設計師或廣告設計師，在種烏托邦的想像世界上建構。更像當今廣告形式，在種具象與抽象的圖案化造形語言裡，注重觀念的傳遞，例如〈公共浴室〉（1987）簡直就像大型廣告，〈別墅〉（1989）一種烏托邦的世界，〈七個地點〉（1984-86）極圖案化的抽象形式，〈這裡及那裡〉（1987）描繪當下室內場景狀態。都別開生面，介於繪畫及設計，空間及時間，觀念與形式間。

■富於感性的德國新雕塑

（1）以傳統素材創作，最大的特色都是畫家兼雕塑家，他們都在繪畫藝術上有傑出的表現，且在立體三度空間的雕塑經常都具有繪畫的特色。都以具象形式來表達暴力及不安並塗上鮮豔、強烈和隱喻的色彩，來強化戲劇性的意象及物體張力。

（2）擅長使用各種新素材媒介，特別是各式各樣工業社會材質及消費社會物體。透過組合建構或安置成形，嘗試詮釋各種可能性的觀念及意涵，呈現出一種清新的形式及感覺，探討空間與環境及一種可能性的新美學，大都以知性或感性的抽象形式呈現。他們或多或少都受波依斯的創作觀念和素材的影響，都屬歐洲新生代的雕塑家，充滿活力並都別具一格，專業於立體三度空間的探討，並不兼職於繪畫。

畫家兼雕塑是西方藝術史由來以久的傳統，例如馬諦斯或畢卡索。這

[1]

些新表現主義的大師們也不例外，選擇傳統素材媒介，探討各種可能的具象形式，以強化的表現力或隱喻象徵性，來傳遞他們內心的衝突、政治觀點或社會行為。大部分的藝術家都以木材為素材，以熟練的技巧、表現性

的粗獷痕跡，再彩繪象徵或隱喻性色彩，宛若畫龍點睛（例如巴塞利茲、印門朵夫及呂貝茲）。在德國新表現主義裡以彭克最早以立體三度空間的雕塑來展現，早在一九七三年把收集的如紙箱、木頭及一些

[2]

CITRINITAS

[1] 基彭貝傑　酒吧　油畫　80×180cm　1993
[2] 幽伯　七個地點之一　油彩畫布　100×300cm　1984-86

收音機器材做組合建構。一直到一九七七年才開始以木頭做素材，以刀、斧直接雕塑出充滿表現力的原始能量之人物雕像。

一九八○年的威尼斯雙年展裡，讓人出乎意料地，巴塞利茲展出系列以新表現主義手法呈現的具大木刻人物雕像，宛如是從繪畫中脫穎而出的人物。顯而易見的是它由雕塑刀及斧頭直接劈和鑿出的形象，就像一塊受到強烈攻擊下的木頭，形成目瞪口呆、殘暴或精神不安之具象人物或頭像。作品上保留著那些受到強烈攻擊的粗暴刀鑿斧劈的跡象，如同繪畫上粗獷大膽的筆觸般，相當具有表現力，再加上具有挑釁性和感性的鮮豔色彩，強化暴力（或張力）及不安。這是面對歷史的創傷與對未來的恐懼，或是北歐藝術家形而上的焦慮或心靈的哀愁呢？

巴塞利茲從一九七九年起開始從事雕塑。他認為雕塑是一種比較快的途徑，表達同樣暴力的問題。因為雕塑比繪畫更為直接、更為原始、更為劇烈及更無條件。接著又說：「我藉助繪畫影像的觀點，這更明確、更有力的方法，都在我的繪畫裡，大水桶裡的大裸女，這幅作品全部就像我目前的雕塑般，是一種挑釁的行為。」(註12)

印門朵夫的立體三度空間作品，並沒有繪畫那麼地強烈不安與暴力，但帶有哀愁與焦慮，他透過各種象徵及隱喻性的士兵、小動物及花草造形組合建構，常是直線性的造形，以堆積形式建構之，並強化鮮豔的色彩，暗喻展現日耳曼民族歷史性的創傷與悲慟。一九八五年參加巴黎雙年展，展出一件龐大的社會及政治性雕塑，強烈表現戰爭洗劫過的柏林，是八○年德國新表現主義雕塑裡的一件不朽之作。

呂貝茲的雕塑較多元，八○年代初期以靜物做為展現的題材，在種立體派的簡化具象形式裡，帶有超現實主義的感覺，經常在雕塑上賦予象徵性的色彩。早期具設計性與裝飾性，之後在種表現性的扭曲簡化造形之人頭雕像裡，呈現出哀愁與不安，展現一種原始狀態。進而加入古典風貌，色彩從中消失，強壯、雄偉的戰士成為主體，突顯英勇的四肢姿體造形，強化形式張力及視覺效果，充滿生命力，宛若紀念碑。

基克比是新雕塑裡最特別的一位，他以抽象雕塑來呈現就像抽象畫般。透過塑土的堆積成形，簡樸的造形，強調物質的厚實感及觸覺性，探討非幾何形式與空間，呈現一種既現代又原始性的感覺。另一方面則以幾何花紅磚堆砌，剛好和塑土對照，呈

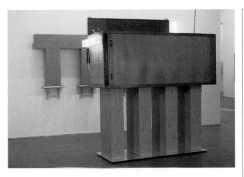

現一種理性幾何形式，具有建築性的結構與空間，強調面性及線性的變化，相當現代性。

多古必爾是德國新生代的另一種雕塑類型展現，以木板鋸出各式各樣的形式，並配合各種日常生活中的物體（包括植物），透過安置建構組合形式，展現卡通自由形象的場景，相當天真與活潑，並不失幽默感。一掃前輩們的沉重與歷史哀傷的傳統，表現方式比較接近法國自由形象，或紐約東村那群孩子們。

德國新生代的雕塑家在這物質高漲的時代裡，偏向於工業社會下的新素材，都擅長於操縱物質，透過新素材的屬性來建構組合，從中探討各種可能性的新形式、新觀念及新美學。他們嘗試開闢當代生活藝術的另一種哲理，當然他們並沒有英國現代雕塑所呈現的樂觀及活潑，反帶有日耳曼人深沉的傳統，混合著現代生活意識。繼往開來的新生代，在創作上或多或少都受到波依斯的影響，但並不盡然，因為波依斯認為「藝術的表達不再有任何形式的問題，而只有思想的問題」。那新生代的雕塑家們不只有思想，更嘗試探討各種可能的形式，然而藝術不只訴諸於視覺，同時也訴諸於觀念，或許這是德國新一代雕塑家追求的目標與理想。

梅夏（R Mucha）：一九五二年出生，是德國新生代雕塑最具代表性人物之一，是觀念藝術家克勞斯‧亨克的高材生，畢業於杜塞道夫藝術學院。擅長於操縱駕馭現成物，透過挪用及轉移來確立地點（in situ），組合建構並安置成形。任何工業社會素材媒介（鋼板‧鐵條、鋁梯鐵皮屋、鐵絲網、霓虹燈、放映機、電風扇等等），及日常生活的物體（家具、沙發、桌子、椅子及木梯等等），經過其巧奪大工的組合建構，成為非凡想像的形式及結構，及不可思議的空間，和卡夫卡式的感覺。例如一九八二年轉移物體的功能，將四座椅子反倒過來，安置在四方牆柱上，並在倒立的椅子上佈置四台電風扇。一九八五年挪用花園裡兩座鐵皮屋，將它們倒置過來，並內裝放映機，從窗口投射圓光圈。一九八六年〈基本的形象問題在巴洛克建築裡（對你而言它已不復存在，只是墳墓一堆）〉，是由眾多工業產品所組合建

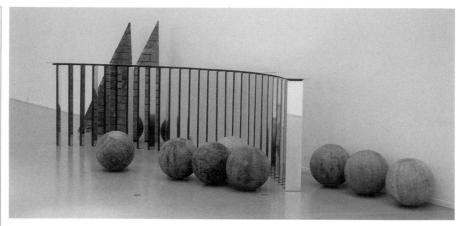

構而成，八面體的建築結構，四面安置雙層鋁梯及白日光燈，在新構成主義裡宛若當代的通天塔，具完美的建築結構，充滿想像性！探討各種可能性的構成、形式、質感、結構、空間、感覺及物質張力，並質疑工業社會及日常生活產品的功能及形式。

克林爾歐力（H Klingelholler）：一九五三年出生，是德國新生代雕塑家，擅長操縱使用工業社會新素材媒介，透過再製造的物體組合建構及安置成形，探討各種物質形式及空間的可能性。依物質形式建構，在立體派的原理下依圓形、三角形的各式各樣幾何圖形，綜合建構，呈現多元形式結構及節奏，有時在時間與空間、物質與形式裡，以鏡片建構造形來強化虛實空間及環境。

史局特（T Schutte）：一九五四年出生，是德國新生代雕塑家，畢業於杜塞道夫藝術學院。多元化的藝術探討，經過想像性建構空間，以建築小模型，透過理想性的形式結構及藍圖式的平面設計繪畫，或不同角度的相片系列來呈現，宛若建築師即將實現的大工程之願景般。系列畫室、別墅、博物館、半圓形劇場、咖啡廳及歌劇院等等小模型，有時模型前配置小人物，豐富的形式結構，富於想像性。這兒似乎超越建築師的實用功能的範疇，藝術家本著美學為前題，充滿詩意的追求一種理想性的形式與空間，及現實與想像。他說：「我並不怎麼關心建築，它簡單地出現就像種主題，實際上宛若自然的代用品，因為它是如此困難地在自然中工作。要不然我能夠出色地畫那些樹及一位人物在建築物之前。」

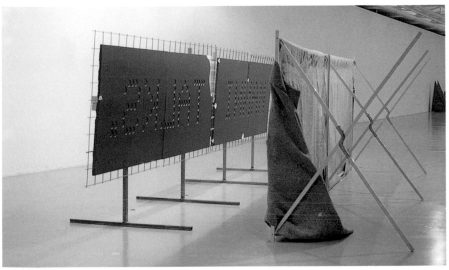

[1]

　　特斯雪（J Drescher）：一九五五
年出生，是德國新生代雕塑家裡最年
輕有為的一位，擅長操縱駕馭現代工
業社會裡的素材媒體，透過各種異質
性的材質物體組合建構，或在巧思的
裝置裡，以鐵的形式為支架，配合各
種柔軟性的物質（地毯、橡膠及塑膠
等），和硬體的材質（石膏、水泥、
鋁片及鐵等等），對質性地組合建構
各種可能性，嘗試探討當代工業文明
的各種新形式及構成美感，並展現物
質形式、空間及對照所形成的張力和
質性特色。

　　婕茲肯（I Genzken）：一九四八年
出生，是德國當今藝壇上最為獨立自
主、別開生面的一位女性藝術家。其
獨特的作品深受蘇聯構成主義和美國

[2]

[1] 特斯雪　混合媒材　尺寸依空間而定　1986
[2] 史局特　木材、桌子　100×100×180cm　1983

〔1〕

極限藝術及觀念藝術的影響。雕塑確立透過一種現代主義形式內在關係和環境空間。從早期木材、石膏組合建構，到八〇年代則以水泥建構，呈現在鐵支架台座上。建築性的作品強調線性與面性形式，在內

〔2〕

在與外在空間轉換過程中，充滿知性與感性，探討一種建構性的美感。

基耶果爾（H Kiecol）：一九五〇年出生，是德國後極限藝術的代表性雕塑家，深受美國極限主義的影響，尤其是安帖（C Andre）。就像安帖般以規格一致的磚塊組合建構，探討邏輯性的各種可能性形式空間與結構。但卻與之背道而馳，安帖以平行線的建構空間，他則以垂直性引述布朗庫西無限延伸雕塑或台座觀點。最近則以簡單幾何形式厚實水泥塊組合建構，穩固莊嚴，具有紀念碑之形式，開拓一種理性結構的美學。

沃爾夫岡・萊伯（Wolfgang Laib）：一九五〇年出生，是當今世界藝壇卜物質氾濫及庸俗化中，最為難能可貴、最為精神化的一位藝術家。早期學醫，而後受到東方神祕主義的影響，尤其是印度教，曾多次至印度靈修，對他的藝術有深厚的影響，尤其是空靈及精神性方面。他的作品散發一股濃厚詩意及迷惑人的精神狀態。擅長使用具有象徵性意涵的自然素材媒介，如稻米、色粉、大理石、牛奶、石頭、鉛、鋁合金及臘等。物質成為形式，成為語言符號，更經過靈

〔1〕萊伯　花粉（裝置）200×300cm　1992
〔2〕婕茲肯　石膏　50×33×75cm　1992

化成為精神。他時常透過物質組合建構或安置成形確立地點，例如將稻米一小堆一小堆有序地排列（〈山〉），或是米堆前安置一顆石頭（〈石頭的米食〉），甚至幾小堆黃色的花粉，都充滿隱喻性，更強化想像空間，更足以讓人們沉思默想。有時在空間裡一大片方形黃色花粉，形成一種精神狀態，體現磁性的力量。更妙的是在方塊白色大理石上盛滿牛奶，不注意看時就以為是塊白色大理石，真是巧奪天工。都在時間與空間、形式與想像、精神與物質間，探討一種形而上的狀態及美感。

卡達莉娜‧菲特斯（Katharina Fritsch）：一九五六年出生，是德國當代別具一格的藝術家，以社會消費大眾影像為創作主體的一位，接近於新普普藝術。透過挪用、轉移及辨證日常生活平實的影像，將其尺寸放大到不可思議的體積，附以神奇的色彩，以裝置的手法確立空間，成為一種戲劇性的場景，探討各種可能性，例如〈花瓶〉（1984）、〈燭台〉（1985）、〈綠象〉及〈黃色聖母〉（1987）、〈大桌〉（1988）及〈大老鼠〉（1989）。有時以個體展現，有時則以戲劇性的裝置，例如〈大桌〉是由一大群（同一）黑色頭髮及服飾的年輕人（黑白人物），麻木地坐在舖設紅色桌巾的大桌上，宛若對談或開會，呈現出一種

社會狀態，是諷刺或讚歎呢？一目瞭然的大眾影像，她寫道：「觀眾，這大體上是所有人們，所有人們都能夠欣賞我的影像，我如此相信，是所有人都能夠理解的。」

註1：參考《廿世紀美術》字典，Larousse 出版，p275。
註2：激浪派（Fluxus）藝術運動創於 1961 年，喬治‧馬古那斯（George Maciunas）是此運動最主要的推動人。英文字義參照存在連續不斷的進展，其最初想表達的是無可分離生活的藝術，探討的目的是在個人智性、物質特別是政治解放上。
註3：參考《巴塞利茲》專輯，Taschen 出版，p83。
註4：同上，p158。
註5：同上，p152。
註6：同上，p94。
註7：同上，p88。
註8：參考龐畢度藝術文化中心現代美術館巴塞利茲展覽卡。註9：同註3，p134。
註10：參考龐畢度藝術文化中心現代美術館基弗展覽卡。
註11：參考龐畢度藝術文化中心現代美術館彭克展覽卡。
註12：同註3，p122。

菲特斯　黑豹　石膏　103×120×78cm（裝置局部）1989

詩的論證——義大利超前衛藝術

繪畫是內在精神的東西——達文西

唯一的藝術可能是充滿隱喻的——歐利瓦

木生火、火生土、土生金、水生木，宇宙萬物，循環之道，息息而生生，生生而不息。人類文明歷史一直蘊藏變化，豐富著人類生活。聖賢哲理都在人們生活領域中，增益世界文明，更改變人們的存在，從歷史的經驗中學習、思考、反省及增長。宇宙萬物從幻滅到新生，人類文明從歷史的泥巴上孕育，邁向未來的世界，歷史啓示現代人，就像一面人類存在的明鏡般，反映著過去，也指示著未來。

八〇年代的藝術重返歷史的懷抱裡，所謂的後現代就是後工業及後歷史的時代，或是曖昧的時代。藝術在種返回的潮流中，回復傳統感性的藝術（繪畫及雕塑），於各個民族歷史文化傳承中接受哺乳。義大利超前衛在藝評家波尼多・歐利瓦否定達爾文主義的現代語言學中，直線性的藝術史體系發展也不例外，繼承義大利小資產文化，全部回到藝術觀念模式裡，從中孕育轉換成新面貌，表現一種新價值。

■超前衛藝術的由來

超前衛是由義大利藝評家波尼多・歐利瓦否定達爾文主義之語言學的前衛，更反對那直線發展的藝術體系。其間經過三種過程才確立，他試圖結束當時的貧窮藝術和觀念藝術。首先是後前衛和一種新藝術觀念(La post avant-garde et une nouvelle idée de l'art)；第二，後觀念藝術（L'art post-conceptuel）；第三，超前衛（Trans-avant-garde）的主張[註1]。「返回繪畫」理論的成立，是一種「浪漫主義小資產典型的義大利文化」的防禦。一九八〇年第三十九屆威尼斯雙年展由歐利瓦所策畫的「歐洲新生代」中，在其理論召集下，古奇、齊亞、克拉蒙特（Francesco Clemente）、巴拉狄諾（Mimmo Paladino）和特・馬里亞等藝術家促使超前衛藝術誕生。當然在第五屆巴黎雙年展（1977）中，齊亞、克拉蒙特和特・馬里亞就已參加展出。巴黎第六屆雙年展（1980）中，古奇和巴拉狄諾參與展出，超前衛藝術就這樣邁進國際藝壇，自此以後在歐利瓦的理論下興風作浪，在歐美各大畫廊、美術館和大展中流通。然而時勢造英雄，當貧窮藝術與觀念藝術疲憊不堪地走入美術館、畫冊或藝術史時，他們返回感性繪畫潮流，回到歐洲傳統文明下接受哺育成長，進

入畫室，在最傳統的繪畫課題上，建立起起死回生的藝術生機。

■超前衛藝術的特色

回溯歷史潮流，返回繪畫傳統，在種後現代折衷的曖昧藝術風貌裡，別致且具濃厚的文學性，抒情性的詩歌語意，透過孕育轉移形成別開生面的風貌。然而他們的創作都纏繞在人文本位上，將歷史、神話與傳統形象（也就是將歷史時間化爲平面），綜合現代人的意識，解除時空領域，在既非古典又不現代的曖昧情境中。似曾相識或似是而非的時空概念混合時事與事件的戲劇性畫面，創作出一種神祕性與原始性變質的、滑稽的、隱喻諷刺的人間世界。

他們擅長利用「隱喻」和「換喻」的機能，特別是換喻的移變性來轉換部分與整體間的內涵，並結合於時空的領域裡。而將語意學的變化與豐富性運用在繪畫語彙上，如符號、顏色、筆觸、圖像與空間等等，從各種片段的畫面以連續性的風格來接合成系列。有時混淆的時空中日畫不明；有時游離的時空交雜逢迎，轉變成各種形象與符號來製造內在影像。透過自然但卻不受拘於自然形式，綜合其內在形象轉變成像夢一般的藝術，是個人可以

實現的視覺夢。他們都擅長利用引證的雙重表現來詮釋觀念及形式，更擅於匿藏歷史上各式各樣的影像。

■超前衛藝術和 義大利美術史的關係

重返歷史是義大利現代藝術的獨特傳統，每當文化來到一種困境時，回轉歷史文化成爲解決之道，並從中審識再出發，讓藝術起死回生，因此八〇年代義大利超前衛藝術重返歷史的懷抱，也就沒有什麼好驚訝的。早在十六世紀的「矯揉主義」就是個明確的案例，以折衷的方式回復文藝復興的情懷，走出一種現代化的曖昧風貌。

近代裡，於一九一四年波西歐尼（Boccioni）返回塞尙「知性的客觀繪畫」，啓開了義大利現代藝術的「返回」傳統。二〇年代義大利現代繪畫史上，造形藝術雜誌的編輯們卡拉（Carra）、基里訶（De Chirico）、波葛利歐（Broglio）和索飛希（Soffici），他們以「返回藝術」來和主張「藝術即生活」的未來派相對待。他們很清楚對藝術沒有其他目的，而藝術本身也一樣，藝術不需要其他的章程，作品上明確的是一幅畫或一件雕刻。一種封閉的物體，在它本身上的結果，是一種完全形式創作的實現。在一種傳統折衷的現代主義風格裡，重返歷史文

明中接受哺乳，孕育出卡拉和基里訶獨特的「形而上繪畫」藝術（註2）。

七〇年代初期馬納（Manna）、提尼（Trini）、法貢納（Fagone）等藝術家，本著「回到繪畫概念」來反駁觀念藝術和身體表演藝術。雖然在七〇年代並沒有起多少作用，但至少已暗示感性繪畫藝術的復活。當然「返回」並不表示完全回復傳統，而是透過歷史文化的審識再出發，要不然會有不經意地掉入現代主義死胡同裡的危機。

■超前衛之前

超前衛藝術家還沒在藝評家歐利瓦旗幟下時，他們大都在觀念藝術的範疇裡，透過物質轉換來表達。以齊亞最為年長且最早出道，克拉蒙特最為年輕。從一九七六年就開始活動，齊亞在托里諾（Turino）的 Tucci Russo 畫廊，這時已經開始回到畫布，在感性簡單的形象裡，抒情充滿文學性。一九七八年在羅馬的 De Crescenzo 畫廊舉行個展，由著名藝評家波尼多‧歐利瓦評論，在他「後觀念藝術」的理論下，基本成員有齊亞、克拉蒙特、沙爾瓦多希（Salvadri）及巴諾利（Bagnoli）等人（註3），這四位藝術家最後只有兩位在超前衛的旗幟下。一九七六年克拉蒙特以裝置的方式展現，主題為「四個牛的一部分」，在佩斯卡哈（Pescara）

的 Lucrezia De Domizio 畫廊舉行個展。他那自戀性的自畫像從一九七七年開始，首次展出自畫像是在一九七九年於瑞士日內瓦當代藝術中心。就這樣發展出一種別開生面的風貌，超前衛藝術家中以他最早熟。同年他和齊亞、特‧馬里亞參與第五屆巴黎雙年展，其中還有德國新表現的代表性藝術家基弗。巴拉狄諾也在後觀念藝術裡，以幾何抽象直接畫在牆上再配置物體，一九七七年在米蘭 Lmbragi 畫廊，隔年在托里諾也在德國科隆兩地舉行個展。古奇則是他們之間最晚活動的一位，從一九八〇年在羅馬 dell Oca 畫廊開始，傾向於社會與政治性的表達。特‧馬里亞是這輩份最為年輕的一位，一九五四年出生，從一九七七年開始活動，作品傾向於抒情的文學性。一九七八年在德國科隆 Paul Maenz 畫廊展出，抒情抽象加物體的裝置，充滿詩意，已顯現出其獨特的風格。在超前衛的成員中，只有他以別出心裁的抽象形式屹立其間。

■超前衛藝術家們的 風格面貌分析

齊亞：一九四六年出生於翡冷翠，翡冷翠正是義大利文藝復興的發源地，對翡冷翠人而言，「藝術是生活的一部分」深深地影響著他

的創作。齊亞說：「我是翡冷翠人，羅馬對我簡直是月球的另一面。翡冷翠對我而言是一個創新的社會中心和根源，更是世界的奇蹟。它是一個知道自己正在創新，一些前人從沒有創新過的事務之社會，也知道這些創作一定會影響後代。它不是一座沉淪在過去裡的城市，而翡冷翠人有重新開始的勇氣。」(註4)

他在七○年代末期就捨棄後觀念藝術，投入藝評家波尼多·歐利瓦的超前衛理論旗幟下，返回感性的繪畫。重新閱讀歷史，投入廣泛而深度的美術史裡，從達文西到夏卡爾、畢卡索、塞尚、基里訶、卡拉和畢卡比亞，野獸派、表現主義到形而上學等等，都直接或間接地影響著他。從歷史的各種形象之儲藏，經過個人熟練的技巧，於感性筆觸、豐富變化的語言、記號和詩意的色彩中，轉換先人們各式各樣的形象折衷於個人獨特的繪畫語彙，並在象徵主義的方式中，透過隱喻與換喻的機能展現。

超前衛裡以齊亞的藝術語彙最為豐富，游離在美術史中，於神話主題下開創出別具一格的具象繪畫（以人物及動物為主，特別是曖昧的人物，既不現代也不古典），每一幅作品都有其獨特的時空，敘述性的主題常指引畫面上戲劇性的情境，畫中常有一種舒暢怡然自如的感覺，幅度交織著溫馨的色調與成熟色彩，及充滿感性表現主義的筆觸，抒情詩般的隱喻，懷舊的畫面充滿詩意與夢幻。並經常借古典題材或以日常生活裡的景物轉化成個人獨特藝術語彙，在種曖昧與矯揉的形象裡帶有濃厚浪漫主義的氣質，開放樂觀的畫面卻隱藏一股憂鬱及神祕感，詩情畫意中喻示著歷史、宗教、神話或寓言故事。

在超前衛裡除克拉蒙特外，其他藝術家都在傳統的素材及後現代風貌裡從事立體三度空間的雕刻藝術。齊亞以表現性的具象形式，加上溫馨的色彩展現，充滿感性與隱喻，宛如是立體的繪畫。

克拉蒙特：一九五二年出生於那不勒斯（Naples），是一位自學而成的藝術家，不拘學院傳統，也不拘素材與主題，在敏銳靈活度中顯得相當自由活潑。常以自戀性的自畫像為主體，配合各種物體造境，試圖從自我中啟開人類的神祕性（深受東方哲理的影響，尤其是印度，他定期旅居印度），並在不同尋常裡自我解放，於游離性的旅行時空中，尋求一種不固定的語意，從中轉換出錯綜複雜多元性的繪畫語彙。他善於從記憶的人、事、物及時空中提煉出一種鮮活的衝勁反應，實際間尋求探討各種素材的

可能性，如壁畫、嵌瓷、浮雕、版畫、水彩、粉彩、油畫及紙上素描等，都和他旅居就地取材有很大的關係，在印度畫在薄麻布、在義大利作壁畫、在日本作版畫、在美國畫油畫。並從游離的時空之人事物，特別是宗教與哲學的浸透，或民間特殊圖畫影像中，深入廣泛的轉換成為他別開生面的形象符號或特殊的感覺，這是他與眾不同之處。

齊亞回顧美術史，從閱歷各時代大師名家中，孕育轉化成個人獨特的語意。克拉蒙特則從旅居游離時空之記憶裡，深思地轉換成個人別具一格的語彙。以自身處境（焦慮及憂鬱）的自畫像啟開存在的神祕面紗，透過人文情節、生活環境、時空背景及人類心靈深處自我分析，展現雙重隱喻，驗證存在、死亡及宗教或歷史文明。圖像是他行動範疇的表現，在他偏愛的地點上及時空裡，表現就如同交談的因素變故。這些神奇奧妙的觀念思潮深受超現實、形而上學及波依斯的影響，比較深刻地來自神祕的印度教、

煉金術及現代神祕學等等。克氏的創作是在非意識到自覺之間，擅長以非邏輯性的錯置意象記憶概念，及辨證性的「重複分離」及「組合」，就像重複出現的夢魘般來表現曖昧的時空與地點，混合在無時間性的游離交錯下，轉換成各種形象與符號，來呈現內在意象，尋求一種本質上的意識覺醒及認知。他的作品常展現出戲謔詼諧的機智，在自我陶醉中隱喻對人文歷史的諷刺及憂鬱。在超現實與表現主義的手法上、象徵性的語法中，加上形而上

齊亞　畫家與白粉　油彩畫布　161×130cm　1990

學的體系，包括神話學中的暗喻，於乖僻游離與奇異間的優雅，形象瞬間凝固與轉化下，呈現曖昧與不合理的藝術表現。他肯定：「我只相信那些用身體去思考的人們」，確實在當今知識充滿虛假之間，如果不真實用自己的軀體去思考，膚淺的表面知識是難以表現得如此深刻。綜觀記憶和時間，是克拉蒙特作品裡最為主要的元素（註5）。

古奇：一九四九年出生於恩崗（Ancone），面對南斯拉夫亞得里亞海的一個海邊小村落，他的藝術創作裡充分表現義大利深厚的傳統，廣泛地探究人類的文明，深入歷史文化中反思過去與面向未來。他充滿詩意的藝術靈感，都來自於自然及歷史的啟示，從生活環境自然形象裡轉換成強而有力、別具一格的繪畫語彙，展現出一種感人肺腑而充滿感性的歷史情懷。自然的形象經過藝術家靈化成無法實現的景象，就像他所言：「必須顯示一些從未見過的，但是可以實現的。」一種啟示錄的表達方式，面對他的作品宛如面對人類存在本身問題般，從政治到歷史、傳統到現代、文明的新生到幻滅。渾厚的作品具有一種迷惑人的神祕力量，及來自繪畫物質本身意想不到的張力，意味深長的主題只是一種換喻的移變性，無

法於現實環境中觸擊到，但卻可以意會的東西。從古氏到羅馬城找尋古羅馬所寫下的詩，即可證明：「你尋找羅馬在羅馬之中，經地的朝聖，宛若羅馬在羅馬中同樣是找不到的，就像這些城牆如此地傲慢，它們都是屍骸和墳墓，陰沉得像它們本身般。」（註6）

他繪畫表現中的羅馬就像葛利哥（Le Greco）表現多雷特（Tolédé）般，或哥雅感人肺腑的黑色圖畫，都相當深層並非表象的。他的作品具有詼諧的喜劇，但卻潛藏著危機重重，隱喻著災難性的悲劇。對人類及歷史提出本質性的質疑，一種震撼性的見解，富於詩意並充滿神祕感及文學性，經常展現暴風雨來臨之場景，或是人類處在暴風雨中的困境，在表現主義強烈筆觸中，混濁顏色宛如騷人的泥巴，厚塗，加上意想不到的形象，緊縮於荒郊曠野的空間，如此錯綜複雜地交叉於歷史、文明的時空領域裡。

綜觀古奇擅長從歷史中儲藏各種豐富的影像，以換喻的移轉性來轉換語意學，而運用在視覺語法上，形象符號、顏色或筆觸圖像連繫在時空範疇中。從片段到整體，從外面景觀到內在零化的意象，混合於歷史場景游離交織的時空中呈現。他的語意錯綜在繪畫史上，從葛利哥、林布蘭特、哥雅到波依斯等等，並交逢在象徵主義、形而上學和表現主義的表達方式

【1】

上。深入於歐洲文明的領域裡，震撼
人心、感人肺腑，和德國新表現主義
的基弗異曲同工。對古奇而言，作一
幅畫是一些糾纏的東西，如同一種荒
謬的缺陷在其中作著，並不是繪畫表

象形式，而是糾纏在繪畫背後的思
想核心上。神話、傳說及寓言都提
供他素材，並帶給他同樣的精神，
在暴風雨來臨、戰爭與苦難中，展
現藝術真正的力量，於莫測高深的

【2】

[1] 克拉蒙特　無語　油彩畫布　68×85cm　1991
[2] 古奇　油畫、鐵　150×780cm　1984

事物裡觀望著。

　　繪畫、素描及雕塑或是詩，各種不同的表達方式中，都具有獨特形式表現：在炭素描的表現裡宛如繪畫，於漆黑中散發素材的張力，表現出圖像的壓力，震撼人心、駭人聽聞的怪異形象，彌漫一股不安與憂鬱的氣氛，攪動畫面空間。雕塑也不同尋常，驚心動魄、劇痛的人類形象，宛如滂沱大雨後的場景或戰後慘不忍睹的景觀，而焦化的色調交織著一種表面能量，糾纏人們的心靈，在驚駭、激情及猶豫間注視著人類。他的詩就像他對歐洲文明的思考，充滿感性，如同繪畫

和雕塑，是當今藝壇罕見的知性藝術家。

　　巴拉狄諾：一九四八年出生於伯納維多（Beneveto），他的藝術帶有濃厚的原始性，更具有現代化的特色，在一種典型的後現代風格裡，富於詩意，於浪漫情感中散發一種宗教的氣質。以獨創性具象形式：人物、面具或肢體語言符號爲主體，配置臆造動物或無法辨認的物體符號等等，透過變形及簡化，以隱喻手法深入原始性及神祕性，和感性的表現主義形式，經過知性的抽象色面來建構。

　　一九七七年返回具象繪畫，開始於抽象色面上加上人物肖像系列，混合後極限與具象繪畫。他答辯作品上極限藝術的關係：「事實上，極限藝術，我想它必然是明確的，一種主要的特徵，它是一種生活形而上學的觀念，這樣，假使它有這種形而上學的意圖，我想極限藝術部分在我的工作裡。假使意味一種縮減的繪畫，這不能確定是屬於它的部分——同樣加上一些東西在畫上，並不能常說是對巴洛克風格的侵犯——這意味工作是經常清晰確定的且限於一種觀念。」(註7)

　　明顯地，巴拉狄諾轉化後觀念藝術及後極限，並從原始及圖騰象徵性的神祕意念出發，接近於歷史

根源的神話、想像的神話：「全部都是關係及變形，全部都是傳達及轉變，在一種過程或是一種形式都給予同等重要的東西。」如同瑞士象徵主義畫家派克林（Bocklin）：「畫家他預感充滿隱喻而然地自動實用於

巴拉狄諾　無題　壓克力顏料　143×112.5cm　1983

神話的感染裡。」一種想像的視覺
因素，原始性的肖像畫，透過變形
的人物、面貌或肢體結構形式符號
並置建構，於深思具體的黑、白、
灰、紅及深褐色調裡，圖案影像相
當平面化，有時配置立體三度空間
的雕像或物體，強化詩意默想的形
式空間。他畫中別出心裁的形象，
我們同樣在中世紀雕塑上可找到，
圖騰、上帝、聖徒、魔鬼形象或自
畫像的原始符號？藝術似乎經過
「地獄」，它存在藝術家心中，「上
帝」不再是抽象的概念，是一種反
省的價值。綜觀巴拉狄諾的藝術，
發掘西方文明，重返原始本質，從
現代藝術起，橫跨原始藝術，回轉
羅馬藝術、拜占庭藝術及文藝復興

【1】

【3】

藝術。他同意費解的浪漫情感在象徵
主義超現實、形而上學及現代神祕學
中起死回生。

　　他的雕塑和繪畫異曲同工，擅長
使用木材、青銅、鐵及鉛，在充滿象
徵性與想像力的具象形式符號中建
構，於複雜多變的空間中展現。

【2】

註1：參考《Artstudio》，第7期，「超前衛」專輯「超前
衛：詩的論證」，1987-88。
註2：參考《Artstudio》，第7期，「超前衛」專輯「超前衛
或返回藝術」，1987-88。
註3：參考《義大利人的身分》，龐畢度中心，1981。
註4：參考齊亞的展覽目錄。
註5：參考克拉蒙特的展覽目錄。
註6：參考古奇的展覽目錄。
註7：參考巴拉狄諾的展覽目錄。

[1] 巴拉狄諾　1981
[2] Noicola de Maria　油彩、畫布、壓克力　135×170cm　1987
[3] Nicola de Maria　1988

樂觀進取的英國新雕塑

「在新的蘊釀和新的哲學以後，比較嚴肅而嶄新的雕塑平靜地在它的路線上發展著。誕生在英國已經十幾年了，直到八〇年代，他們的成就已經變成國際性，並受到肯定。英國的雕塑在今天已經被稱爲新雕塑，而且在當代藝術史上佔有應有的重要地位。」(註1)

八〇年代的西方藝術潮流裡，每個國家以民族傳統文化、生活社會環境和氣候景觀的異同，而產生各種不同面貌與風格的特色。在英國的島國知性文明裡，呈現出一種樂觀積極進取的精神，令人刮目相看地出現一種很特別且吸引人們的新雕塑，經過十幾年的努力與開創，也建立起他們在西方當代藝術的領導地位，深深地影響著歐洲年輕一輩的藝術家們。他們的作品充滿智慧與青春活力，並展現樂觀的風貌，對於未來的藝術發展充滿無限的潛在力量。

■英國現代雕塑之傳承

英國雕塑傳統自從中古世紀結束以來，一直是微弱而斷斷續續的，但在二次大戰後，出現了一位具有相當影響力的現代雕塑家——亨利·摩爾（Henry Moore），奠定了英國現代雕塑的大傳統。從他的創作裡，我們深刻地了解他是一位表現宇宙生命體的藝術家，而以物質的眞理觀念及充滿深度形式之完全能量，做爲終身的探討及展現，具承先啓後之作用，深深地影響新一代的雕塑家。僅次於摩爾在英國現代雕塑世界裡具有影響力的是芭芭拉·黑普瓦絲（Barbara Hepworth），她的作品展現一種超然純粹的氣質，和摩爾相同都表現島國知性文明的樂觀進取的精神。

在這種人文藝術環境的薰陶及現代雕塑的傳統下，六〇年代裡新生代的誕生，青出於藍，以安東尼·卡羅（Anthony Caro）最具代表性，承繼西方現代雕塑的傳承，從畢卡索、貢薩雷斯（Gonzalez）到大衛·史密斯（David Smith），也特別是受摩爾之影響（早期是摩爾的助手）。在種線性及塊面的有機幾何抽象形式裡，探討平衡建構的形式與空間。這期間深受卡羅影響的人才輩出：菲力普·金恩（Philip King）、威利安·舉克（Wiliam Tucker）、迪姆·斯果特（Tim

安東尼·卡羅　鐵　58×79×45cm　1982

Scott）、米蓋爾・玻侶（Michael Bolus）和彼特・依得（Peter Hide）等等藝術家。

　　而在一九五六年在白色教堂藝術畫廊所舉行的第二屆新一代的展覽，對整個英國未來的現代藝術的發展是個重要的轉捩點，並且可以說是直接或間接影響到八○年代的英國雕塑藝術，或多或少都可以看到這些觀念和影子。例如，卡羅善於利用現成的鋼鐵片或金屬碎片，集合組構創作，他說：「我眞的寧願從一堆『廢料』中製造出我的雕塑作品」，這個觀念明顯地影響到目前英國新一代的雕塑家伍德卓（B Woodrow）、克拉葛（T Cragg）和維爾摩特（J-L Vilmouth）等人，因為他們創作的素材媒介都是從消費社會上的「廢料」所找回來的。還有值得

注意的是卡羅的雕塑，喜歡安置仑一種封閉性的空間裡，並低於視覺水平線。此一觀點人們可在克拉葛、伍德卓、卡普（A Kapoor）和維爾摩特的作品看到，尤其是克拉葛早期利用塑膠片及塑膠瓶，安置在地面上的作品（當然七○年代英國地景藝術家理查・龍〔Richard Long〕的作品就是一個典範），就像卡羅的作品投入空間裡，也投入地面，並塗上單一的、統合的色彩，都印證在新一代的作品上。

　　在這個展覽上，對新素材媒介的開拓探討，更是具革命性，特別是菲力普・金恩。他們開始使用非傳統雕塑的素材媒體，從鋼鐵、金屬到各式各樣的玻璃纖維，和各種

不同質感的橡膠及塑膠材質。就這樣解放了五〇年代現代雕塑運動中善常喜歡使用的鋼鐵金屬材料。英國新一代的雕塑家都別出心裁，不只在素材媒介上的運作，更依各人的感性賦予物質材料的色彩，來改變材料本身的質感，他們只把素材媒介當成一種形式觀念表達的工具，這一點和卡羅在對他所使用的材料所取的中性態度看法一樣，材料只不過是一些填充物。這些都是六〇年代英國現代雕塑家的新開創和對素材媒介的態度。

樂觀、開放及挑撥的六〇年代，也是英國普普藝術新生的時代，一股前所未有的活力彌漫整個西方社會，普普藝術展現消費社會裡的大眾化、短暫性、機智性、性感的、消費的、迷人的、年輕的、企業化的、大量生產的、花費低廉的、世俗化的、機智及短暫的觀念等等。也深深地影響到當今工、商業及消費文明發達的英國社會及藝術。

在六〇年代結束時，特別是在英國，人們目睹到一種對於自然及風景的新關懷。這種現象符合國際藝術潮流，人們稱之為地景藝術（Land Art），具代表性的英國藝術家有理查・龍和弗爾頓（H Fulton）。直接影響到八〇年代新雕塑的主宰性藝術家是理查・龍，他以「藝術為散步」的獨特創作形式，直接在大自然空野中，深入自然的奧妙，善於以各種自然界的物體做創作素材，以各種石頭（塊）、樹枝表達，他的作品都低於視覺水平線，直接安置組合在地面上。伍德卓早期也利用各種分割的自然石塊安置組合於地面上，而克拉葛、卡普早期拋入地面的作品都有異曲同工的回響。

自七〇年代歐洲藝壇另一股回到客觀寫實具象的潮流，於英國現代雕塑裡貝希・飛拉納岡（Barry Flanagan）別具一格，在一種感性具象與抽象的戲劇性視覺中探討雕塑本身的自然，早期在別致的多彩帆布裝沙之自然形式中成形，具幽默感，之後接受消費物體安置成形。八〇年代則回復傳統雕塑的素材石頭、木材及翻銅等等，在種感性簡化、有機形式的動物（擬人化的兔子、大象和馬）影像中，詩情畫意，充滿一種後現代的美感。其特殊造形的具象及抽象自然形式都具有承先啟後的效應。

在這知性的社會裡，樂觀進取、多元化觀念及風格自由流通，七〇年代是風起雲湧時期，尤其是人文思潮（經過歐洲六八學潮洗禮），於英國誕生了藝術／語言團體（Art/Language），是種陳述性的藝術，在視覺實現之前，肯定這些語言學的觀念藝術——

以觀念做爲主導的一種語言學藝術的形成。當然還有另類的吉伯特利喬治（Gilbert & Georg）兩位「藝術爲總體」之信徒，從六〇年代末期起，開始展現他們的「活雕塑」，一位藝術家身上塗紅色，另一位則塗金色，展示他們自己的身體及動作的行動表演藝術。他們認爲「人是種比較非凡的事實，且到處都是藝術的表象——那些色彩與形式，只預先供予主題，而沒有任何本來就是重要的。我們唾棄藝術爲藝術，我們以絕對反對絕對」，這些思潮或多或少都爲年輕一代提供理論之論據。

■英國新雕塑的時空背景

英國一直在努力發展，想成爲世界第一的工業王國，自從六〇年代起在首相亞羅爾‧威爾遜的工業政策裡，爲了解決社會上的通貨膨脹及失業人口的激增，而開始改革了所有的工業科技，並整頓工商業，這個改革政策下，更深深影響到六〇年代的整個社會，特別是造形藝術的發展，從現代雕塑的傳統素材中解放出來，以工業文明的新素材媒介：鋼鐵、金屬、橡膠及玻璃纖維等等，做爲創作的基石，進而改觀現代雕塑藝術的面貌。

飛拉納岡　六呎高跳躍的野兔在鋼製金字塔　青銅和鋼　239 × 188 × 150.8cm　1982

　　八○年代年輕一輩的藝術家大都誕生於五○年代及六○年代初期左右，在成長過程中，也都深刻地受到這些工商業改革、六八思潮和披頭四的青春活力文化型態的影響。在工業科技文明的日新月異裡，八○年代是個資訊傳媒發達的社會，整個歐洲都在政經的共同體和工業革新上，都取得空前的建設性成果。消費主義社會下對物質文明的過分依賴與追求，似乎有迷失物質文明之感覺，享樂主義在歐洲流行，更加上工業的轉移，和年輕輩對生活的各種態度使社會產生不少無業遊民及失業人口，英國也不

例外，雖然在英國鐵娘子柴契爾夫人掌政之鐵腕政經時代下，但失業人口卻比歐洲其他國家更為嚴重，物價上漲、通貨膨脹，不少人等領失業津貼過活。各種素材媒介的藝術創作，在經濟上對藝術家是一種中產階級的奢侈品，更是一種沉重的經濟負擔。年輕藝術家基於各種創作觀念和經濟能力的節儉下，以更經濟的方式來創作，他們直接從工業消費主義的社會裡尋求他們必須的素材媒介，有六○年代破銅爛鐵的思潮，更是英國工商環境的反映，也是八○年代裡高度發展的工業文明及消費社會的產物。

■英國新雕塑藝術家的 個別風貌

　　伍德卓：一九四八年出生，他是倫敦皇家藝術學院的雕塑教授，也是英國新雕塑裡面年齡最大的一位。善於利用當代工業文明社會消費主義下的各種素材媒介，常從一個工業社會的產品，依其客觀的物質形式，感性地製作出一種另類的視覺形象。這個形象我們都似曾相識，就這樣戲劇性地演出日常生活中這些物體的幽默。

　　他的創作可分為兩個部分：以一九七九年做為界線，早期傾向於傳統素材的應用，且深受理查‧龍的影響。之後則以工業社會消費主義的家電產品做新的視覺形象創作，別出心

裁，從此放棄傳統雕塑素材，建立起他明顯而富於詩意的風格。這些創作的素材媒介都是從路上接收回來的物體。在這新素材的應用裡，他尋求新的技巧來配合新的創作方向。開始以剪裁的方式再做綜合組構，形成另一種敘述性新具象物體—雕塑。首件作品是從剪裁木材做組合構成，組構於混凝土上，進而發展到各式各樣消費社會家電物體，透過這些鐵板、鐵皮、鋁合金、木板，剪裁、分割、組合及併構，依據各種家電物體表面不同的面積及形式，巧妙地做各種不同形式的創作，展現出可辨認的具象物體—雕塑，如汽車前面之鐵皮剪裁組構成的電話，洗衣機所剪裁組構成的小提琴、電鋸，收音機剪裁出的小刀子，雨傘剪裁出小鳥，綜合鐵皮剪裁組構出戲劇性的木馬車、海狗等等，化腐朽為神奇地依據形式及面積做出

影像。他是位富於詩意並且具原創性的雕塑家，把廢棄的日常生活家電物體化腐朽為神奇地成為藝術，真是難以想像。

一九八五年參加巴黎雙年展，展出兩輛小汽車合併組構成為一個大時鐘。他的作品除了生動及富於想像力的具象形式外，還有工業消費社會殘留的鮮明色彩，這些物體—雕塑有時是單一形式展現，有時則依空間形式戲劇性地裝置。他的作品綜合了貧窮藝術及極限藝術，其中還帶有點超現實，更在英國普普藝術的偉大傳承中，充分地展現出工業消費社會，更是當今高度發展工業文明下的產物。

克拉葛：一九四九年出生，在英國新雕塑潮流裡，是位持續英國人之謹嚴的藝術家，善於用換喻的方式來頌揚找到的物體。擅長處理

當代工業社會文明及消費主義下的各種素材媒介，和伍德卓所選擇的素材媒介完全相異。他偏好利用簡易輕便的塑膠片、塑膠瓶、木頭及木板等物體，經過敏銳的安置組構成為一種社會生活的敘述性具象形式。這些創作素材都是從街頭巷尾消費社會角落接收的物體，經過收集、清洗、分類，依各種色彩、形式及空間做綜合集錦的表現，都直接貼在牆面上或安置地面上，於一種巴洛克的形式裡，謹嚴地呈現各種具象物體（如沙拉油瓶、人物、示威暴動、月亮、調色盤等等）。值得注意的是早期這些並不隸屬於傳統雕塑的概念，寧可說是裝置，在特定條件下展現的藝術，就像理查·龍，其以物換物的觀念和伍德卓有異曲同工之處。他第一件利用不同塑膠碎片安置的作品，是在一九七八年，呈現一個人物及英國國旗，顯而易見是一種隱喻具象形式，一直發展到後來所使用的物體更為豐富，造形組構更為複雜。直接利用各式各樣色彩，和各種不同物體謹嚴安置成形。早期的作品在單一素材媒介的組構中，例如非洲人物，沙拉油瓶及長方塊，是由各式各樣大大小小多彩塑膠碎片組成，貼在牆面上的形象，宛如不規則拼花瓷磚似的，這些感性幽默形

象接近圖案或圖畫，安置在地面上的也沒有什麼體積。雕塑乎？一九八四年起創作上有很大的改變，加入立體三度空間的體積，例如各式各樣的木板、木箱、木椅及櫥櫃等等物體，安置成形，表達一種秩序、節奏、形式及空間，有時呈具象形式——〈小徑〉（1984），有時則是抽象——〈貝瑞的拳壇〉（1984）。從此以後就解放所有的素材媒介及形式，並漸漸放棄消費社會接收的物體，一種人為的手工藝技術開始，新物體—雕塑誕生，展現出另一種嶄新的工業化的視覺形象，如各式各樣的玻璃器皿之組構、大大小小的玻璃容器，塑膠管接連成的曲線組構於角鋼或桌子、橡膠盆，翻製為鐵的巨大沙拉油瓶，或木製的巨大玻璃瓶、鋼管組構、大理石、木頭、石膏製品、塑膠製品、鋼鐵及家具等等，形成一種豐富的巴洛克雕塑，在開放性的具象與抽象形式間游走及辯證，富於原創性。

理查·德亞孔（Richard Deacon）：一九四九年出生，倫敦皇家藝術學院畢業，是英國新雕塑藝術中最為知性的藝術家，很早就肯定這種手工藝技法的創作，早期在極限主義的範疇裡。之後創作靈感來自現代主義，特別是從貢薩雷斯到大衛·史密斯，然而深受影響的是布朗庫西和摩爾，在種有機生命體的形式裡，探討一種建

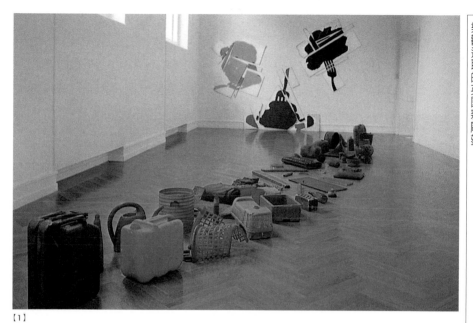

【1】

構性形式結構的統合。

　　他偏好的雕塑素材媒介和其他藝術家有相當的差異，都是手工業及輕工業經常使用的材料：光滑的木材、夾板、木心板、玻璃纖維、鍍鋅、鍍金、鍍銀、鋁合金、白鐵皮、金屬、鋼片及鐵等等。他說：「我並不雕，也不塑，我製造，確實這是傳統手工藝的物體—雕塑製造，從切斷、折彎、剪貼、螺絲釘固定到接縫，就這樣雕塑的誕生。」於一種人類軀體及自然的參照、強而有力之不定形體中，在線性、面、體積、空間與種有機

生命形式裡，充滿詩意與活力。

　　從一九八四年後，發展出一種紀念碑的形式，如〈不想聽〉，富於幽默感的形式及完美對照的材質（布和鋁合金）；一九八五年的〈瞎子、啞巴、聾子〉，一件曲線變化

【2】

【1】克拉葛　塑膠、金屬、橡膠與木製品　長800cm　1982　英國文化協會收藏
【2】德亞孔　第一眼　布、鋁合金　120×208×650cm　1984

形式的戶外與環境結合的雕塑（鐵皮）；一九八六年的〈手背〉，一件充滿知性，完美的有機形體和材質（鋁合金和海棉）；一九八六至八七年的〈空間裡的金魚〉，優美的形式，具有一種動態優游於多重變化的空間裡（夾板與鐵皮）；一九八七年的〈無題〉，這是件無以言傳或是無言以對的作品，富於量感及動態（夾板）；一九八七至八八年的〈軀體的思考〉和〈就這樣〉，建構性的形式，充滿想像與哲理（白鐵皮、鉛及鋁合金）。綜觀其題名，呈現出一種智慧，於其無法辨認的形式中展現思想，於其完美無暇的技藝裡顯現真實。他說：「我的雕塑語言，並不是語言，那雕塑的語言可能就是人類的軀體，在種自然的變形與寓意中，隸屬於工業技術下的物體—雕塑，更是當今雕塑藝術的課題。」

維爾摩特：一九五二年出生於法國。從一九七五年起旅居與創作於倫敦，他的作品具有法國人典雅的氣質，善於使用各種素材媒介做激情式的新視覺形象表達，經常從各種客觀的物體裡，以感性主觀的手法呈現形而上的具象形式。和伍德卓和克拉葛一般擅長利用當代工業文明社會消費主義下的各種素材媒介，但卻和他們兩人所選擇的素材媒介及展現手法有相當的不同，傾向於現成物的組構或再創作。

早期以工具做為建構形式的探討，並不缺幽默感，把鐵鎚或斧頭依其形直接在牆面上挖出形式，並將工具鑲嵌上去。或依工具（鐵鎚或剪刀）於地面上以鐵釘或彩色電線及鐵絲安置成形。將家庭形形色色用具各挖兩個洞（就像雙眼般），變成面具集體安置在牆面，呈現工業消費社會的諷刺寓意。一九八三年後以系列「互相影響」，多元性的探討物質形式相互間的關係，於物體藝術與超現實世界間，以紙漿染淺藍色塑造出各種奇特的物體。一九八五年依椅子（三座）之形式，由角鋼往上延伸建構出物體。一九八七年依站梯之形式製造木箱（像棺材般），將站梯封閉其間，建構物體。隔年將木屋置於玻璃溫室中，在現成物的操作中製造出一種出乎意料的感覺及形式，充滿想像力，是彷若杜象與馬格里特生下來的孩子，於種物體—雕塑—觀念的範疇裡，傾向於新觀念藝術。

卡普：一九五四年出生，美籍的印度人。在英國新雕塑裡，以他的作品最為別開生面，帶著濃厚深遠而神祕的東方印度人的傳承，並深入西方現代藝術的洗禮，綜合東西文明，築構成富於玄思之形而上藝術風貌，相當引人注目。從一九七四年開始從事

【1】

【2】

[1] 維爾摩特　互相影響（裝置）　椅子、日光燈　直徑470cm　1987
[2] 卡普　白銅　直徑500cm　1998

藝術，其創作素材媒介並不是從消費社會裡接收回來的，而是直接以木材、石膏及水泥造出各種簡化、強而有力的大大小小形體，都塗上各種強烈鮮明的色彩並撒上色粉（黑、白、紅、黃、藍、綠、紫色等等），宛如具百味可口的印度香料，相當搶眼並具有一種磁性的引力，富於想像。早期這些銳利形式大都是幾何面向的立方體，有時則是原形的方形、長方形、圓形及不規則形式等等，都以複數大小幾座安置在地面上，鮮豔的色彩經常是被用來強化造形及形而上的意念，亦即將某種原動力的因素灌注到原本靜態的形象中，形式被色彩風化融解，立面體化為平面，唯妙的是深度消失，充滿神祕感及肉慾，相當迷惑人。

一九八六年後，更具原創性，鮮豔的色彩消失，於這些不規則或幾何的木頭、石塊及大理石之紀念碑形式裡，以藍與黑色調為主。於立方體的中心挖出幾何圖形（圓形、長方形及方形）再塗黑色，形成一種形而上的黑色空間，作品非物質化，達到一種東方神祕的「空」之哲理境界，讓人沉思默想。別出心裁的探討，寧可說比較接近義大利貧窮藝術。

馬奇（D Mach）：一九五六年出生，蘇格蘭人，英國皇家藝術學院畢業，在倫敦生活與創作，在英國新雕塑裡以他的作品最富於戲劇性，也最為龐大，他既不雕也不塑，擅長於以現成物的組構創作。他所使用的素材媒體都相當特別，例如圖書、雜誌、輪胎、地毯、塑膠布、家電、電視、汽車、動物形狀的陶瓷器、家具及火柴等等，應有盡有的消費主義社會物體，並透過裝置來展現戲劇性的具象形式，在雕塑主體之偉大古典傳統的感覺裡，更在摩爾一種認清真相中。

這種別開生面的創作方式，來自於一九八一年一個偶然的機會裡，是在倫敦一家大書店準備大拍賣清貨時，於老板的同意下，在那廣大的空間中，以幾萬本圖書堆積重疊出各式各樣富於詩作的具象形體（如小汽車、英國名牌轎車、巴黎鐵塔及潛水艇等等），更透過圖書本身的各種彩色文案印刷，產生意想不到的效果，相當感性且富於想像力。從這次機會與經驗後，奠定他明顯獨特的創作方式，隔年（1982），第一次個展在著名的倫敦里松畫廊（Lisson Gallery）展出——在英國新雕塑潮流裡，此畫廊佔有重要的地位，因為所有重要展覽及新生代藝術家都在此畫廊展出（克拉葛在一九七九年、維爾摩特於一九八○年、伍德卓一九八二年、卡普一九八二年、朱利安·歐比〔Julien Opie〕一

【1】

【2】

九八三年），也由該畫廊有系統地組織、推廣，才造就英國新雕塑——引人注目地以各式各樣的旅遊雜誌，幾千本堆積重疊出巴黎鐵塔，或由大量黑色輪胎堆積成大潛水艇，相當壯觀，並富戲劇性。

　　早期經常以單元素材，例如大量的書、雜誌、輪胎或小地毯堆積，之後漸漸地混合各式各樣的物體，就這樣誕生一種複雜的巴洛克形式。一九八七年懸掛的汽車，則從過去的堆積形式中解放出來，以充氣的黑海豹抬起紅色的小轎車，幽默風趣。隔年在泰德現代美術館展出龐大的裝置，河流或一百零一隻白花狗，這兒混合各

[1] 馬奇　裝置　地毯、畫框　約135 × 100 × 167cm　1997
[2] 歐比　油彩、畫布、鋁合金　1995

式各樣的物體：雜誌、地毯、家具、沙發、電視、洗衣機、櫥櫃、陶瓷狗、汽車和妄想貪欲的物體等等組構，在混亂與節奏、形式與空間、故事與寓意的物質對照中，轉化成爲一種嘲諷。在深入消費社會核心裡，隱喻地批判社會本身。

在八○年代英國新雕塑裡佔有重要地位的還有安東尼・高姆勒（Antony Gormley），在現代主義的具象雕塑裡，探討人的軀體各種可能性之形式與空間的關係，簡化的人物都沒有神情，站立、蹲著、坐著和躺臥著等等，經常以手的延伸姿態來測試處境的空間。

新生代輩出：朱利安・歐比在

種謹嚴結構的新極限主義裡，物體形式與空間成爲他探討的主題。愛德華・阿林頓（Edward Allington）是位新巴洛克的超現實主義者，展現比較古怪感覺，近乎於庸俗。塞斯爾・瓊遜（Cecile Johnson）的作品表現正好和阿林頓相反，從表象看來似乎保守，然而卻自相矛盾地反駁那種古老的特徵，其中並不缺一些浪漫主義的氣質。里查・維歐特（Richard Wentworth）在種現成物的操縱、再製作中，轉換物體的平衡、重量、結構和慣例的價值。格于爾・達維（Grenville Davey）以一種基本的結構，全部都是圓形的強烈想像，於極端極限和比較包羅萬象的宇宙象徵性裡。安德伏・沙賓（Andrew Sabin）是德亞孔的得意門生，在種抽象形式的建構中，使用比較出乎意料的素材（塑膠、水泥、木材、陶瓷和聚脂等），形成一種複雜的巴洛克風貌。

■後記

八○年代是資訊傳媒發達的社會，生活在這個多元化開放的時代裡，有形或無形地都受到四面八方各式各樣的影響，藝術創作上也不例外。承先啓後地綜合大師們的各種觀念與經驗，尤其在知性的英國新雕塑潮流裡，靈活與巧妙地結合傳統與現代而產生這些引人入勝的面貌及風

阿林頓　糞堆　翻銅物體　1984

格。恩賜於大師摩爾、深受六〇年代英國現代雕塑傳統的啓示，他們在使用素材媒介上百無禁忌，任何當代生活環境裡隨處可取的工業社會、消費文明產物都能隨心所欲地展現。那麼他們面對當代生活環境，以工業文明消費社會文化爲背景，他們有趣地玩著文化（如圖書做爲素材），但卻很嚴肅地面對著文化，他們並沒有創作出文化的物體，但卻創作出八〇年代的物體文化。英國新雕塑並不是超前衛的，也不是新表現的，但卻是十足英國的。

【1】

註1：參考《Flash Art》，法文版，「英國雕塑」，冬季刊84 / 85年，第4期。

【2】

[1] 達維　上色鐵　直徑180cm　1990
[2] 安東尼‧高姆勒　人物　鋁合金　58 × 180 × 240cm　2000

自由開放下的西班牙藝術

在現代藝術史裡，西班牙藝術家佔有重要的地位，並且都不同凡響。從他們獨特渾厚的民族文化中，開創出原創性的藝術，在西方現代藝術史裡別開生面，他們都具有承先啟後的功能。不論在任何一種政治體系下，其文化深厚的力量根扎於每一位藝術家沸騰的血液裡，都滲入藝術創作本質中，如哥雅透過藝術家的感性及敏銳度，掌握世間人類的處境，展現出存在的意志，宛如西班牙鬥牛士不屈不撓的傳統精神，驗證知性藝術家的真摯與遠見。

藝術家塑造文明，政客卻在篡改歷史，綜觀西班牙近代史，從一九四○年內戰結束，佛朗哥軍政權上台後，在獨裁政權下使西班牙隔離於歐洲自由世界外，鏟除異已，不知多少知識分子自我放逐國外？鎮壓下封閉的藝術難以發揮而失去了光彩，漸漸褪色，直到五○年代中文化政策上的鬆綁，舒緩中新生代藝術家崛起：達比埃斯（Tàpies）、沙伍拉（Saura）、奇里達（Chilida）和米爾勒（Millares）等。一九五八年首次在軍政權下參與「威尼斯雙年展」和其他國際藝術活動，西班牙藝術重返西方現代藝壇。早在一九五七年藝術家沙伍拉就在馬德里成立耶爾·巴索（El Paso）現代藝術團體，原創性在於超現實主義的範疇裡。因沙伍拉是巴黎布魯東之超現實團員之一。他們的創作動機接近哥雅的西班牙傳統，不安、暴力與反抗壓迫，就像法國著名作家阿爾托（Artaud）寫下：「創作是一種行為上的戰鬥，反對自然、反對現實、反對命運也反對死亡。」

在佛朗哥軍政權統治下，言論及資訊或藝術家的聚會常遭到有條件的限制，處在這種環境下的藝術也很難發揮其應有的效應，外在的壓迫及內心的壓鬱不安，對六○年代西班牙抽象表現主義形式的藝術家正有舒緩心中壓鬱及本能傾訴的快感，我們可以在達比埃斯、沙伍拉·米爾勒和眾多同輩分的藝術家早期作品中得到驗證，這正是軍政權壓迫之抵抗精神意志的展現，因為真實的作品就是藝術家們本身的生活。

一個新時代的來臨，佛朗哥在經過近四十年的軍政權統治後，於一九七五年壽終正寢。西班牙恐怖的過去，世界末日的告終，朝拜聖地的傳說在時間的過程中結束。巴斯克地區（Pasque）作家拉黑（Juan Larrea）把它轉換成在傳教福音救世主般的世界裡被放逐的政治，「『新時代的來臨』那種方式他（佛朗哥）本身的死亡，的確是給我們受創傷的西班牙人民一種號召，一個確實的死亡，不再有最後的，重新發現

另一種新世界。」克拉克（Kenneth Clark）也寫下「西方歐洲現代史中，由於其他明顯的因素，結果使西班牙人民被隔離於歐洲之外，但不能再嚴密限制以後的政治，因歐洲各種觀念，已經影響西班牙整體生活面貌和文化了。」（註1）

獨裁者的死亡也象徵一種新時代的來臨，快馬加鞭的政治改革與開放政策下，自由民主社會建立，西班牙在一九八七年加入歐洲共同市場，重返國際政治舞台。西班牙的現代藝術啓開新紀元，尤其是八○年新生代裡，在一股前所未有的自由氣息下，樂觀進取地開創藝術的美麗新世界。

■西班牙現代藝術傳統與特色

西班牙的現代藝術奠基在過去輝煌的歷史、深厚的傳統、獨特的文化上。從十六世紀葛利哥，經過

十七世紀西班牙繪畫黃金時代的維拉斯蓋茲和蘇巴朗（Zurbarán）到十九世紀的哥雅，都扎根於深厚文化本質中所開創出來的結果，展現人文主義之理想，成為西班牙現代藝術偉大的傳統。廿世紀承先啓後的西班牙藝術，孕育於地靈人傑的巴塞隆納加泰蘭文化下，有舉世聞名的畢卡索，當然還有貢薩雷斯、葛里斯（Gris）、米羅、達利、達比埃斯到當今的巴色羅（M Barcelo）或索拉諾（S Solano）藝術家等等。畢卡索藍色時期曾受葛利哥的影響，貢薩雷斯則從加泰蘭傳統雕刻中開展出現代雕塑風貌。那麼，米羅的藝術深受加泰蘭傳統民俗藝術簡化構圖及豐富色彩的影響，達比埃斯驕傲地作個加泰蘭人，展現一種加泰蘭人

【2】

【1】

【1】達比埃斯　陶雕　50×50×67cm　1991
【2】達比埃斯　混合媒材　150×220cm　1984

【3】

獨特的感性及生命意志。還有巴斯克卓越的傳統雕刻，撫育出著名的雕刻家奇里達及當今的伊蕾西亞（C Iglesia）等。

　　西班牙藝術的本質，不只追求作品的卓越品質，或對素材的感性及敏銳度，當然原創性是必然地。然而西班牙藝術家都背負人類的悲劇與痛楚，憐憫人類的心懷，坦然展現人文主義之理想，成為西班牙現代藝術偉大的傳統及特色。葛利哥為宗教奉獻出生命與智慧，蘇巴朗也不例外，維拉斯蓋茲為西班牙皇親國戚留下歷史的繁華一頁。那麼，哥雅在面對專政及苦難的社會時，則提出無比強烈訴求與抗爭達到極點，在他超越時空的藝術裡，展現藝術家自由的思想及人類的正義。主題從「皇親貴族」、「鬥牛」，「揭發社會的虛偽」、「悲劇性的戰爭」到「自由主義的理想」，系列自由分子畫像例如政治家——

〈佛羅里達・布蘭卡伯爵〉，或遭受放逐的西班牙啓蒙思想家——〈喬維安諾斯〉等人，表達對他們的敬愛。他從內心深處吶喊，勇敢地面對社會，揭發教堂、貴族及官僚之醜陋面，並探討人類的逆境，他否定人類的貪婪及虛榮，希望合情合理，對政治明智的分析且具意識的引導。在感人肺腑的「揭發社會的虛偽」系列裡，以諷刺挖苦、戲謔嘲諷的形式語彙、頭暈目眩的光線，揭露生活的貪婪、腐敗、痛楚與壓迫等現象，透過卓越與輝煌的繪畫，充滿血與淚的尋求生命眞理與社會事實。然而戰爭的慘劇與悲

【4】

慟，也提供他系列的題材，強化悲劇性的「黑色圖畫」系列感人肺腑、驚心動魄，生命的幻滅，成爲藝術史上偉大的傑作之一。還有「戰爭慘禍」版畫系列，或〈一八○八年五月二日〉之驚天動地傑作，描繪法軍正在槍殺西班牙無辜民眾，都成爲歷史的見證。晚年因斐迪南七世的腐敗，背叛了西班牙體制，哥雅絕望地選擇自我放逐於法國，不久則去世於波爾多。

歷史的重演，西班牙人民的苦難及悲劇，畢卡索於西班牙內戰期間，繼哥雅後另一傑作〈格爾尼卡〉（1937）驚心動魄，感同身受地展現戰爭的無辜毀滅與死亡。藝術家不是布爾喬亞更不是烏托邦主義者，畢卡索寫道：「你認爲藝術家是何許人也，他是個低能兒嗎？一個只有眼睛的畫家，或是只有耳朵的音樂家，或是在他心裡有一只七弦琴的詩人，或只是有一堆肌肉的拳師嗎！不然，他同時也是一個政治的動物，對於傷心的、激烈的、快樂的事情經常保持關心，

巴色羅　海洋世界　油彩、畫布、混合媒材　75×125cm　1990

並以不同的方式來表現，我們如何能夠對於別人一點都不感到關心呢？我們如何能從人們所帶給我的豐富生活中，以灰色之無關心的態度來逃避呢？否，繪畫並不是做來裝飾屋子的，它是用來攻擊或抵禦敵人之戰爭工具。」[註2] 藝術家對軍政權提出嚴厲的抗告，對人性的描述展現，這正是哥雅所建立出來的傳統與特色。我常想如果畢卡索沒有這幅〈格爾尼卡〉傑作，他或許只像藝術史上的名家般，並不會特別偉大吧？當然並不是畢卡索有著不尋常的天賦造就了他的偉大，而是所有他那無所不包的敏銳度和眼光，以及取之不盡的變形能力造就了他，可不是嗎！

米羅也不例外，西班牙內戰後，二次大戰期間，他以「星座」系列來表達他的感受及見解，例如一九四一年題名為〈漂亮的鳥撕毀作愛的軀體〉或〈被飛鳥環繞的女人〉，隱喻西班牙淪落軍政權手上，而與自由世界隔離。另一超現實主義者更有先見之明，更敏銳地感受到西班牙的未來，達利說：「畫家內心達到感情的極致，早在六個月以前我就完成預感西班牙內戰陰霾的畫面，佈滿乾涸而煮熟的四季豆，以一個龐大蠢蠢欲動的軀體為核心，手腳緊縮著，正在哀戚發狂。」

六〇年代面對軍政權下，藝術家沙伍拉、米爾勒及卡諾葛（Canogar），以一種本能性的抽象表現主義，透過表現性的抽象形式、混濁粗獷的筆觸和爆炸性的色彩，來抒發內心的壓鬱、不安及暴力。強化悲劇性的黑色、隱喻暴力的紅色，或撕毀破裂的畫布，充滿悲憤及感性，展現一種戰鬥的意志，人們可以想像這些都是藝術家時代性最佳的寫照。另一位充滿活力與感性的藝術家達比埃斯，則以其原創性的物質抽象形式，透過各種物質造化，和一些象徵性的符號，特別是十字架、掙扎或不安的形式符號，展現生命意志，呈現繪畫肌理能量及張力，就像馬塞琳·布列納特（Marcelin Pleynet）所說：「繪畫，在唯物主義者的轉換下，將產生一種知性的物體，那麼，或多或少這些素材力量的才智充分地展現，在歷史的事實裡客觀地運作。」

七〇年代西班牙畫家裡，以活躍於巴黎藝壇的阿賀佑（Arroyo）最具戰鬥性，在左派意識形態裡，透過敘述性寫實來表現。七〇年代初，只畫一系列「獨裁者畫像」參與巴黎雙年展，即觸怒軍政權，並被取消西班牙公民身分，禁足於故鄉，自我放逐於法國巴黎。以強烈戲謔及諷刺的敘述性寫實來揭發暴政下的社會，接著〈西班牙內部〉描繪西班

牙學生領袖跳樓自殺，或〈西班牙反動派不同的鬍鬚〉、〈西班牙首席主教觀看如何打擊一隻鵝〉。當軍政權瓦解後，他則畫了一幅一位老太婆追逐一群鵝，命題為「回到家鄉」，充滿血淚的情感，都是藝術家面對專制政權下的見解及寫照。西班牙反動派的另一藝術團體，乾脆就以「格爾尼卡」命名，在後現代的風貌裡，專門挪用、轉換畢卡索的〈格爾尼卡〉名畫，加入戰士揮劍的漫畫形象，題名為「侵犯」，人們可以想像到底是誰侵犯了西班牙人民呢？他們的作品相當敘述性，更具強烈的說服力、戰鬥力。七〇年代裡，卡諾葛以平面及立面「雕塑」系列，表達西班牙軍政權下的鎮壓迫害，或警察逮捕示威遊行者依靠在牆面上，雙手高舉、身體傾斜的狀態，當然粗暴行為通常是專政獨裁回應要求民主自由的民眾之形式，具有相當的表現力，感人肺腑，充滿爭取自由之血淚的寫照。藝術家對軍政權提出嚴厲的抗訴，及對人性的描述展現，這正是哥雅所建立出來的傳統與特色。

西班牙繪畫的另一種特色是獨特的色彩，如果說形式是繪畫的靈魂，那麼，色彩就是繪畫的軀體，也是精神與物質的展現。然而經常出現的色彩有黑色、紅色、褐色、灰色及藍色等等。從葛利哥、哥雅到當前年輕一代藝術家的作品裡都可以察覺到，大都是暖色調，充滿熱情及能量的色彩。對西班牙藝術家而言，它們或多或少帶有悲劇性，壯烈及深沉，因為這些正是傾訴內心壓鬱、不安及暴力的象徵色調，或是歌抒所懷的顏色。當然西班牙的民族性格和色彩的應用有親密的關係，從著名的「卡門」歌劇激烈高昂、充滿感性、悲天憫人的戲劇性中，悲劇成為歌劇的高潮。獨特壯烈的「鬥牛」傳統，勇敢地面對及優美姿態的展現，在激烈的生死鬥中，充滿生命意志；或西班牙安達魯西亞佛朗明哥（Flamenco）充滿激情的舞蹈，還記得舞者和鬥牛士所穿之盛裝的顏色嗎？豈不是以黑色或大紅色為主調呢！那麼，壯烈的戲劇性悲劇，似乎脫離不了西班牙的傳統。

從葛利哥內化深沉的藍色調，維拉斯蓋茲卓越尊貴的黑色在〈國王菲利普四世畫像〉及〈瑪麗安王妃畫像〉裡，經過哥雅高昂壯烈的「黑色圖畫」，黑色成為繪畫的軀體，成為生命意志，充滿表現性，賦予色彩一種悲天憫人的悲劇性。畢卡索眾所周知的藍色時期，詩意中帶出一些憂鬱，或感人肺腑的〈格爾尼卡〉傑作，則以悲慟的灰色調及黑色來完成，與哥雅的「黑色圖畫」同等震撼及壯觀。

米羅詩情畫意的「星座」系列，以紅底覆蓋黑色象徵性符號，直到充滿想像空間的深藍色。六○年代的西班牙抽象表現主義畫家沙伍拉、米爾勒或卡諾葛也不例外，色彩成為政治及社會意涵，感性的爆炸物，黑色是繪畫的軀體，紅色是繪畫的血液，灰色是繪畫的情緒，感性粗獷的筆觸是生命的活力，形式成為繪畫的展現。在物質主義者達比埃斯的作品裡，物質形式的軀體在吶喊、呻吟或掙扎，成為繪畫能量及張力，色彩（尤其是黑色、灰色、褐色或紅色）成為繪畫的靈魂及意志力。七○年代敘述性具象繪畫裡，阿賀佑、瑞諾于（J Genoves）或「格爾尼卡團體」（Equipo Cronica），黑色、紅色及褐色成為意識戰鬥交響曲，其他顏色成為進行曲的節奏，形象成為槍砲描準軍政權，繪畫成為一種意識形態的戰鬥。八○年代陽光普照大地，一片空前的新世界裡，西班牙煥然一新，充滿樂觀進取的藝術，從閉塞的美學中解放出來，開放性的題材、多元化的形式、多樣性的觀點視野、感性開朗的色彩，一反過去抵抗和戰鬥的意識形態，開啟西班牙前所未有的詩意及新美學的境地。

■巴黎朝聖是
西班牙現代藝術家必經之地

　　巴黎是世界藝術之都，是世界新思潮與前衛藝術匯聚、交流及發源地，尤其在二次大戰之前更甚，是前衛藝術馬首是瞻之處，更是世界各地藝術家們夢寐以求的溫柔鄉。巴黎朝聖成為西班牙藝術家早晚必經之地，例如世紀初的畢卡索、貢薩雷斯及古里斯，二○年代的米羅及達利等等，巴黎成為他們展現才華及功成名就的地方，法國也成為他們的第二故鄉。法國對鄰近的西班牙藝文之影響是深厚可見的，然而他們不只承先啟後，並奉獻西班牙人的智慧與原創性的特質。

　　從一九三九年西班牙內戰後，有更多的西班牙人，包括藝術家、政治家、文藝作家、知識分子及反軍政的激進分子，都自我放逐於法國。一直至五○年代末期及六○年代初，西班牙藝術在軍政權鬆綁後才有機會參與國際展，更多機會與國外接觸，激進的藝術家更渴望自由及解放，都希望有機會至藝術之都巴黎開拓藝術理想，並參與藝文活動等等。更在西班牙法國學校的鼓勵下，提供獎學金給藝術家如達比埃斯、沙伍拉、奇里達、哈弗爾斯（Rafols）、加沙馬達（Casamada）、拉亨（Lerin）及巴拉瑞羅（Palazuelo）等等，他們都在巴黎待過一段長時間，甚至就像達比埃斯一般，把巴黎當成他們的第二故鄉。當然，例

如比較不幸的政治上自我放逐的畫家阿賀佑，因從事反政權的行為被吊消護照，從一九五八年就放逐於巴黎，等軍政權瓦解後才有機會返回西班牙故鄉。巴黎提供他們世界藝訊、思潮、交流、活動、經驗、強化藝術創作及培育他們成為國際性的藝術家。

八○年代西班牙在自由民主社會裡，西班牙不再只是西班牙，它成為歐洲的一部分，進入歐洲共同市場。年輕藝術家們從軍政權的陰霾中解放出來，在自由開放的社會裡更宏觀地面對世界，樂觀進取、充滿信心地開拓新領域。巴黎並不再是西班牙藝術家們唯一朝聖的地點，紐約及倫敦或歐洲各大都會都成為國際藝壇上必經之地，但巴黎還是如此迷惑西班牙年輕藝術家們，大部分藝術家在巴黎都擁有工作室，例如巴色羅、席西利亞（J M Sicilia）、波豆（J M Broto）及岡巴諾（M A Campano）等等，他們不只活躍於巴黎藝壇上，經常往返於世界各地，並都活躍於國際藝壇上。

■民主自由下的文化藝術政策

在什麼樣的政治下，就會有什麼樣的文化，明顯地在佛朗哥軍政極權下，讓西班牙文化隔離於世界之外，在單調官方文化運作裡故步自封。反觀，八○年代自由民主下的文化政治，開放性呈現百花齊放的自由氣息，多元化及多樣性，尋求各種可能性的發展，充滿空前的信心與樂觀的前景。西班牙現代美術館是由軍政權最後一任文化部長卡黑羅‧布朗哥（Carrero Blanco）於一九七四年所創立，官僚文化下的美術館有很不平等的收藏，甚至西班牙古典藝術之殿堂普拉多（Prado）美術館裡，一些對政治及社會批判的作品也都被封鎖，人們可以想像，這種文化政策下，如何推動西班牙現代文藝呢？一位文化官員接受訪問時說：「於一段很長時間中，在文化缺席的政策下，使西班牙藝文被孤立於歐洲之外，造形藝術職業性的政策，我們把它建立在協調的政治中。如今啟開一種藝文的交流政策，皆得到滿意的證明，正確的引導推動，使西班牙現代藝術開始步入世界藝壇上。」這證明新政府推動藝文的決心及策略運作，八○年代西班牙當代藝術有今天的成就，部分應歸功於文化政治的策畫，但無疑也是藝術家們努力以赴的結果。

西班牙新政府的成立，新政策下於一九七八年成立新文化部，並著手整理西班牙過去輝煌的現代藝史，從畢卡索到米羅及達利。策畫當今西班牙重要藝術家：達比埃斯、沙伍拉、奇里達及阿賀佑等人的展覽。一九八

三年起重新審視軍政權下落後的藝文政策，啓開新的展覽、資訊和國際藝文交流，新美術館建立、健全藝文法律、保障藝術家，並成立全國性藝術家聯盟等等藝文政策。人民在經過四十幾年來對藝文的需求，終於得到止渴的時刻了。畢卡索的〈格爾尼卡〉名作，終於一九八一年返回西班牙自由民主的祖國，故鄉夢終於實現，目前永久典藏在普拉多美術館，這是西班牙人民的驕傲。

國際藝術博覽會「ARCO」一九八二年啓開序幕，每年在馬德里展出，早期由於這是種文化政策運作，所有邀請參與展出的外國畫廊，作品運送之保險費皆由西班牙政府負擔，如此策略下相當成功，吸引世界各地重要畫廊及參觀人潮，對推動西班牙當代藝術功不可沒。並開始國際文化交流，不管是現代或古典，西班牙都擁有豐富的文化資源，例如八〇年代初期，在紐約古根漢現代美術館舉行「西班牙新形象」，展出七〇年代被遺忘一代的藝術家：達西歐（Dario）、于拉巴（Villaba）、居斯（Zush）、姆達大斯（Muntadas）、基勒姆（Guillermo）、貝黑茲（Perez）及于拉爾達（Vilalta）等等之作品，他們都是沒有國際地位的藝術家，而被重新予以肯定。這是必要的，因為在極權自生自滅的情況下，藝術家何許人也，文化價值值多

少呢？在煥然一新的文化政策上，使古典藝術重新活絡起來，從葛利哥到哥雅作品回顧展，並從美國東岸到西岸，甚至到蘇聯等地作世界性巡迴展，都是空前的。一九八七年在法國巴黎從大皇宮、小皇宮到現代美術館，盛況空前地舉行西班牙五世紀的繪畫藝術，從葛利哥、維拉斯蓋茲、哥雅到畢卡索，甚至八〇年代的新生代之藝術，一席西班牙豐富的視覺饗宴，讓人流連忘返。都是西班牙文化政策正面性有聲有色的運作，都值得世人喝朵。

在西班牙本土上積極地推動當代藝術，建立美術館及當代藝術中心，開拓展覽空間，並編列可觀的收藏預算，定期典藏當代藝術。一九八六年馬德里索菲亞國家當代美術館開幕，專展示當代藝術；一九八九年瓦倫西亞（Valencia）現代美術館成立。一九八七年西班牙成為歐洲共同市場的一員，提昇其本身的國際地位及經濟的發展，相對地也強化文化活力。一九九二年盛況空前地在塞維爾（Seville）舉辦萬國博覽會、紀念哥倫布發現新大陸及在巴塞隆納舉辦奧林匹克運動會，西班牙充滿信心與活力成為有教養的開發中國家。

西班牙民間對現代藝術的發展與推展貢獻極大，甚至勝於官方，

尤其在七○年代裡，一九七五年米羅美術館在巴塞隆納開幕，接著費格拉斯（Figueras）達利美術館，八○年代的達比埃斯美術館、加泰隆尼亞國家美術館陸續成立，都扮演起國際交流及推廣現代藝術的重要角色。那麼自七○年代以來在西班牙民間推動並典藏西班牙現代藝術最有力的是巴塞隆納合作金庫基金會，七○年代專門贊助西班牙的歌劇院及劇場。於一九七九年在巴塞隆納創立巴塞隆納合作金庫基金會藝術展覽空間，隔年則在首府馬德里開始有系統地舉辦西班牙當代重要藝術家的個展，並介紹當今藝術潮流，尤其提拔西班牙藝壇新秀，例如巴色羅首展就在此舉辦，隔年就被邀請參與第七屆德國卡塞爾文件大展，成為西班牙當今最具代表性的藝術家。此外它也是目前收藏西班牙現代及當代藝術最完整齊全的一個民間基金會，對典藏、推動及開發西班牙現代及當代藝術是官方所望塵莫及的。這基金會不只贊助藝文展演活動、科博館、音樂會、地方圖書館、社區營運、醫院、退休院及殘障機構等等，對文化及社會公益具有相當大的貢獻，是值得參考的。（1987年西班牙文化部造形藝術上的預算：展覽經費預算15億台幣，民間贊助7億5000萬台幣，共22億5000萬台幣；典藏預算10至25億台幣間。而巴塞隆納合作金庫基金會在巴塞隆納及馬德里展覽的預算共6億25萬台幣，典藏經費3億台幣。）（註3）

■八○年代的自由氣氛與西班牙地方傳統特色

西班牙新生代藝術家都出生於佛朗哥軍政權時代，真正從事藝術活動在後軍政權時期，恩賜於自由民主的新時代，啓開西班牙的現代藝術新紀元，尤其是八○年新生代裡，在一股前所未有的自由氣息下，樂觀進取地開創藝術的美麗新世界。早期激發各種藝術團體的成立，希望恢復繪畫的權利，尤其在馬德里於哥狄羅（Gordillo）周圍，他們拿一些確定的觀點，討論現代主義，爭執並反對那些不是繪畫的。而在巴塞隆納的藝術家態度上都比較現代及開放，接近法國布列納特「繪畫簿記」（Les Cahiers de Peinture）理論，更在達比埃斯強化繪畫理論的驅策下，巴塞隆納眾多藝術家們也就這樣重返於繪畫藝術上。

從西班牙現代藝術的發展中，在各個獨特人文傳統底下，形成區域性的現代特色與風貌。例如巴塞隆納是個地靈人傑的地方，是西班牙地中海上的一個大港口，工商業發達的「經貿中心」。開放的都會，藝文及思想

相當發達，曾是「超現實的故鄉」。在加泰蘭獨特的文化下，撫育出一種獨創性的現代藝術傳統（特別是達比埃斯），尤其是對綜合素材媒介的開發，及畫面張力之物質性肌理處理，感性豪放的表現，具有獨到的見解，展現在當今新生代巴色羅的作品上。

而馬德里是西班牙的首都，幾百年來的行政中心，內陸人文沒有巴塞隆納思想上那種抒情開放，更沒有加泰蘭的文化特色，在現代藝術上也沒有那麼傑出，它發展出一種傳統細緻寫實的特色，例如羅貝茲·葛亞夏（Lopez Garcia）那種知性的日常生活寫實，或八○年代于拉爾達感性的象徵性寫實。而西班牙北邊面對北非的塞維爾都會，也在八○年代中開發出一種很特殊的裝飾性圖案風貌的藝術特色。或瓦倫西亞也不例外，七○年代西班牙現代藝術中，走政治抗衡路線的著名「格爾尼卡團體」，就以此為重鎮，當今雕塑中佔有份量的那瓦羅（Navarro）就在此城生活與創作。

■西班牙新生代藝術家們的 面貌分析

新生代藝術的特色是，他們從禁閉的美學中解放出來，恢復一種有意識的創作，擺脫壓鬱性的政治鬥爭，與社會性的抗衡展現。坦然地面對生活意識，呈現多元化的藝術形式與觀念，尋求各種可能性，開拓出多樣性的面貌，探討知性或感性的美感及生活意識狀態。

巴色羅：一九五七年出生於巴塞隆納外島馬佐葛（Majorque）上，是西班牙新生代藝術裡，最具代表性的藝術家之一，也最年輕。當他十八歲時佛朗哥去世，接著軍政權瓦解，讓年輕藝術家們從潛意識中驚醒過來，恢復到有意識的創作領域裡，生活意識宣告新時代的來臨，解放禁閉的美學。他選擇表現主義的形式來表達他的意識，透過感性的筆觸、表現性的具象形式、混濁的色彩，加上巴塞隆納傳統獨特及豐富的物質肌理畫面。表現形式的具象繪畫語言中，以感性的人物，結合生活環境空間，呈現一種意識狀態，這是對生活環境靜觀自得的表現，介於具象與抽象形式，混合感性語言中透露出內心情感。

之後他採取一種流動游牧形式的創作方式，從巴塞隆納、巴黎、柏林、紐約到那不勒斯，甚於至非洲塞內加爾生活與創作，一九八五年他說：「流動游牧生活的困難，與一些固定地方間之差異，證明及表現確切的時間，在我的繪畫真實游牧形體上，它引導我真正地改變在那持久的畫室裡或都會或國度。讓工作推向另外一種有效的東西之

間，並掌握確切的一些方法。」由於流動游牧在各種環境體會下，也豐富他的藝術創作，繪畫形式風格與面貌顯得更活潑多元。他說：「巴色羅的巴塞隆納對立著那不勒斯、巴黎、柏林及紐約等等。」那麼，在改變畫面形式時，先從內心面對存在本質開始。過去混濁的色彩漸明朗，複雜的形式語言更簡潔有力，素材肌理更加純練，呈現一種繪畫的張力，在簡化具象與抽象形式中，傾向神祕幻想的世界。

游牧形式的創作形成多元性的展現主題，有時較具象如日常生活具象系列，有時則較抒情性的抽象形式如寫意的水墨雨景畫系列。之後「靜物」系列，厚實的肌理形成浮雕的展現，呈現一種虛實性的空間，他說：「在我的繪畫裡，我喜歡雙重的表現，時常有曖昧的感覺，我喜歡近看我的繪畫，能夠看到一些東西，要不然是無法感知的，只有靠近時才能。我喜歡那表面，可以聯繫那表象，如此，我營造最後那粗糙的表象，在那畫面張力及謹嚴結構的雙重表現中，給予必然明確地看到這種自然現象。除之，這些東西在我之前，幾乎是難以捉摸的，更是種不明確的表現和反傳統。」

席西利亞：一九五四年出生於

馬德里，是西班牙新生代藝術裡最具代表性的藝術家之一。在馬德里、巴黎及紐約間生活與創作。早期以感性的表現主義形式來展現，而後進入知性的新抽象幾何世界裡。和巴色羅一般，對繪畫材質媒介駕輕就熟，透過色粉及白膠等物質呈現出豐富的肌理，在感性的筆觸、鮮豔色彩中體現出具象形式和繪畫張力。主題對他而言並不重要，只是一種借題發揮，早期在日常生活寫實裡只以粗枝大葉的吸塵器及掃把造形為主，在精練形象及感性筆觸、強烈色彩和表現性的肌理與謹嚴結構裡，呈現一種物質的狀態。一九八五年「鬱金香」系列裡，明確地介於形式與結構、具象與抽象間，已明確強調形式面積及結構。他說：「我保留那使人著迷的透過畫面結構及組成面積的方法，宛如佈置畫面及形式、線條及色彩般。」

八○年代中期則從感性的表現形式中走出來，發展出一種知性極簡的新抽象幾何或新幾何抽象，在充滿感性形式的底部及豐富肌理上，佈置強而有力之精簡幾何（圓形、方形及垂直或平行的線條）形式，飽和狀態的色彩（紅色、黑色及白色）、精練謹嚴的結構，展現繪畫張力，體現一種情感及詩意。形式成為繪畫主題，物質肌理成為繪畫內涵，他說：「我的繪畫並不完全幾何，也不是唯物主義

[1]

者，因為表現形式中混合素材的質感及肌理，這些只是用來展現情感，抒發一種自發性的本能，並不完全表現物質本身，而是在透過這些素材來表現我的感情及畫面張力。」

波豆：一九四九年出生於巴塞隆納及馬德里間的沙哈哥斯（Saragosse），是西班牙新生代藝術家裡最具代表性的藝術家之一。他選擇到巴塞隆納來發展，七○年代他參加西班牙的「表面／支架」團體，他們的出現也引起一場現代藝術的論戰，他們希望把繪畫推向美學範疇，而反對那些不是真正的繪畫。沒有哥雅的嘲諷，也沒有沙伍拉那種深沉與不安的表現，更沒有阿賀佑政治性的批判。而就像一隻小狗迷失於大面積的黑色壁畫

[2]

[1] 席西利亞　工具　油彩畫布　200 x 300cm
[2] 波豆　無題　壓克力　260 × 200cm　1989

中，他追求眞正的繪畫，探討一種純粹性的美學，透過形式與色彩、感性筆觸與畫面的佈置，重組想像的風景，巧思造化的純粹繪畫造形語言，具有米羅感性抒情的符號，形式、線條與色彩的面積構成畫面謹嚴的結構，詩情畫意，讓繪畫恢復純粹的面貌，成爲繪畫本身。在七〇年代激烈論戰中，他提出：「有更多的美學問題要探討，或是提出反省的問題，怎樣納入藝術的過程中，在我們國家裡急需改變的社會及政治，現在必須很自然地有不同造形藝術的選擇，及不同政治選擇。美學的觀念支配著很多確切的方法，提供怎樣解決現代藝術，神賜的能力支配新方法的傳達。」他

又說：「拋棄傳統支配社會及商業的方法，明顯地，好像是熟練良好的方式影響社會及文化，而經過我們所選擇的造形藝術，我們要求繪畫就像現代及有效的工具般。」很清楚政治的改變，也帶動社會及藝文的更新，西班牙藝術從過去的悲觀及壓鬱中解放出來，八〇年代他以想像的風景系列，透過感性的形式及深刻的色彩，在表面與支架、精神與物質、結構與空間中，讓心靈自由奔馳於繪畫自然美感中，讓繪畫恢復繪畫本來之面目。

塞美拉（G Sevilla）：一九四九年出生於巴塞隆納外島馬佐葛，和巴色羅是同鄉，是西班牙八〇年代牆上塗寫最具代表性藝術家。早期從事觀念藝術，以相片和敘述性文字呈現，是加泰蘭最具代表性的觀念藝術家之一。一九七七年毅然重返繪畫藝術，以自動性、本能性及表現性方式開拓一種放肆的繪畫，在達達主義社會挑釁性的意願裡，宛如畢卡比亞，八〇年代早期於原始風貌及表現性中，傾

塞美拉　無題　油彩畫布　200×300cm　1987

向壞畫諷刺性品味。一趟摩洛哥之旅後，解放出自由感性的形象，圖寫的形式，強烈鮮豔的色彩，沒有深度空間的平塗畫面，謹嚴的結構，充滿異國情調。進而擴展日常生活中或大眾傳媒裡各式各樣的影像，動物、植物世界，甚至語言及形式符號（其中有些讓人聯想到米羅）世界，都將有效的影像進駐於簡化的形式裡，畫面填滿令人暈眩的圖像，強化視覺形態學，敘述性充滿文學語彙，圖畫有時就宛若一個世界，於日記式的記載裡，他說：「繪畫就像他的日記，或一種消磨時間的方法」，綜觀他的作品具有一種比較曖昧的感覺，經常暗喻地引現社會諷刺及批判。

岡巴諾：一九四八年出生於馬德里，長期定居於巴黎，是位追溯法國繪畫傳統的藝術家，並從綜合繪畫史影像中提煉出，一種後現代曖昧的半具象繪畫風格。在他解開歷史面貌以前，在幾何和極限藝術之間模糊不清地分析，進而採用介於抒情之間的抽象表現主義，而後進入塞尚現代主義分析結構，思考馬奈風景畫裡的色彩與觀念，山窮水盡的終於來到十七世紀法國畫家普桑悲劇性的視覺及堅實的基礎上。在法國美術史裡他最鍾情普桑作品，他說：「一九七四年首次參

觀羅浮宮時，我深刻地被改變，因為我發現普桑黑色的繪畫，那種悲劇性的視覺和安詳，都那樣地激發著我。每次重回羅浮宮參觀時，都讓我慎終追遠地重新思考，再重新觀賞，之後使我更清楚地領會藝術的本質，對我影響深厚。因此，我所感興趣的是在他完美的古典主義和堅實的基礎上。詩般的畫面和接近古典希臘形式，建立在以前的關係中，人類和自然的基礎上，於全然新造形的觀念裡。」岡巴諾從歷史觀點出發而達到一種含糊曖昧的風貌，古典藝術豐富他的畫面形象與內涵，綜合現代藝術的觀念，就像普桑建立於人類與自然的關係上，混合多樣的題材，在謹嚴分析結構、表現性的色彩、半具象與抽象形式之感性表現主義裡，詩情畫意，充分展現時代的曖昧性。

于拉爾達：一九四八年生於馬德里，是西班牙新生代裡最具回復神話與故事繪畫的代表性藝術家。這種沒有時間性的繪畫，既不現代也不古典的後現代曖昧形式風格裡，以敘事詩般的具象繪畫，透過象徵性或暗喻與隱喻展現神話及故事。承繼西班牙傳統細緻具象寫實，精練的技藝、完美的形式、感性深沉的色彩、多重分割的謹嚴畫面，戲劇般地呈現多樣化的故事情節，難以捉摸地在既現代又古典的形式裡展現，注重形式結構及變幻性的時空，常以不合邏輯思考的畫面安排佈置，具有超現實的幻境或幻想式的感覺及幾分神祕性，似乎超越了時空。他說：「人們不能說是不合時宜的，它給我的印象存在是去除那被引誘的，及在那令人暈頭轉向非時間性中，而使人們能接近於故事的區域，它以那矯飾主義的方法，無限地支配無可否認的一些東西。」

在八〇年代西班牙現代藝壇裡，北部塞維爾佔有獨特的風貌別開生面，它的影像及觀念和其他都會有很大的差異。塞維爾這城市深受阿拉伯文化的洗禮，城市的身分及特色建立在「Semana Santa」大宗教節慶上。這兒更是西班牙偉大畫家維拉斯蓋茲、牟利羅（Murillo）的出生地，更收養過另一偉大畫家蘇巴朗，別具一格具有豐富的傳統文化。

在八〇年代裡西班牙現代藝術中，以塞維爾的新生團體最別開生面，探討多元化的新影像，並開拓一種新觀念藝術。此團體成員都很年輕，共有卡巴哈（P Cabrera, 1958-）、阿卡達諾（R Agredano, 1955-）、艾斯巴利幽（P Espaliú, 1955-）及巴納克（G Paneque, 1963-）等四人。他們有共同的理念，從八〇年代初就開始活動，擅於製作既不寫實又不抽象的新影像，並嘗試

【1】

開發一種物質形式的觀念藝術。他們都反對貧乏的西班牙藝評錯誤觀念的價值，並從反對中建立起他們那種超越現代藝術範疇。在視覺造形語言上開拓一種很知性的形式風貌，別具一格，具有濃厚的文學性。一九八六年代表西班牙參與威尼斯雙年展，奠定他們的國際地位。之後艾斯巴利幽及巴納克重新發現達利，把他們的位置確定在超現實主義裡。超現實的出現於當今就像寄生物，它激化一種浪漫主義，他們重新探討別開生面的形式語彙，採取社會影像傳達的傳統價值，選擇的圖像都比較象徵性或是間接性，在幻想及想像中啓開新形式，建立於美學範疇中。而卡巴哈在超現實的想像風景裡，探討多元化的可能

性。阿卡達諾在種想像性新影像裡，很幽默地傳達超現實的境界。

八○年代西班牙現代藝術形式呈現出空前的多樣性，新表現主

【2】

[1] 艾斯巴利幽　竊盜偷窺者　油彩畫布（裝置）　1987
[2] 卡巴哈　油彩畫布　85×120cm　1987

義、牆上塗寫的自由形象、回復神話與故事、新幾何抽象、新普普藝術，甚至超現實風貌等等，都可在國際時勢風潮中一一證明。

密哈爾達（Miralda）：一九四二年出生於巴塞隆納，目前在紐約生活與創作。是西班牙新生代裡新普普藝術最具代表性的藝術家。新普普藝術就在安迪‧沃荷去世不久後，又在紐約藝壇上起死回生，而且風迷全球。當然在消費文明、物質高漲的時代裡，大眾文化的盛行，到處充斥普普的影像，超級市場、百貨公司的展示櫃、情色商店，甚至地鐵的廣告招牌等等，都比起畫廊及美術館裡的普普藝術（或土土藝術）更為囂張大膽及盛觀！一切都在藝術機制市場運作中或人的自我陶醉（自戀）中成為藝術。密哈爾達則在議題上以安置呈現大眾文化，收集來自世界各地的大大小小商業性物體，其中還有不少是台灣製造的，或非洲雕像及圖片，陳列在像超級市場的展示櫃裡，配合主題性的幻燈片展現，具有人類社會學的意圖及特色，引人遐思。

沙瓦特（J C Savater）：是西班牙新生代裡感性抽象藝術的代表性藝術家。沒有具體的表現形式、略帶神祕性的色彩、謹嚴的結構、飄浮性的空間，別具一格的風貌，充滿感性，詩情畫意，具有超現實的格調，展現一種靜觀自得的心境。

古茲曼（F Guzamán）：一九六四年出生，是當前新生代裡最為年輕的一位，在後現代綜合的形式裡，透過物質及語言學混合式的表現，有時傾向於知性的幾何形式結構，在物質形式語言的辯證裡，展現出西班牙一種難得知性的新觀念藝術風貌。

■充滿朝氣與活力的 西班牙新雕塑

八○年代西班牙新生代的雕塑藝術，充滿朝氣與活力，從傳統雕塑禁錮美學中解放出來，深受當代藝術各種思潮的影響，豐富地呈現出空前多元化的觀念、多樣性的形式，在歐洲藝壇上佔有其獨特性的面貌及分量。

新生代雕塑的特色則善於利用各種新素材媒介，透過組合建構或安置成形，探討物質材料的特質、結構及張力，開拓各種觀點及可能性的形式，在具象、抽象或觀念性裡，嘗試提昇一種新美學。

索拉諾：一九四六年出生於巴塞隆納，是西班牙新生代雕塑裡最具代表性的藝術家之一。是繼奇里達之後，在使用鋼鐵素材上最為重要的雕刻家，承繼加泰蘭偉大的雕塑傳統，綜合結構主義及極限主義所開創出的

[1]

一種壯觀的雕塑。如果說米諾茲（J Muñoz）的作品是幽默風趣的，那麼索拉諾的作品則是悲劇壯觀的。兩人的作品都引現「看得到的到看不到的，或不存在的存在」。索拉諾擅長駕馭現代工業社會的素材媒介，特別是鐵及鉛，透過日常生活想像虛擬世界形象，開發各種可能性的造形，在組織性謹嚴的形式結構中，都強而有力地肯定空間，充滿想像力，展現生命意志。紀念碑形式的作品，宏偉壯觀，它們經常構成一種戲劇性的感覺，帶有貢薩雷斯那種加泰蘭雕刻

中悲劇性宗教情操。

組織性的抽象雕塑，經常透過主題引述具象意涵或想像空間，例如一九八六年〈我在這裡〉一種自傳式的記憶，或一九八七年〈依索爾達之死〉一種悲劇的形式，一九八

[2]

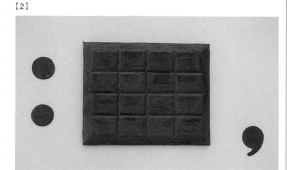

[1] 索拉諾　鳥不見了！　鋁　105 × 250 × 600cm　1986
[2] 古茲曼　無題　油彩畫布　110 × 200cm　1988

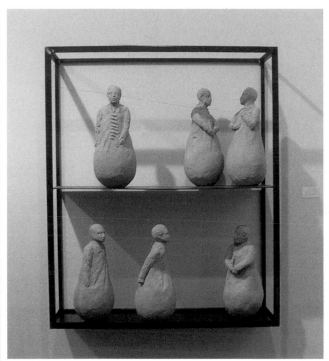

【1】 　　　　　　　　　　　　　　　　　　　【2】

六至八七年〈鳥不見了！〉詩意之想像作品，都在言外之意中，讓看不到的物體成為形式，一種想像虛擬影像的引現，出其不意的神祕感。一九八七年〈Arcangel Gabriel〉和一九八九年〈Impluvium〉的作品更妙，物質形式中引現，從看得到的到看不到的，都在形式與空間、想像與隱喻、垂直與平行、內在與外在、面積與體積及虛擬與現實中。

　　米諾茲：一九五二年出生於馬德里，是西班牙新生代雕塑家裡最具代表性藝術家，也是最獨特的一位。他的作品是雕塑嗎？更明確地說是立體三度空間的物體（並非是現成物，而是藝術家製造的物體），透過組合建構或安置成形，展現出一種戲劇性荒謬的場景，文學性的主題經常是事件、電影片段的回憶或虛擬情境，混淆的聯繫各種情節，在幽默風趣及戲謔中暗喻軀體。他在戲劇性雕刻裝置裡，經常引現一種繪畫性的視覺情趣場景，宛若戲劇般，如一九八六年〈小矮人〉的作品，下面由黑白幾何圖形的瓷磚並列出的大圖案，小矮人（陶瓷製造）站立在柱台上，被

[1] 米諾茲　陶雕　108.5×91×33cm　1992
[2] 米諾茲　小矮人　陶雕　1988

安置在圖案正中央，茫然若失，一種戲劇性的場景，戲謔諷刺，充滿想像空間。或一九八七年「陽台」系列，一座鐵製的小陽台被安置在高高的白牆面上，地上安置大幾何圖形，宛若大繪畫或大廣場，充滿隱喻性，繪畫場景成為觀賞的主導性。

那麼，使用的素材及形式都出色地透過視覺影像，及富有隱喻性的參照，似乎就像音樂節奏般，回響在觀眾之間。一九八八年「建築的物體－雕塑」系列在完美的幾何建構形式中，出色地創造出一種巧妙靈活的空間，黑色的小鐵門（垂直線），加上紅色的手扶把（平行線），謹嚴的結構、完美的形式，參觀者的參與被納入作品元素中，就像他眾多的安置作品般，展現不存在的存在。一九八九年又回到「人物」系列，幽默風趣的小矮人站立在柱台上，或像不倒翁的人物，及目瞪口呆的中國人像系列等等，都在物體與雕塑、形式與觀念、具象與抽象、時間與空間、質疑與想像之間。

依瑞麗亞：一九五六年出生於巴斯克，是米諾茲的夫人，倆人曾經是義大利平樸藝術家馬里歐・美何茲（Mario Merz）的助手，長期旅居英國倫敦，是西班牙新生代雕塑家裡最具代表性的藝術家，也是新生代裡最擅長駕馭工業素材媒介的一位。她的雕塑

是由工業化的素材如水泥、鐵、銅及彩繪玻璃知性地組合建構，在建築性的結構裡，強化物質對照（例如鐵或銅的光滑面與水泥的粗糙面）張力，加上感性彩繪玻璃，形成一種神祕的光線，流露出藝術家的感性及敏銳度。作品的安置參照場地所獲得的感覺，確立在地面與牆面、形式與空間、物質與能量，引現一種內在視覺影像，詩情畫意，充滿想像力，質疑人類的軀體與記憶。於平樸藝術類型的思考、極限藝術的實踐裡，承繼巴斯克雕塑的邏輯。

依瑞麗亞　水泥、鐵、彩色玻璃（裝置－物體）　58×65×110cm　1989

衡及物質張力，都富於想像空間。

卡何（T Carr）：以趣味性的「樓梯」造形爲主題，探討各種可能性的形式結構，流線性的節奏秩序，隱喻一種延伸性的空間，從下而上或從左到右，一層又一層，層次分明，律動性的音樂節奏，作品經常塗抹少許色彩強化視覺功效，充滿詩意，富於想像空間。（以上三位西班牙本土性的雕塑家，都生活與創作於他們的故鄉）

阿基拉（S Aguilar）：一九四六年出生於巴塞隆納，發展一種組織性的幾何抽象世界，探討物質形式結構美感，精緻大方，傾向於形式主義。

那瓦羅：一九四五年出生於瓦倫西亞，以幾何形式的金屬塊，像積木般組合建構想像城市，形式結構裡混合著過去及現代的建築記憶，體現出蘇俄的構成主義及基里訶的形而上，展現烏托邦的理想及世界。

那瑞爾（A Nagel）：一九四七年出生於巴斯克，混合化學聚合物和鋼鐵來展現個人幻想的世界，在幽默及諷刺性的形象及物質對照的張力裡，具有超現實特色及普普藝術的屬性，壯觀的表象時常掩飾藝術家內在的敏銳和焦慮。

巴龍沙（O Plensa）：是新生代雕刻家少數以具象雕塑來呈現的藝術家。簡練的自然形象（如水果或花朵），介於具象及抽象間，詩情畫意，充滿感性及想像空間，壯觀的作品具有紀念碑之形式。之後尋求一種觀念形式，透過工業素材（鋼鐵、玻璃及霓虹燈等等）組合建構或安置成形，於建築形式及結構中，展現物質張力及環境空間。

巴狄歐拉（Badiola）：一九五七年出生於巴塞隆納，和伊哈查（Iraza），兩位藝術家都從西班牙傳統現代鐵雕藝術（尤其是貢薩雷斯、奇里達和歐帝衣查〔Oteiza〕）中，開拓出一種謹嚴形式風格的雕塑。在詩意的建築想像中，以構成主義的形式與面向組合建構，謹嚴結構，充滿知性美感，兩位都傾向組織性的抽象形式探討。前者在簡單的幾何建構，豐富多變的形式中，追求一種結構性的平衡。後者在複雜幾何的形式裡，追求一種平

註1：參考《Art Press》，第117期，「西班牙現代藝術」專輯，1987.9。
註2：參考《現代藝術史》，p160，赫伯特里著，李長俊譯，大陸書店。
註3：參考1987年西班牙年度預算經費。

伊哈查　構造　鐵　78×68×97cm　1987

【1】
【2】

[1] 巴龍沙　無題　魚網、塑膠桶　276 × 270 × 270cm　1992
[2] 卡何　樓梯　木材　56 × 160 × 180cm　1986

政改下之蘇聯八〇年代藝術

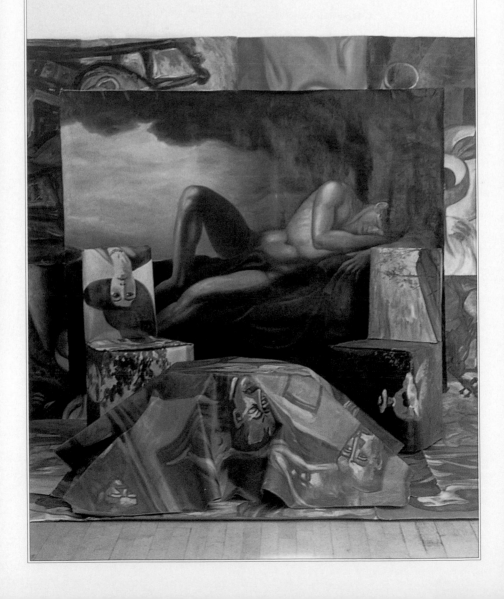

蘇俄具有綜合的民族與文化、深厚優秀的傳統藝術，不知撫育出多少傑出偉大的文豪、哲學家、畫家、音樂家及舞蹈家，當然還有比較受爭議性的革命家！曾經是世界超級強國代表東方社會主義集權，與西方自由民主國家對立，於九○年代初戲劇性的解體，東歐從社會主義集權的惡夢中甦醒過來，尋求自主性的民主自由，蘇聯也不例外，四分五裂縮水為俄羅斯，各個民族從中獨立出來，一種前所未有的自由氣息，呈現出一種空前的活力。

讓人不解，為什麼自蘇聯十月革命以降，人們卻對過去這廣闊的強權國家感到陌生和沒有什麼好感呢？過去的輝煌文化也與世隔絕似的，封閉在社會主義的圍牆裡。革命的意義在哪？為什麼社會主義下的文化藝術會有如此的遭遇呢？在欠缺個人自由下，藝術存在嗎？「官僚樣板文化」能算是真正的文化嗎？戈巴契夫的政經改革與藝術有什麼關係？社會主義的烏托邦幻滅後，蘇聯的藝術呈現什麼面貌，炒西方現代傳統的冷飯？或是迎合歐美新的資本主義呢？是西方當前藝術的反射鏡呢？或是一種重新的開始呢？為什麼蘇聯現代藝術至八○年代末期的「後現代」裡才起死回生呢？這證明是戈巴契夫政經改革開放政策下所帶來的自由氣息所至，或是

馬克斯所說：「每個人都知道歷史的重複，每回都有兩次，首次是以悲劇收場，第二次則真正產生力量。」那八○年代中期戈巴契夫的政經及社會改革，豈不也是整個社會主義的另一次革命呢？它更新俄羅斯現代藝術的面貌，蘇聯社會自革命以來，似乎有了自由氣息及活力，並對未來憧憬一種新的希望。

■社會革命的意義

革命兩字從字典上解釋：1、古天子受命於天，故王朝易姓為革命；2、使用強力改變政體；3、社會、經濟及文化體系的大變革。為什麼革命呢？是為了建立起新的、適合大眾人民要求的體系，或是為了打倒專制政體的獨裁與腐敗。民不聊生為了重新分配社會資源，建立起民主自由的制度及公權力與法制。蘇聯社會大革命呢？它的烏托邦理想哪兒去了，皇族已打倒，平民政權建立了嗎？貴族已推翻，但另一種特權的貴族也隨之而起，在權力的滋味利益中，屬於人民的共產黨也變成獨裁政體。蘇聯政體缺乏個人自由意志且缺乏自我批判而僵化，除了武器的競爭，人民的生活並沒有因而得到有效改善，物質生活缺乏，精神生活單一化。社會主義大革命並沒有像法國大革命那

樣，建立起新的制度與法制，步入民主自由的步驟。只有一而再地投入沒完沒了的政權鬥爭中，法制從何建立起？馬克斯的社會主義理想在權勢利益分贓下，也只是蘇聯社會大革命理想中的烏托邦也。

■在革命思潮裡的前衛藝術

蘇聯社會大革命前夕，蘇聯前衛藝術家也激進地進行藝術革新，把過去傳統具象繪畫形式推向一種抽象宇宙世界裡。康丁斯基於一九一四年第一次世界大戰爆發時，從德國慕尼黑返回故鄉莫斯科，在社會革命期間，他和莫斯科前衛藝術家們都很同情社會革命的這些知識分子，當然他們都是左傾意識的理想分子。此時以康丁斯基為首，更在大收藏家斯屈京（Sergei Shchukin，他是世界著名的收藏家，從印象派到野獸派的作品，對法國前衛藝術相當了解）的影響下，莫斯科年輕激進藝術家們進行一種新而獨立的藝術運動。馬列維奇發起「絕對主義」新藝術運動。之後塔特林（Vladimir Tatlin）和羅特欽寇認為，絕對主義堅持基本形式與純粹色彩之觀念太過侷限了，「構成主義」因而誕生。

前衛藝術沉浸整體革命思潮氣氛中，康丁斯基以個人主義在感性的抽象藝術裡，馬列維奇表現最為純粹的觀點，塔特林和羅特欽寇則展現構成主義之機能作用，這些就成為藝術本身的革命觀點。

當第一次世界大戰爆發時，眾多西方藝術家避居瑞士蘇黎世，而以宣言成立達達主義，同時也有另些歐洲左傾無產階級的知識分子，巧妙地也在同一條街上宣言成立以馬克斯社會主義為中心的蘇維埃共產黨。這兩大決定性的宣言正是改變人類文明史及存在的觀點，一個在於當今前衛藝術史的思想中，另一個則深遠影響地球上半數人類的生活思想與面對世界的態度。

■蘇聯前衛藝術的傳統與命運

蘇聯前衛藝術的傳統從康丁斯基之個人主義（或個人自由）開始，從傳統具象形式演變出感性抽象藝術，早在一九一○年就開創出藝術史上首幅抽象繪畫。他寫道：「藝術作品乃是一種形式與色彩的具體因素之構成，它在安排組織過程中變得具有表現力，藝術作品之形式本身便是它的內容，而不論一件藝術作品的表現力如何，其來源都在於形式。」藝術的表現在於內在需求原則下，抽象的形式乃是個無限的「自由」永不枯竭的召喚，於是他繼續設想它們便可以構成一種新的力量，將使人們得以達到

隱藏於外相底下的自然本質與內容，而且比外相更有意義。

康丁斯基一九一四年返回莫斯科，當地的藝術家已經形成一個前衛藝術運動，一九一三年馬列維奇已發起「絕對主義」，主張「藝術的實在感乃是色彩本身之感性效果」，同年他便為了證明此一觀點開了一個展覽，展出一幅黑方形在白色畫之背景上，並聲稱這個對比所喚起的感覺乃是一切藝術之基礎，「一種物體的再現，它的本身（客觀性乃是再現的目標）乃是與藝術無關的，雖然在一件藝術品裡運用再現的手法，並不排斥使它成為一種高度藝術性的可能性，因此，就絕對主義者而言，最正當的手段乃是那種可以提供最完全之純粹感覺的表現手法，並且忽略了習慣性所接受的對象，對象本身對它而言是沒有意義的：意識心的觀念是沒有價值的，感覺才是具有其決定性的因素……，因此藝術便達到了非對象的再現，亦即絕對主義。」(註1)

之後塔特林、羅特欽寇、夏波及佩浮斯等認為「絕對主義」堅持基本形式與純粹色彩之觀念太過侷限了，一九二〇年「構成主義」因而誕生，主張構成主義之藝術骨幹是由空間與時間所組構而成的。他們相信藝術的作用乃是較為「非直接性的」，他們最主要的探討是空間、量感與色彩的基本因素。一九二〇年八月五日夏波發表了一篇宣言，聲稱藝術有其絕對性、獨立之價值，及一種無論是在社會主義或資本主義的社會裡的表現作用。「藝術將永遠是活躍地作為人類經驗不可或缺的表現形式之一，而且也是人類互相溝通的主要方式。」(註2)

一九一七年十月俄羅斯社會大革命後，建立起蘇維埃政府，在政權鬥爭中無暇以顧，經過五年後，社會主義政權覺得必須制止新藝術運動所形成的壓力及影響，他們需要一種自己所能理解的藝術（社會寫實之學院藝術），他們需要一種能為政治服務宣揚的藝術、為革命效勞的藝術，如此社會寫實之學院藝術誕生。但依前衛藝術家本身的構想，他們在藝術本質上即為革命的，這適合即將成立的新社會，但卻不然，這些前衛藝術家不是被抑制，即是遭放逐，因為新世界不需要這些布爾喬亞的藝術家們。康丁斯基、夏波及佩浮斯相繼地離開故鄉，留下的塔特林變成一位典型的工業設計師，「工廠藝術」為人民服務，馬列維奇微賤而貧困地退休，晚年也從絕對主義中返回象徵性的具象繪畫，表現對社會主義的憂傷與沉思。藝術家付出一生用生命完成其藝術，也背負起自己的十字架

（就像他的作品）。一九八九年在荷蘭阿姆斯特丹現代美術館舉行馬列維奇回顧展，首次難能可貴地見到絕對主義大師殘缺不全的系列作品，可惜的是有不少傑作已不復存，或者在祕密警察機構的倉儲中，難以想像，藝術何罪？這豈不是蘇聯現代藝術的悲劇，也是人類文明史的損失。

■官方藝術與非官方藝術

怎樣的文化政策下就會有怎樣的藝術，社會主義革命後，新社會中前衛藝術從中消失，為政治服務宣傳的藝術或為革命效勞的藝術，在社會主義集體意識中，產生官方藝術。藝術家們投入社會及國家的建設裡，在黨的指示下為人民服務教化的社會主義寫實因應而生，在傳統學院派的寫實主義藝術中，為社會主義偉大的舵手——史達林效益。至今大致而言蘇聯文化等同於史達林文化，比較諷刺的是社會主義雖是無神論，但卻以奉馬克斯、列寧和史達林為另類的宗教或神明崇敬，這些神聖尊嚴的畫像及雕像在所有公共場所，簡直無法想像，到處都只為了推動社會主義的理念，塑造獨裁者個人不朽的形象。雄偉壯麗的社會主義「聖像」讓人們作夢也不會忘懷的，這都歸功於官方藝術家的辛勤吧。

所有藝術家及建築師都聯合起來，在所謂蘇聯官方藝術聯盟裡，成為社會主義集體意識的公務員。一切都遵照黨的指示，形成一台社會主義寫實藝術的機械，由官方藝術聯盟監護的最高指導：「現代世界上加強為一種思想（意識形態）而奮鬥，它必須所有的藝術家和建築師們，不再做出不符合的觀念來表達政府所不允許的，要以社會主義寫實觀點的創作為準則。」或是像三〇年代三條重要的指示：1、觀念思想指導角色，也就是說以社會主義寫實裡的藝術為原則；2、不讓步、不妥協或不容忍，等於全部的偏向不管過去既有的形式或傳統文化；3、組織，藝術就像任何東西，觀念、傳統、組織是三大組合，這形成的不只是社會主義集體風貌，更寧可說是極權主義風格（註3）。

非官方藝術就在這台沉重盲目的機器中、知性的質疑裡殘生，個人自由意志在夢中似乎夢寐以求，不公開地私底下冒著生命危險創作。於三、四〇年代裡除了官方藝術外，其它的都被嚴禁。藝術何罪也有？答案是個人自由的放蕩是有罪的，因它純屬個人的自私或自覺行為。一個沒有個人自由的社會，哪有創作力呢？真正具有表達性的藝術成為烏托邦。馬列維奇象徵性的「黑色方塊」如同個人完

全自由的藝術造形符號，但這位藝術家卻爲藝術而付出悲劇，這豈是自由的代價呢？反觀，這些在社會主義大機器運作下的官方藝術，宛如工廠般的集體意識作品，摸摸良知，是藝術嗎？

非官方藝術在什麼時候出現的呢？他們可能很早附屬於官方藝術家的另類創作中或其他。早在五〇年代時官方或非官方藝術開始有別，六〇年代初非官方藝術得到非正式舒緩，當然還得不到官方藝術便利及法律上的承認與保障（他們可以在官方展覽上展出、固定薪資、材料供應等等）。一九六二年非官方藝術開始打開範圍，但馬上受到官方單位庫克特雪夫（Khrouchtchev）毫不留情的指責，稱呼他們爲「叛徒」。雖然受到指責，但政策上卻有鬆綁的傾向，一切非公開化地讓非官方藝術家們無償地生活，還有讓他們私底下有機會工作，有機會交流或賣作品給外國人，很快就形成一種另類的地下社會（作品交易）。這是空前，個人創作之美夢中，經濟也漸入佳境而獨立出來，不再靠政府公職維生，變成一種不受到承認的權利。非傳統的物體作品之禁止對他們已不起作用，並包括他們的創作範圍。

六〇年代的現代藝術成爲一種前所未有的新文化，每位新教徒都從事一種非官方的多樣化創作，他們都從形式上或西方藝訊中開發，例如庫比尼瑞基（Kropivnizky）的抽象表現、諾姆京（Nenoukhine）的抒情抽象、瑞維哈夫（Zverev）的行動繪畫、元基勒夫斯基（Yonkilersky）接近眼鏡蛇畫派之風格等等，他們都在西方前衛藝術的範疇裡。抽象藝術在六〇年代官方還是認爲可恥的，或是一種病態，並是難以容忍的、不能接受的，因爲基本上是反官方或違背忠實社會主義政治理想的。

非官方藝術的誕生在於保護的自由與個人權利，反對單調的藝術，更反對政治美學就像英雄般地爲現代藝術而奮鬥，但這並沒有帶來什麼新美學。在蘇聯第一個比較原創性的藝術是七〇年代的「Soc-art」團體，它的形式類似社會主義的普普藝術，他們爲反對政權美學奮鬥，並思考社會主義機械行爲，就這樣前衛繪畫成爲非官方藝術的新宗教，也成爲一種前所未有的藝術新天地[註4]。

■政改與藝術的關係

非官方藝術在七〇年代政治的鬆綁下，形成一種新的氣候，官方藝術家也開始動搖，新生代藝術家更積極地開拓藝術領域。社會主義歷史的山窮水盡，柳暗花明，於一

九八五年蘇聯共產黨總書記戈巴契夫上台後，更在他明智的「Perestroika」政策改革下迥然不同，一股空前的自由氣息瀰漫整個國家，蘇聯的前衛藝術就這樣解放出來，傳統繪畫變質了，個性化的形式顯得多樣化，強烈感性色彩的迸發，形成一種富於想像及表現力的藝術，久候的新世界終於來臨。

蘇聯前衛在 Perestroika 政策改革下，不只個人自由受到默契法律，也從一九八六年起肯定個人權利，藝術創作行為在社會上受承認、精神受鼓舞。在這種情況下，莫斯科在這一年裡就成立廿幾個現代藝術團體，第一次正式舉辦現代展覽也在隔年（1987）於莫斯科的庫斯諾瓦特斯基（Krasnogvardeiski）區的展覽館展出蘇聯現代藝術，讓人民首次有機會見到所謂的現代藝術（不再被稱為非官方藝術）。而後在匹果夫（Prigov）的聯合下，把莫斯科那些前衛激進的藝術家們聯合起來，包括平面繪畫、立體雕塑、物體和裝置藝術觀念等等，展覽題名為「ART-ART」，展現莫斯科八〇年代的現代藝術，成為首都最重要的藝術團體。「Expo-ART」也就是轉換成為的展覽（把藝術聯合起來的聯展），在有計畫的觀念藝術的行為下展現，並經常舉行座談會或提出各種議題辯論、劇場、詩歌或表演藝術，「Expo-ART」是莫斯科新生代藝術的成果。

在這期間還有另一重要的藝術團體是艾米塔吉（Ermitage），聚集不同年代的藝術家，畫家、攝影家、建設師、藝術史家和社會學家，不只舉辦當前的藝術家展覽，並重新整理被遺忘的藝術家及蘇聯現代藝術史，曾舉辦一次五〇至八〇年代被遺忘的藝術家之大型展覽。除之，還有幾個年輕藝術團體，例如「小孩的公園」（Jardin d'enfants）這個團體探討美學上的問題。「伏曼斯」（Fourmans）這團體沒有共同目標及觀念，但喜歡把作品掛在一起展出；「解析古文的醫學」（L'herméneutique Médicale）團體注重觀念討論，例如後現代，比較傾向文學思考。「世界冠軍」（Champions du Monde）是比較活躍的年輕團體，從事觀念藝術、表演藝術或裝置藝術。還有「阿霸杜」（Arbatour）及「阿巴爾—藝術」（Appart-art）團體等等。

在列寧格勒都會裡，年輕一輩藝術家深受北歐藝術的影響，以具象繪畫為主體，尤其是自由形象、美國牆上塗寫或新表現主義，以「年表」（Annales）團體歷史最悠久，從一九七七年就成立。「新藝術家」（Les Nouveau Artistes）團體，之後合併於「馬依阿克夫斯基」（Maiakovski）團體，還有「新

野獸」（Nouveaux Fauves）團體和「社會」（Société）團體等等。

蘇聯前衛藝術團體如雨後春筍般地興起，藝術充滿空前的活力，這些似乎只限於白俄羅斯，以莫斯科首府最多，中亞的喬治（Georgie）省是蘇聯社會主義共和國裡的一小民族，其充滿藝文氣息的首府提布利西（Tiblissi）卻連一個藝術團體都沒有，在自由氣息下，種族獨立棘手問題就像在藝術般，他們常和莫斯科或列寧格勒唱反調，以抽象繪畫為主，傾向五○年代的抒情抽象，例如班納瑞拉特茲（Banazeladze）或拉扎黑斯夫利（Lazareishvili），是八○年代蘇聯現代藝術中最具反潮流的形式與面貌，正是爭取民族獨立的另一呈現。

■蘇聯八○年代的藝術新面貌

社會主義的烏托邦幻滅後，蘇聯的現今藝術面貌是什麼，炒西方現代傳統的冷飯？或是迎合歐美新的資本主義呢？是西方當前藝術的反射鏡呢？或是一種重新的開始呢？

綜觀蘇聯當前藝術，似乎建立於七○年中堅藝術家身上，年齡都在五十歲左右，都以具象繪畫來展現。他們都從熟練的社會主義寫實中變革出來，試圖顛覆政權美學，在反諷中重新組構社會主義面貌，篡改政治觀點粉飾形象，注以新解，例如「Soc-art」的庫瑪（Komar）和米拉密特（Melamid）的繪畫，篡改史達林時代的美學，並加入普普形象（例如日常生活物體或色情影像）的

普拉多夫　自由　油畫　155×295cm　1992

重新組構，對政權做出一種藐視的觀點，過去偉大神聖不可侵的畫像成為平淡無奇及反諷的影像。普拉多夫（Boulatov）和卡索拉波夫（Kosolapov）也不例外，在他們的作品中還纏綿著社會主義的影像，例如布雪諾夫（Brejnev）或戈巴契夫的畫像，或是頌揚社會形象中列寧的宣揚照片，還有滿地紅的旗子到處飄揚著。似乎於一種後社會主義日常神話的觀念裡，不知是頌揚或是諷刺，具有雙重的隱喻。在他們的作品裡，我們觀察到，他們對傳統油畫素材的認知和基本形式與色彩的應用是那麼熟能生巧，因為他們都受過嚴格的學院訓練。另一觀察，他們喜歡把文字當成表現的內容和形式，像社會主義文宣般，例如普拉多夫把文字（簡潔的句子）當做造形形式，以具象風景為背景，有時文字具有深度的透視感，有時文字造形相互重疊在同一句子上。風景中的文字常出現在虛無的雲彩上，或出現蘇聯共和國的CCCP金星圖字號等等，探討一種官方藝術語言在日常生活中的滲透性。還有把文字當做觀念藝術展現的，例如查克后（Zakharov），或克比斯丁龍斯基（Kopystilanski）則以完整的文字，如詩般地傳遞藝術信息。

卡巴庫夫（Kabakov）：是蘇聯時期前衛藝術最具代表性的藝術家，擅長操縱物體，以靈活多樣性的方式從事一種觀念性的探討，從平面的插畫、素描、油畫到物體裝置等等，再透過文學性之敘述文字（事件或故事情節）詮釋各種觀點，都針對封閉的社會主義做深刻的解析，並對政治之荒謬做強烈的批判，或社會主義日常生活神話的諷刺與戲謔。在種平淡的生活行為儀式中，以日記式的方式展現。例如一九八九年他在法國畫廊個展中，展出一間雜亂無章的書房，一大堆重疊的椅子，辦公桌上堆滿圖書，衣櫃下地

克比斯丁龍斯基　Oiptypue 第二號　油彩畫布　220 × 470 × 10cm　1987

【1】

【2】

【3】

面上墊著卡紙，紙上弄倒一罐白色油漆，呈現一大白色圓形。旁邊寫著「有一天我在整理房間，把書堆在桌上，椅子疊起時，一不小心弄倒一罐白色油漆所呈現出的形狀」，這就是他日常生活中最真確的作品，宛如神話般，更像個人平淡無奇的日記，記載個人的行為與態度，藝術成為生活，生活造就藝術。

　　活躍於紐約的蘇聯現代藝術家們，於一九八二年成立「熱情卡西密藝術團體」（Groupe Kasimir Passion），成員有卡索拉波夫（Kosolapov）、舉比辛（Tupitsyn）和幽班

（Urban）三人，他們藉助絕對主義的馬列維奇著名的標語「內戰在傳統藝術和新藝術中繼續著」，前衛藝術像內戰般，一樣面對著社會主義的官方藝術，反對政權美學。他們以裝置藝術或表演藝術來展現，最著名的作品是〈共產黨的代表大會〉。當然在蘇聯本土和在國外的藝術家們所面對的問題不一樣，但是在社會主義的觀點裡面對政治的意識都是相同的，從正面的讚揚或是從反面的批判，這是藝術家們在根深柢固的社會主義生活上，有形或無形的意識反應，所有蘇聯的藝術家們都有此困擾。

屈克夫（Chuikov）：和克比斯丁龍斯基都在後現代的影像裡，專門抄襲古典名畫，把名畫解體然後再重新組構安置，屈氏則在一幅畫上出現各種不同名畫的局部，透過形式與色彩謹嚴地組構，例如將印象派莫內的日出及林布蘭特的圖畫綜合在一起，具象與非具象的組構，製造一種既不古也不新的感覺。克氏則把所有複製名畫，例如古典、印象派、野獸派或表現主義畫作，沒內框直接裝置於牆面或立面，詭異地轉移其意涵和時空。他們的畫中畫，人們可以明確地認出是以某畫家的傑作，但透過他們巧妙的組構及裝置轉換，就被一種新感覺接

納，與美國模擬主義有異曲同工的功效，古畫新解則是後現代的特色之一。

瑞卡厚夫（Zakharov）：常在抽象的視覺影像中加上宣導式的文字，或幾何裝飾性圖案展現，傾向於觀念藝術和綜合性抽象，探討處在社會主義機械性的單調生活，是社會主義另類的寫照。**特舒克夫（Tchouikov）**混合的影像，綜合抽象、具象或相片，透過無意識的組構，探討各種偶然性的形式與內涵，像巧合的拼圖。**沙瓦多夫（Savadav）**在種罕見神奇想像的神話故事繪畫裡。**格歐基利色夫斯基**的新自由形象，樂觀而幽默。**羅依特（Roiter）**擅長多媒體的組構裝置。**阿爾伯（Albert）**以系列的相片呈現過程變化，傾向於觀念藝術。**史坦柏格（Steinberg）**是蘇聯前衛藝術家中最有成就的幾何抽象畫家，從構成主義和絕對主義中脫胎換骨，可以說是蘇聯新幾何抽象的代表性藝術家。

新生代的藝術家們，更為自由與活潑，對傳統素材（油畫）失去了興趣，尋求多元性的展現，多樣化的素材媒體，不只是平面的繪畫、立體三度空間的雕塑、物體、影像、錄影、聲音、觀念、裝置到表演等等。具象、非具象或抽象，甚至觀念的，富於想像力和表現性，呈現多元化的風貌。和中堅藝術家們全然不同，已經

完全從政治美學中解放出來，在一種煥然一新的自由天地下，開拓一種前所未有的新視野。

這篇蘇聯的當前藝術，似乎就是在表明個人權利及自由的可貴，整套現代藝術史等於個人自由史，因爲只有在眞正的自由下才有充分的想像空間，才能盡情地發揮創作力，人類的潛能才能適當展現。

【1】

註1：參考《現代繪畫史和雕塑史》，「絕對主義及構成主義」，李長俊譯，大陸出版社。
註2：同上。

註3：參考《Les Cahiers》，第 26 期，冬季號，「蘇聯現代藝術 1963-1988」，1988，龐畢度藝術文化中心出版。
註4：同上。

【2】

[1] 特舒克夫　油彩畫布　68 × 93cm　1983
[2] 屈克夫　維梅爾　木板、油畫　150 × 200cm　1987

新幾何抽象或新抽象幾何

八○年代的藝術重返歷史的懷抱，返回感性繪畫中，並不能完全否定其他藝術發展，義大利藝評家歐利瓦否定達爾文主義的現代語言學，直線性的藝術史體系發展，卻不能阻止歷史進化本身的發展力量值得懷疑地，隨後而起的新幾何、新觀念、新普普或新物體藝術等，應可以看做對感性繪畫（或者後現代）的反動，要不然是本著後現代借屍還魂的精緻，或是「現代主義」的死灰復燃呢？後現代的藝術思潮是多元性、多樣化、多層面的開展，從整個歷史的點線面中探討各種可能性，從中孕育轉換成新面貌，表現　種新價值，藝術的世界似乎比過去顯得空前地開放與自由。

物質文明下的藝術更顯五花八門，讓人目不暇給。國際藝術潮流風格的形成，操縱於藝術制度及市場運作中（例如新幾何及新普普都由紐約著名的索納本畫廊背後推動，更加上歐美各藝術制度的支配），繼新表現、新自由形象及超前衛後，「新」字號的幾何、物體就成為市場上中產階級消費主義者們的新寵愛。

然而在這消費文明過度發展的社會裡，本質性的藝術探討也隨之物化，藝術價值論據於市場，被資本主義挑空成為物質，藝術成為空殼子，或是假借藝術之名，行藝術之實不再

是什麼，成為現代消遣工程裡的休閒物體或中產階級的新寵物。如此錯綜複雜下的藝術讓人真假難辨，五○年代巴黎抒情抽象健將于耶哈‧達‧希爾瓦（Vieira da Silva）寫道：「確實可能有些不是真正的畫家，他們順服這個（制度或市場）世界，然而我們確實可能不知道，目前在角落裡一個沒沒無聞的藝術家，正在創作出一幅真正偉大的傑作。」藝術發展至今，隨著物質文明的高漲，庸俗化地往下沉淪，自戀、自我崇拜中失去過去藝術的純真性，人的社會價值觀也隨著世俗功利主義的前景而看好，就這樣受到這些因素的支配，似乎也唯有如此才能邁入制度及市場。要不然躲在角落孤芳自賞，真無聊呢！再好的傑作也只有藏在角落裡，自我憐憫誰來欣賞呢？一種失去的烏托邦，怯弱無能的戰鬥者，最好放下屠刀（藝術）立地成佛吧。

■新幾何抽象或新抽象幾何藝術的傳承

新幾何抽象或新抽象幾何理性繪畫的產生，明顯是對感性激情的表現具象繪畫之反應，更明確地是對義大利藝評家波尼多‧歐利瓦超前衛論點的反駁，是後現代裡的借屍還魂，還是「現代主義」的復活

呢？有意識或無意識地在種不在乎之心態下，直接承繼七〇年代極限藝術，有人把新幾何抽象或新抽象幾何稱為「後極限」，但「新」與「後」只是時空的定位。彼特‧漢里（Peter Halley）說：「極限藝術者的興趣在於線條、牆面、體積及空間等觀點，感覺上，我有同樣的興趣在這文化意義及結構上。」

新幾何抽象的發展是源自於蒙德利安謹嚴垂直與平行幾何架構，一種卓越完美建築結構關係，色彩本身之力量，色塊的大小等質輕重的平衡。馬列維奇的絕對主義探討的是基本形式與純粹色彩之觀念，認為「藝術的實在感乃是色彩本身之感性效果」，一種純粹性的藝術觀點。構成主義的藝術骨幹是由空間與時間所組構而成的，他們最主要的探討是空間、量感與色彩的基本因素，都於一種理想主義純粹美感中。然而八〇年代新幾何抽象卻失去這種純粹性，在崩潰的烏托邦中以現實做論據，例如漢里的作品則以「牢獄」或「地下電纜」等等引證之。

新幾何抽象或新抽象幾何於現代藝術史的規律裡，承繼格林柏格（C Greenberg）的形式主義理論所倡導的「縮減的現代主義」，他明確地指出一條不容置疑的路線：從紐約抽象表現主義到極限藝術。尤其是紐曼（B Newman）一種全體性的新形式，精簡圖畫中的一種謹嚴結構，將有限的線條及色彩轉換成靜默的幾何抽象，繪畫的表面成為一種「區域」，而不是「構成」。他期望由畫布形式來決定畫面結構，經常是由一條或數條垂直色帶所劃分，強烈色面的區域就這樣活躍起來，在一種安詳泰然的平衡中接近（崇高地），這種絲毫無激情的冷漠就成為美國藝術的新特色。羅斯柯（Rothko）探討一種深沉的精神性，在模糊不清的色彩深淵裡，如紐曼般展現一種心靈深處獨特的意識。或黑色修道士——雷哈特（Reinhardt）在種極端意志立場，清醒過來宛如繪畫的拍賣者，摧毀傳統圖畫，而消失於他那十二條規則裡，使它成為新學院，直至觀念上同時也在繪畫裡，再沒有主題，再也沒有顏色，更沒有形式，也沒有意念，在種理想性及超驗性的核心，忘卻了所有這些不是藝術的，繪畫成為繪畫本身。

後期抽象藝術，更積極於一種較思考性及有節制的繪畫中，圖畫客體（形式，體積）成為它本身主要的造形，畫成為一種在繪畫章程上的質疑：史帖拉（Stella）、諾蘭德（Noland）、路易士（Louis）及凱利（Kelly）在一種系統性的形式主義裡激進探討，於超越性的語言承諾上，作品的完成如同

結構系統，解除幻覺主義，一種自治的藝術。史帖拉說：「我所希望唯一的東西，是人們能從我的繪畫中有所吸取，對我本身所獲得的，人們能夠全部都不含糊地欣賞……全部所該看的就是你們所看到的。」(註1) 美國藝評家芭芭拉‧羅絲（Barbara Rose）則提到：「在一種自我界定的過程裡，一種藝術的形式將傾向於將一切和它本質性無關的各種因素一一消除，根據這個論點來看，視覺藝術將被剝奪它的一切視覺以外的意義，不論是文學的或象徵的，而繪畫也將排斥一切非畫面的因素。」(註2)

這種系統化、單純性的形式主義傳承美國極限藝術的誕生。在「少即是多」的思考中，透過工業文明的恩賜，於觀念的主體下、基本結構裡確立空間。然而，極限藝術家的結論都同意比較重要的是方案，索‧勒維（Sol Lewitt）說：「製造不再是一種什麼重要的事務，然而觀念成為機器，它製造全部。」從地點及空間所獲得的意識，羅伯‧莫里斯（Robert Morris）說：「物體不再是一種關係之界限，相對上是展現物體本身，空間在那兒自我存在著，光線照耀著，而觀眾面對處境並與之對照著。」卡爾‧安德勒（Carl Andre）的雕刻就如同延伸的空間，索‧勒維、賈德（Judd）或佛萊維（Flavin）的系列作品轉換一種新空間，

引進移轉形式的觀賞和身體瀏覽之概念。在謹嚴的幾何抽象形式、完整性的邏輯系統、數學性的精準建構中展現，恢復藝術的純粹性。

■新幾何抽象或新抽象幾何的面貌

八〇年代的新幾何抽象或新抽象幾何承繼極限主義，在五〇年代藝評家格林柏格的形式主義理論之「縮減的現代主義」裡，大體上可以分成四大類型。

一、承繼美國形式主義的幾何抽象或後極限藝術：彼特‧漢里最具代表性，顯示出蒙德利安的呼喚，一種循環的理想，謹嚴的幾何在自主的畫面上成為客觀現實的一部分，抽象失去它的純粹性，於隱喻裡接近於社會，作品都對現實特別地引證「建築內結構」或「牢獄」等等，所以又稱社會抽象（Abstraction Sociale）。從社會各種幾何結構中尋求抽象幾何引證，從中隱喻現實實際存在的幾何架構，例如一扇窗和

電線，或現代高樓大廈之幾何建築，宛如謹嚴精準的蒙德利安加上紐曼的垂直平行幾何色線。這種抽象接近於社會的，就像紐約新潮流倡導者哥林斯（Collins）和米拉諾（Milazzo）的解釋：「幾何及心理學分析之會合是我們迷惑的核心，它使極限展現出來。」(註3)

康呂姆（Collum）是新幾何及普普藝術的混血兒，更是形式主義的視覺繁殖者。在觀念藝術的主體下，新幾何似乎只是一種借題發揮的工具，把眾多大大小小、黑的或多彩幾何長方形裝框，依牆面安置，可以單純或複雜地集合展現，也就是說相當系統化地從單一至無限，視覺繁殖的影像宛如複製單元的多數，似乎是當今消費主義或工業社會生產線上的物體，是對資本主義時代的頌揚或諷刺？又稱為普普抽象（Abstraction Pop）。

二、回轉歷史影像或借屍還魂的抽象：新幾何的另一模擬主義者刁德謙，美籍的中國藝術家，是位馬列維奇的化身者，更將絕對主義起死回生，回轉歷史影像成為後現代藝術獨特的面貌。他的靈感來自馬列維奇著名的○點一五展覽相片，回溯絕對主義的黃金時代，而那回憶（或回轉）成為繪畫如同一種確定的價值？刁氏以絕對借屍還魂

的魔力，將絕對主義起死回生，依樣畫葫蘆的尺寸、色彩，甚至展出也不例外，模擬似乎成為後現代曖昧的價值，原創性的現代主義理念也這樣被顛覆。之後，從絕對主義到構成主義，把兩種蘇聯前衛藝術綜合起來，試圖從中尋求一種可能性，在後衛的觀念思潮裡，投入藝術市場的運作中。

返回歷史孕育成為後現代藝術最大的徵象，彼特‧約瑟普（Peter Josep）簡直是六○年代後期色彩抽象繪畫亞伯斯（J Albers）的化身，在亞氏最著名的〈向方形致敬〉中，以沉靜及中間色調的色彩來隱匿亞氏強烈具有氛圍能量的色彩，形成一種靜默的氣氛，富於想像空間，充滿玄思哲理，有別於物質化的模擬主義者。

三、歐洲物質形式幾何抽象：幾何抽象從蒙德利安的新造形藝術，經過德國包浩斯的實驗，三○年代的具體藝術（L'art Concret），老一輩最具影響力的是馬斯‧畢爾（Max Bill）和保羅‧羅爾斯（Paul Lohse），兩位都承繼這些傳統，在謹嚴幾何抽象探討中，尋求客觀和理性的秩序。七○年代德國藝術家巴勒姆（Palermo）傾向色彩幾何之硬邊藝術。法國的表面／支架在種感性物質形式抽象中，BMPT團體在觀念幾何形式裡操作。

八○年代歐洲新幾何最具代表性

【1】

人物：德國藝術家梅茲，別開生面地引入人類學於新幾何抽象中，恢復一種人文主義的美學精神。在感性的紅、黃、藍及綠色色彩（整片牆面）裡，謹嚴結構中裝置社會影像圖片或物體，例如骷髏頭或白色霓虹燈，有時加上文字架構，使整個空間成爲能量場域，壯觀富於想像力，別致地展現一種超越性的時空。

佛格（G Förg）和克諾柏爾（Imi Knoebel）兩位都是德國新幾何藝術的代表，重新閱讀蒙德利安、包浩斯及紐曼，並加入歐洲人文獨特的思想，簡潔明確形式及鮮豔感性色彩，在理性謹嚴組構及強烈對比中，展現色彩場域及物質的能量，一種靜思充滿想像力，深思自主性的物質抽象形式語彙，試圖開拓一種新美學的領域。

英國藝術家塞安·斯屈里（Sean Scully）在種後極限抽象裡，恢復史帖拉自主性的美學觀，以黑白或兩種強烈對比的色帶線條，在感性的色彩及筆觸中，反覆地綜合對比的色帶，豐富的形式變化、謹嚴的組構，形成感性物質形式幾何抽象，富於視覺詩意。

在充滿樂觀進取的西班牙藝術裡，新幾何抽象以年輕的席西利亞最具代表性，簡潔有力的幾何形式，充滿能量的色彩（紅色、褐色，黑色及土黃色），謹嚴完美結構，富於想像，在西班牙獨特的感性筆觸肌理中，迸發一股情感及迷惑人的繪畫

【2】

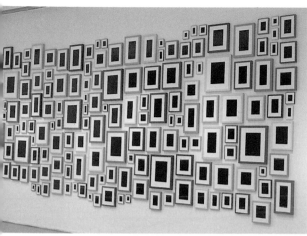

[1] 康呂姆　石膏代替品　尺寸可變化　1982-84
[2] 刁德謙　表面／支架　油彩畫布　87×128cm　1988

【1】

【2】
【3】

力量，繪畫藝術對他是種秩序的問題。

除德國外，隔鄰的奧地利以維也納為核心，也形成一股新幾何抽象風潮，以建築師霍夫曼和哲學家維根斯坦（Wittgenstein）的語言邏輯被視為「新幾何」的倡導者（註4）。其中包括卡拉美勒（Caramelle）、佐貝尼克（Zobernig）、杜恩斯特（Dunst）、史田歌爾（Stengl）、瓦科賓格（Wakolbinger）、葛拉夫（Graf）及畢希勒（Pichler）等等相當壯觀。

四、歐洲烏托邦和物質文明之抽象：歐洲新幾何抽象或新抽象幾何的重鎮，並非於德國也不再是奧地利的維也納，而是在令人難以想像的瑞士日內瓦，以阿姆勒特（Armleder）為首，重新建起一種美學的醒悟。綜合幾何藝術、歐普藝術，並巧妙地納入杜象的現成物，是現代藝術史的混血兒，別出心裁的一種新幾何抽象或新抽象幾何獨特品種。在種明確簡潔的形式幾何（圓形、方形、長方形）裡系統

【1】 克諾柏爾　鋁板、壓克力　108.2 × 106.5 × 14cm　1994
【2】 佛格　油彩畫布　185 × 360cm　1993
【3】 梅爾滋　壓克力、木板（裝置局部）　500 × 600 × 30cm　1987
【4】 費特拉　油彩畫布　200 × 330cm　1992

性建構，鮮豔的色彩、謹嚴結構、詩情畫意，具有歐普藝術之特色。很快就把幾何抽象繪畫當成工具，綜合現成物，依空間規畫安置成形，充滿想像力，游離在當今的物體藝術邊緣。阿氏似乎將這些視覺工具拿來分析歷史的味道，從安置日常生活的家具或樂器挪用轉移形式組構，到用來開拓現代社會性質的一種美學。

瑞士藝術家莫斯特（Mosset）是法國七〇年代 BMPT 團體成員，當此團體解散後，他就放棄視覺工具的禁忌，海闊天空地開拓新抽象幾何藝術，八〇年代裡來到一種空無的境界，繪畫成為色彩能量場域，單色畫或由兩幅並排自然成形的一條（縫隙）線，或（黃與藍）強烈對照之對角線建構幾何，靜極思動的空間，富於沉思默想。

瑞士藝術家費特拉（H Federle）是當今歐洲新幾何形式主義的代表，恢復蒙德利安謹嚴美學觀，在種謹嚴結構的邏輯思考、系統化的形式中，透過垂直與平行線的數理演化構造出的新幾何抽象，充滿想像的空間，展現和諧完美之造形的規律性，他說：「我相信有意識之人工化建構的困境，雖是否定的價值，但唯一希望的是從中獲取美感，這就是我所承認的價值。」繪畫最主要的根基是它感性的內涵。

■法國新幾何抽象或 新抽象幾何

法國似乎找不到新幾何抽象或新抽象幾何的代表性人物，但一九八六年新幾何抽象大展在法國蔚藍海岸的尼斯現代美術館展出，法國兩位藝術家參與展出。拉于耶是法國最具代表性的觀念藝術家，擅長操縱及挪用物體，繪畫對他而言是顏料的語言，物體是視覺的工具，具象、非具象，甚至抽象都是種形式語言的問題等等。於一九八四及一九九〇年他將迪士尼漫畫以相機顯微鏡頭取景拍攝，放大成系列完美新幾何抽象繪畫「相片」，在謹嚴形式與色彩結構中，如果沒有標題的指出，誰曉得是迪士尼漫畫呢？一九八八年繪畫 淨雕系列，由幾何構造的鋁門窗加上色玻璃，或一

拉于耶　迪士尼製品第十一號　相片　直徑 87cm

〔1〕

〔2〕

合，拉于耶就是他們的私生子，這豈不就是後現代最佳的獻禮。

另一位藝術家飛茲（B Friez）在種物質形式的幾何裡，注重畫面形式結構，強調物質之能量，有時稍微幾何有時則否地探討各種材質的可能性。

除之，一直都在幾何抽象範疇中探討的藝術家：巴黑（M Barré）是法國藝壇上罕見的一位幾何抽象藝術家，從七〇年代起就以暗示的垂直與平行線建構成幾何方形之系列探討，常以方形白色畫布為主

九八七及一九九〇年的幾何圖形交通標誌加上對比色彩，更早一九八四或一九八五年保險櫃上一台白色電冰箱，或一九九〇年白色冷凍箱上擺一台黑色鋼琴，這些都是巧思造化完美的新幾何。簡直是蒙德利安的美學觀與杜象現成物的結（婚）

構，在平行線或對角線的形式中劃分畫面，和方形畫布形式形成一種謹嚴的結構，平行線形成和諧，對角線的結構卻有種顛覆視覺的形式能量。八〇年代則更肯定地從色點、色線到色面，彩繪線條到三角形或方形的變奏曲五角形，加上溫柔的色彩，在系列

〔1〕莫何勒　白畫布、鐵框　112×115cm　1992
〔2〕莫何勒　鏡子、鐵片（裝置）　100×100×100cm

【1】

方形或長方形畫布上，皆暗示著垂直
與平行線，在種想像延伸中建構幾何
（方形、三角形及長方形）形式，富於
沉思默想的空間，有法蘭西人的別致
氣質，充滿形而上的美感，高更曾寫
道：「有種結果在繪畫裡，那力求暗
示的勝於描繪的。」巴黑的作品正有
此種奧妙。

　　莫何勒（F Morellet）從歐普藝術中
脫胎換骨，從七○年代底起，於思考
邏輯中推演出立體三度空間的精確幾
何抽象系列，強而有力之形式（方形
白色畫布為主構），如同視覺或觀念
工具，透過空間規劃裝置成形（平面
或立面），由黑線條劃分，或由牆面
或畫布本身重疊交構形成，展現出各
種三角形（對角線建構）系統性度數，
例如卅度、六十度或九十度的各式各
樣變化狀態。由各式各樣霓虹燈組
構，或大自然的樹枝組構的系列作
品，在種感性新幾何形式裡，充滿想
像的空間，卓越完美，富於詩意，一

種法式「笛卡爾」純理性精準的美學
探討，是法國當代藝術難能可貴的
例子之一。

註1：參考龐畢度藝術文化中心現代美術館「六○年代美國
冷抽象繪畫」導覽卡。
註2：參考《第二次世界大戰後的視覺藝術》，「後期色彩
抽象繪畫」，pp102-103，李長俊譯，大陸出版社。
註3：參考《Artstduio》，第6期，「極限藝術」專題第二
篇文章，Nicolas Bourriaud 著。
註4：同上。

【2】

相片、相片——有關相片的藝術

當今開放科技文明的領域裡，藝術家們透過各式各樣的科學器材來表達，借助新的素材媒介，經過各種過程的特殊處理，呈現出新的感覺與視覺語言。自十九世紀經過工業革命後，人類在思想與生活領域總體上加速變革。整個西方藝術史也隨著這次工業革命而顯得生機無限，視覺領域也在各種新工業器材（攝影機及電影機）的使用上呈現嶄新的世界。對現代藝術史具有革命性的轉變，藝術家們透過科技文明，思想上也徹底更新，並使現代藝術完全改觀，呈現空前豐富的視覺影像，反映出各個時代的精神。

■從藝術到相片影像

十九世紀寫實大師庫爾貝說：「我畫的是我所看到的，看不到的我不畫。」工業革命後照相機的發明也可以套上一句話「透過機器『照相機』所能達到的影像，都可以依照焦距的層次，做各種平面空間的記錄描寫。」攝影改變人們對現實的看法，也改變藝術家對現實的觀察與描繪，人類生活進入一種前所未有的新紀元。隨著科技文明的恩賜，人類的想像與視覺領域也無限地擴大，一種嶄新的現代化藝術，喚起人們新的感知及無窮的想像力。

綜觀西方繪畫史的演變，都建立在知性與感性的影像上，從早期文藝復興透過理性科學方法的寫實主義，對現實形象的追求，就已隱含著攝影的意念，經過四百年到新古典主義繪畫，在純影像的描繪上也不例外，大衛著名的〈拿破崙的加晃禮〉宛如巨幅報導攝影般，或安格爾著名的眾多尊貴夫人的畫像，豈不比相片更逼真及迷人嗎？十九世紀寫實主義大師庫爾貝的作品更接近攝影意念，但究竟不是照相機所能取代的。

一八三九年攝影術的誕生，畫家的職業受到嚴重的挑戰，但藝術並沒有因而死亡，反而擴展藝術家們的想像與視野，早期畫家雖然沒有很明顯地使用相片影像來代替寫實主義，但卻透過影像來對照比較各種真實性，例如印象派畫家竇加和雷諾瓦，或先知派畫家波納爾，他們本身也玩相機，畢卡索在新古典時期也大量參考相片，但這些都只是借屍還魂吧，因這究竟不是相片，而是繪畫。

與相片影像的一段舊情綿綿是從六〇年代的普普藝術開始，在羅森柏格（Rauschenberg）集合藝術裡首次出現相片影像，沃荷也不例外，兩位都利用照相製版的技法，後者像一台機器般地大量重複同一影像。隨著工業社會，科技文明進化下，

藝術家們更不斷勘探各種可能性，開發新的視覺影像。八○年代末期藝術制度與範疇不斷受到挑戰，新形勢裡，偶發藝術從生活與藝術當中的遊戲開始，藝術家們利用照相機及錄影機，把在畫廊或特定地點的即興事件，透過這些器材記錄下來。環境藝術、地景藝術、觀念藝術、表演藝術、過程藝術和身體藝術等等，均本著美學為前提。藝術家們不再受制於實體，藝術不再是某些可以用傳統方式來蒐集或展示的東西（物體）。但它們都必須透過照相機、錄影機及攝影機的各種紀錄。他們的展現不再是直接的創作，而是間接地透過那些紀錄影像或配合文字，或配合各種聲音與觀眾見面。在透過各種紀錄影像中，「相片」的使用，也進一步地取代了一幅畫或一件雕塑，藝術作品本質的改變與藝術世界的改觀並駕齊驅，不再受傳統工作體制所支配了。

在這猖狂複製的時代裡，影像的氾濫、攝影術的普及化，結果產生了像攝影一般的寫實繪畫。歐洲的新寫實或稱敘述性寫實，反映出他們的感性和人間性，進而批判社會與政治。美國豬進去香腸出來的超級寫實，展現出科技文明的藝術才華並對消費社會之嘲諷。它與照相機的鏡頭不可分離，完全依賴各種照相鏡頭，在畫面上依樣畫葫蘆地呈現相片或幻燈片的視覺影像。超級寫實宛如相片影像的放大，如以當今數位影像科技展現，那就不用再脫褲子放屁了。可不是嗎？當然從一八三九年照明術的發明算起，照相寫實或超級寫實至少也懷胎一百多年才得出世。

■從相片到藝術

自從達達主義對前衛藝術與素材的無限解放及拓展，科技的進展中照相機從黑白到彩色，並輕便而普及化。至七○年代中，我們目睹一股新興藝術活力——科技藝術的誕生，例如錄影藝術等，相片影像的多元性使用與詮釋，相片從繪畫中解脫出來，成為間接的傳遞思想與觀念的藝術媒介。到八○年代的藝術演繹裡，相當多元，並且相當精彩地混合媒體使用在各種藝術創作上。而在當今科技文明的時代裡，相片影像的各種探討中，也漸從資料中獨立出來，它不再是偶發藝術、觀念藝術、表演藝術和身體藝術，不在現場的證據展現手段，而是直接以相片影像為目的的一種藝術展現，攝影成為創作，相片成為藝術，成為一種含有美學價值的活動展現，更是藝術家直接傳達感覺與觀念的媒介。這成為後工業、後現代

藝術中最為獨特的產物。

■相片視覺影像的多重操縱

　　相片這特殊的媒體，是現實最為寫真紀錄的最佳呈現，成為當今普遍的生活簡便物體之一。在當代藝術的領域裡，也成為藝術家們偏好展現絕佳操縱的物體及影像，依據各種觀念及形式，相當多元並且各形各色地使用於相片影像上。

1．繪畫影像轉移中間媒介

　　如七○年代照相寫實或超級寫實，例如畫得比相片還逼真的克洛斯（C Close）的人頭像繪畫就是個例子，發展至今，他不再多此一舉，直接以具大寫真的相片取代繪畫，這似乎是理所當然的。八○年代中美國模擬主義藝術家龍哥（R Longo）綜合物體中的照相寫實具象也不例外，都以相片影像做為繪畫轉移媒介最好的例子。

2．現場記錄之證據（證明）：法院上（不在現場的證據）

　　七○年代的地景藝術就是明顯的例子，他們使用相片影像是種不在現場的證據，把他們在大自然領域裡所創作的作品記錄下來，透過間接的相片影像資料展現，例如：羅伯·史密遜（Robert Smithson）、克里斯多（Christo）、米蓋爾·海茲（Michael Heizer）、瓦爾特·德·馬里亞（Walter de Maria）等等。但其作品並不表示就不能現場參觀，例如克里斯多八○年代中包紮巴黎新橋，

龍哥　油彩、畫布、浮雕、素描（局部）　220 × 1200cm　1982-83

或德國柏林國會大廈，都戲劇性地吸引成千上萬的觀眾。

3．偶發、表演、身體藝術：
不得已的手段紀錄展現資料

　　這些都在特定地點展演的行為藝術，人們不只可以於約定下參觀，有時也會被邀參與展演。為了存留展演觀念行為，藝術家不得不透過相片、錄影機等等手段現場記錄存檔。這些資料就成為其次的間接展現，例如七〇年代奧地利維也納行動表演藝術家們：耶曼‧尼屈（Hermann Nitsch）、歐多‧米耶爾（Otto Muehl）、昆特‧布斯（Gunter Brus）、灰多爾夫‧斯克瓦茨果勒（Rudolf Schwarzkogler）。

4．觀念藝術之演繹辨證
（一種語言學之特徵）

　　七〇年代的觀念藝術，相片影像成為藝術語言學，一種思想辨證的媒體，配合陳述性的語言或物體，例如約瑟夫‧柯史士（Joseph Kosuth）的〈一和三把椅子〉作品，或德國藝術家傑何（J Gere），在病人及自然系列中，以反覆的相片影像組構並配合陳述的語言，都是觀念藝術中相片使用的最佳案例。伯納特及伊爾德‧貝斯（Bernhard et Hilde Becher）是德國著名的觀念藝術家，專門拍攝煤礦場、鋼鐵廠和居家房屋的景觀，於一種同類屬性之主題系列中展現，相片資料成為陳述性的語言學。

八○年代的新觀念藝術中，菲律普·多瑪（Philippe Thomas）在知性的觀念藝術裡，以一種語言學的辯證，操縱相片影像，廣告形式的圖像配合思維性的文字，其名言「現成物隸屬所有人的」或「人們越來越重視現代藝術，我們也一樣」，宛如商場上的廣告詞彙。索菲·卡爾（Sophie Calle）也在知性裡，於瞎子及旅館生活系列主題下，相片配合陳述性的文章展現，相當文學性，宛如敘事詩或小說，圖像成為故事情節的佐證。

【1】

5．相片影像成為繪畫的支架

在藝術解放的時代裡，繪畫的支架不斷擴展。七○年代奧地利藝術家恩納（A Rainer）則從身體表演藝術相片影像資料中走出來，直接畫在災難、病態及鬼臉的相片上，在行為態度下，加上表現主義的各種感性色彩及筆觸（或塗鴉），深思的畫面呈現出撕裂的人類影像。

6．集合相片影像組合成形的藝術

專門透過相片影像的集錦、剪輯、並置，所建構的一種藝術。他們都從觀念藝術

【2】

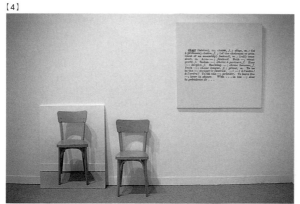

【4】

【3】

[1] 克里斯多　包裹新橋　1985
[2] 尼屈　表演藝術　50×70cm
[3] 多瑪　觀念藝術　75×130cm　1988
[4] 柯史士　一和三把椅子　觀念藝術　1965

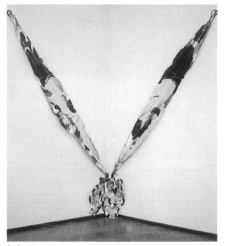

【1】

的語言學辯證中脫穎而出，在視覺形式組合建構中展現新美學。巴爾特沙希（J Baldessari），美國藝術家，

【2】

專從電影影像中，依形式觀念剪輯、並置中建構成一種別開生面的藝術。狄白特（J Dibbets）荷蘭藝術家，藉助系列相片影像，透過理性規劃組合，建構出一種絕佳全景景觀的自然，富於詩意，宛如一幅畫。

梵・艾克（Ger Van Elk）荷蘭藝術家，以相片綜合影像、集錦或剪貼在物體上，成為多重視覺的物體，或依空間裝置成形的藝術。

7．一種行為及態度之藝術（在主題系列下）

這是法國七〇年代另類的藝術探討，在過去及虛構中返回傳記，這種探討指向身體、行為及態度上。相片成為藝術家的行為及態度，於一種組合陳述敘事詩的場景下，建構於個人及家族共同記憶、傳記或虛構情節上。

波坦斯基（C Boltanski）早期在個人家庭相簿及班級兒童相片的日常生活神話儀式建構中，及滑稽的自（拍）畫像系列，於種態度行為藝術裡安置成形。八〇年代拍攝自創的小人物，幽靈般的再透過放大的相片來展現，且以大量的黑白人像相片配合物體（例如眾多的陳舊檯燈、鋁合金餅盒或衣服等等）築構人類（尤其是第二次世界大戰期間猶太人集中營）悲劇的共同記憶等等。

美沙傑（A Messager）則透過相片影

【1】 梵・艾克　相片、布（裝置）　1980
【2】 恩納　人物　油彩、畫布、相片　75×120cm　1973-74

像剪輯、縫貼在各種生動形體上，在畫的概念裡呈現出意想不到的兇惡具象形式。另一系列則是以裝框的人體局部相片集錦成形，或相片影像結合布娃娃，或配置書寫文字，或軀體局部彩繪，拍攝放大成的敘述影像，在種詼諧虛構個人神話的世界裡。

勒‧卡克（Le Gac）圍繞在畫家周邊的故事，以相片做為畫家的生活遊記，或以畫家與社會之關係，透過畫家的自拍畫像、畫室配合插畫，再加上旅行時空虛構敘述文字展現，這樣「畫家『成為作品的主要核心』，比他的作品更為重要」。

保羅─阿曼‧蓋特（Paul-Armand Gette）：則以西方傳統繪畫上「藝術家和模特兒」為主題，探討藝術家與模特兒間的親密關係，透過戲劇性的場景，以相片有意識的取景建構，系列展現敘述性的情節，例如八四年「觸摸模特兒」（以系列陳述觸摸（下部及胸部）的特寫鏡頭），或八六年「觸摸蓮花」，一種象徵性的陳述，溫柔性感，充滿詩意。

8．相片影像組構而成的社會形式

思想主宰影像，影像成為觀念，觀念組構社會形式。吉伯特與喬治七〇年代從事行動表演藝術，八〇年代則從中脫胎換骨，他們以私人及社會大眾所有，毫無顧忌的相片影像組構成紀念碑系列，於種社會批判的熟練

[3]
[4]

[3] 波坦斯基　裝置　183×122×23cm　1989
[4] 美沙傑　戲劇排演　60×220cm　1986

【1】

形式主義之美感中，充滿性感與暴力。

　　海亞克（Haacke）揭發西方資本主義的殖民政策、跨國企業的貪婪，及南非種族政治問題等等，具有強烈社會、政治批判性的一種觀念藝

【2】

術，於強而有力的相片影像（例如南非種族暴動或示威遊行，鎮壓、戰爭等等）中，配合揭發真相的檔案資料文字（類似海報形式），或透過物體裝置展現。

　　八〇年代的藝術家，阿飛多‧傑阿普南美洲的藝術家，和海亞克異口同聲，都以藝術揭發南美洲社會及政治的黑暗面，經常以幻燈片箱盒影像（南美洲社會現象、政治謀殺及軍政權等等）配合物質安置成形，具有一種強烈的社會及政治批判，但作品並不

【3】

失美學性。丹尼斯‧阿達姆（Dannis Adams）也不例外，西方社會、政治各種現象之批判，擅長於操縱社會影像（社會及政治問題），透過物體於室內及戶外裝置（例如安裝於公車亭）呈現，如同廣告海報，成為傳遞政治與社會思想觀點絕佳的工具。

9. 相片成為繪畫藝術

攝影成為創作，相片成為繪畫的化身，這是從八〇年代起所發展出的藝術傾向，成為當今的趨勢。

路易斯‧傑梅（Louis Jammes）是親近法國新自由形象的藝術家，戲劇性的影像具有自由形象的特色，專拍攝人物（尤其是自由形象與美國牆上塗寫成員〔例如貢巴斯、狄羅沙或巴斯奇亞和哈林〕），配合自由形象藝術家們的圖畫場景，在劇場表演形式中，以相片圖畫概念，呈現一種生動形象，幽默諷刺，充滿活力。

喬治‧盧斯（Georges Rousse）法國新自由形象周邊的藝術家，他關注的不只是影像，而是視覺焦點。戲劇性的創作過程，先於廢棄建築物內（例如樓梯、天花板、柱子、地面及牆面）立面的繪畫（早期具象，而後接近抽象幾何），然後於整體統一視覺焦點上拍攝，成為獨創性的相片——繪畫。

彼耶和吉爾（Pierre et Gilles）專以俊俏美少男女配合各式各樣場景影像，製造一種舊情綿綿、懷思的、性感的或同性戀的情境，充滿朝氣、迷惑人的影像，詩情畫意，展現一種花花公子完美無暇的新世界。

巴梯克‧朵沙尼（Patrick Tosani）以冰塊中的風景、雨景、陳舊圓鼓、頭髮及面具系列影像，於謹嚴的形式結構中，富於詩意及創意，於相片—圖畫的意念中，影像介於具象與抽象間（例如雨景或圓鼓）。

尼爾思—幽哆（Nils-Udo）從地景藝術脫穎而出的藝術，於大自然中以巧思的自然素材（如花朵、花瓣、樹葉、樹枝等等）別致造景成形，再以攝影記錄，卓越完美的相片，在謹嚴形式結構之造形藝術中展現，詩情畫意的相片如同繪畫。

布斯達姆特（J-M Bustamante）是位擅長使用多媒體素材的藝術家，相片是其中之一探討，專門展現法國地中海邊的風景，謹嚴的形式，介於具象與抽象間，巨大幅面的風景畫相片，在相片圖畫的意圖裡別開生面呈現一種清新的感覺。

多瑪‧灰夫（Thomas Ruff, 1958-）、多瑪‧斯吐特（Thomas Struth, 1954-）、翁帖斯‧古斯基（Andreas Gursky, 1955-）、加迪達‧歐菲爾（Candida Hofer, 1944-），是相片藝術最具代表性的藝術家，他們都是伯納特及伊爾德‧貝斯的學生，也是德國杜塞道夫派

【1】

【2】

【3】

以攝影創作為主流的藝術家，都在相片—繪畫美學觀裡，注重畫面形式、色彩及結構，他們都以巨大幅面呈現。灰夫早期專以具有個性的人像系列為主，與七〇年代美國超寫實的克洛斯異曲同工。而後在種感性抽象表現形式裡以宇宙系列為探討。

斯吐特則以都會及鄉野風景或室內（例如博物館或大教堂）系列探討，在現代主義的建構中，具有十七世紀北方風景及室內繪畫之格調。古斯基於巴洛克的風格裡，專以繁雜的都會景觀、密密麻麻的人群、股市、工廠及超市或高速公路等等做為探討主題，複雜的影像在感性的具象與抽象形式間，巨幅的相片圖畫（３００×５００cm）之氣勢，有時宛如五〇年代紐約抽象表現主義的繪畫。是相片藝術作品行情最高的一位。加迪達·歐菲爾是年齡最大的一位，從七〇年底就肯定攝影藝術，專探討私人及公眾空間之類似性，例如圖書館或居家等等，相片影像有種平實的美感，值得品味。

傑夫·瓦爾（Jeff Wall, 1946-）加拿大八〇年代最著名的藝術家，於一種社會形式下，探討都會環境、移民和政治等等問題。專門以巨幅幻燈片箱盒呈現，每幅作品都經過巧思安排，謹嚴的形式結構、卓越的空間規畫，如同導演出的影像，別具一格，在完

[1] 傑梅　Herve Di Rosa　60×80cm　1986
[2] 尼爾斯—幽哆　栗樹葉、風鈴草花瓣　260×80cm　1978
[3] 灰夫　人像　相片　165×124cm　1999

美的相片—繪畫概念中具有現代美
感。翁帖·塞哈諾（Andres Serrano）美國
藝術家，專以三K黨畫像及殯儀館的
死亡影像呈現主題系列，在謹嚴造形
之美學包裝下，卓越完美的影像，在
卓越完美的相片—繪畫概念裡，充滿
莊嚴及暴力，感人肺腑和幾分震撼。

10.劇場性的相片表達

辛蒂·雪曼（Cindy Sherman, 1954-）、
森村小姐（Yasumasa Morimura）美國八○
年代模擬主義者的代表性藝術家，兩
者都以電影著名影像為模仿對象，經
過個人偽裝明星姿態及場景佈置下，
築構而成的戲劇性相片影像，富於詩
意，相當迷惑人，充滿想像力。優伯
（Webb）英國藝術家，從表演藝術中脫
穎而出，透過個人製造的戲劇性場景

[4]

[5]

[6]

（例如大象的腳踩在藝術家頭上、藝
術家蹲在帆布彩繪出的海洋下等
等），完成的作品別開生面，劇場
性的相片影像，含有幾分幽默及天
真。

11.報導攝影（時事之紀錄敘述報導）

南·皋爾丹（Nan Goldin, 1953-）是
八○年代以相片影像從事創作最為
著名的藝術家，隸屬於社會時事報
導，以同性戀或性愛為探討主題，

[4] 辛蒂·雪曼　Vivienne Westwood　（模擬主義）　165×124.5cm　1993
[5] 優伯　相片　72×135cm
[6] 森村小姐　（模擬主義）　95×135cm　2001

【2】

【1】

【3】

【4】

敘述性地傳遞社會邊緣人的信息及關愛。

■影印藝術

在科技發達的辦公室文化裡，各種商業交往裡，為了節省時間，而借助各種實用機器，影印機也就廣泛而實用地在當今辦公室媒介裡成為不可或缺之物。在六○年代普普藝術裡，已經借助各種消費文明的社會影像，經過錄影藝術、電腦藝術後，我們也很明顯地可以聯想到影印藝術的誕生是必然的。尤其在後工業、後現代的科技文明及太空時代裡，各種快速簡便的實用生活中，藝術家也不例外，在尋求借助各種機器之可能性，而影印機的使用是八○年代藝術特殊的一個例子。

繼錄影藝術、電腦藝術，再來是影印藝術。人類日常生活中透過各式各樣的科技器材使用，改變了人們的生活方式，和轉換了不少存在的觀念。嶄新的藝術世界裡日新月異和科技文化結合著，影印藝術呈現出什麼樣的視覺影像呢？恩賜於科技的進步，過去只能影印出黑白對比的資料，如今在工商業發達裡，「色彩」的需求是理所當然，高品質的彩色影印宛如彩色相片，也可以依照藝術家個人創作需求變化各種色彩，也就是如此之可能下，影印藝術的誕生成為順

在種意願偷窺的鏡頭下，充滿性感與悲憫，更充滿感人血淚，卓越的相片影像，在種感性美學形式下，

理成章。依藝術家個人的觀念，透過各式各樣偏好形式及色彩組構，富於感性、充滿詩意。早期影印藝術在各種影印機的幅度限制下，所產生的作品幅度是相當有限（21×35cm）。

人類科技文明日新月異，可以放大及縮小的影印機，也將隨著人類的各種需求而在未來的生活中，普及廣泛地實用於辦公室的商業資訊文明世界裡。如附圖，藝術家塞傑（Cejar）透過影印機，把尺寸戲劇性地放大且重複地影印，但這種機器尚未普遍地使用在當今的辦公室裡，目前只是藝術家們實驗的機器。幾位影印藝術活躍的藝術家：卡斯達諾利（Castagnoli）塞傑、吉狄特（C Judith）、威爾森（Wilson）和傑多波（Jatobois），綜觀影印藝術所呈現出的視覺影像，是延伸普普藝術精神的一種新面貌，也是當今科技文明世界的產物，未來的藝術世界將在科技文明下更多采多姿。

■數位影像藝術

數位影像藝術誕生，科技的日新月異在八○年代中期出現數位相機，家庭電腦的普及化、技術的開發日新月異、處理相片新軟體的誕生，藝術家可以依照個人觀點的需要使用這種影像技術，傳遞藝術信息及展現觀念思想。藝術家透過任何影像，依各種電腦影像技術處理，可以剪貼、變形、扭曲、壓縮、並置各式各樣的影像，色彩可以依電腦上的豐富調色盤之顏色選擇，之後，再以電腦噴畫，尺寸幅度可以依個人需求，要多大就能多大，並可印製在相片紙或畫布材質上，高品質的數位影像宛如相片或經過編制的超級寫實，它似乎是普普藝術的子孫或美國超級寫實的孿生兄弟。如此科技數位影像藝術，成為九○年代之後新生代藝術家們創作的新途徑之一。

亞倫‧傑克特（Alain Jacquet, 1939-）是法國六○年代接近普普藝術的藝術家，很早就放棄畫筆，是最早從事科技影像探討的一位。一九六四年起一系列詮釋馬奈〈草地上的野餐〉作品，就開始處理以照相製版印刷網點創作的相片影像，直接印在畫布上宛如平坦沒有筆觸的油畫，這是數位影像藝術的前身。七○年代藝術家繼續在照相製版印刷藝術上勘探，在太空衛星所拍攝的「地球」影像及「海」兩大系列裡，八○年代中經過電腦之數位影像處理，從「地球」系列裡（經過變形、剪貼、扭轉及並置影像）轉變為「蛋」的系列，所有的作品都透過電腦雷射噴畫在巨大的畫布上，充滿科幻與想像力，富於詩意，他成為首位使用數位影像的藝術家。

「大地上的魔術師」大展評論

這是破天荒的一次另類的現代藝術大展，來自世界四面八方的現代藝術好漢們的展覽，並非只有人們所熟悉的現代西方藝術。當然包括歐美著名的前衛藝術家們（如果沒有他們，這個展覽將會被另眼對待，因為他們成為這個展覽的保證人呢！），有來自北美的印地安和紐約的另類或邊緣性藝術家，我們連大名都沒聽過的，別說是作品呢？當然這是此展覽的特色之一，還有不少展出的藝術家們，連他們都不曉得自己也是藝術家呢！特別是來自第三世界的非洲、南美洲、印度、紐西蘭、澳大利亞（其中包括當地的原住民）、中國、日本、加拿大（包括愛斯基摩人）、蘇聯、伊朗、東歐等等。從南極到北極，從東方到西方，共一百零一位藝術家參與（其中包括幾個藝術團體）。是個前所未見、空前的展覽，其中三分之一是西方著名藝術家，三分之二則來自非西方，人們對他們都相當陌生，大都在其本土上生活與創作，或從事其他職業，他們在封閉或半開放的社會資訊裡，大都不受外界（尤其是西方現代藝術）文藝潮流的影響，具有獨特的本土藝術性格和特色，且從藝術家們之各別身分，就能了解其文化、傳統、地理環境、氣候、景觀及人生哲理與態度之差異，從中就能理會他們別致的視覺造形語言，在種人類本能裡展現，並沒有什麼前衛、現代或新潮的問題困擾，訴求於個人的敏銳度和感性，比起各種迷惑人的名詞來得更實在。然而這也是非西方藝術家們集體式地首次登上國際藝術舞台，進而是非西方藝術家們崛起的好時機。

■藝術展覽或是文化展覽

「大地上的魔術師」展覽，有人說是藝術展覽，也有人認為那是文化展，兩種說法都可以，因為藝術展就是文化展。來自世界四面八方的藝術家們都帶著各自的文化、傳統、生活狀態及地理環境，當然在政治、經濟及社會的背景下，造就出各種別開生面的視覺造形語言風貌。例如材質上都是就地取材，來自寒帶北極圈的愛斯基摩藝術家和熱帶氣候的非洲藝術家，就有相當大的區別，北極圈的以海象牙為主，非洲大都是木頭。造形語言上，寒帶的深思、精簡並帶神祕性，熱帶的直接、開朗並純化，其

Hiroshi Teshigahara（日本）　竹路地（裝置）　尺寸依空間而定　1989

共同點都是以身旁生活景觀及傳奇故事爲題材，都是一種文化眞實的展現。藝術的表達並不因生活環境、文化傳承、時空背景、材質異同，而有所優劣之別，只要是出自眞實於本能的作品，藝術都將是等値功效，都是人類文明共同的資產。就像各個文化，都是人類最卓越的精神呈現，宛如人權都應平等對待般，當然在這政經及文化之強勢下，這種理想似乎是烏托邦。還好，在這個「大地上的魔術師」展覽中，尚有一種難得的理念，一股自由的氣息，我們似乎很久沒聽到這麼多元、這麼眞實、這麼深沉、這麼微妙的聲音，看到這麼異乎尋常的色彩及形式，這麼豐富的隱喻和這麼巧思造化的想像力，眞是難以想像。

■藝術品或是手工藝品？

在這個別開生面的展覽裡，有一項特別引起人們議論紛紛的，尤其是對非西方藝術家（藝術家乎？大部分的參與者們並不以爲是）的作品（有時稱爲工作更爲確切），有相當的批評，認爲他們的作品是手工藝品，意思是否說是太匠氣或太俗氣呢？當然所有的藝術品都是手工藝品。如果非西方的作品是手工藝品，難道西方的就是藝術品嗎？

或許非西方的作品具有一種濃厚的本質性及純然的原始風貌吧。

藝術品或手工藝品的差異在哪兒？無可厚非是精神性的純化或語言的轉換是否成功。太過匠氣就變成粗劣的手工藝品，而卓越完美的手工藝品也將提昇成爲藝術品。那俗氣是種格調，絕對可成爲藝術品（例如普普藝術，或越來越庸俗的藝術，例如傑夫‧昆斯的作品，會不會太過匠氣或者過分俗氣呢？）。綜觀西方現代視覺造形藝術史，就可以引證，非藝術品：手工藝品或工業產品的現成物，在杜象之後這些都不再構成問題，重要的是如何透過物質的挪用、操縱、轉換、再製，來傳遞一種新感覺、形式、思想和觀念等等，因此這個議論簡直是無聊。

■西方一般如何批評 非西方藝術

西方一般如何批評非西方藝術呢？如果非西方藝術家從事平面繪畫創作，他們說這是老掉牙的東西一點新意都無，或是屬後西方的。至於立體三度空間的雕塑，他們說那是手工藝品或是藝術性不高，過於原始，抄襲樣本，不知藝術潮流，或只是一種信仰的圖騰。至於一些較現代化作品，將說是失去了本身文化身分傳統，難道就不能以「西方體，非西方

魂」呈現嗎？這是八〇年代非西方現代或前衛藝術的一種途徑。非西方的藝術是後西方的嗎？或只是西方的反射鏡呢？那可不一定。後現代寧可說是後非西方藝術出頭天的時刻，因西方藝術在種邏輯辯證的困境中，似乎有意無意地擴充其藝術版圖，從八〇年代的各式各樣大型展覽：雙年展、文件展，或主題展（例如「大地上的魔術師」）都是別出心裁，邀請非西方藝術家們參與，這意味著什麼呢？未來可能把非西方的藝術，納入西方當代藝術版圖，品嘗一下異國情調，這麼一來，將豐富西方人文藝術並解決大男人主義下的文化窘態。從這個「大地上的魔術師」展覽的啟示中，這是可以期待的。應以善意的回報，以自我為中心，並戴著有色眼鏡的批評，將永遠使人盲目。

■藝術與宗教

有人把藝術當宗教，有人把宗教當藝術表現，藝術能替代宗教，但宗教卻不能代替藝術。當然宗教是宗教，藝術是藝術，兩種不同領域，卻有異曲同工功效。眾多藝術家把藝術當謙遜的宗教在實踐，奉獻智慧與生命，也有人（例如蔡元培）提倡以藝術取代宗教，但這似乎是一種烏托邦，究竟教堂、廟宇和美術館或博物館在這社會裡確實各扮演不同的功能。對謙遜的信徒們，教堂或廟宇可能是他們精神上的糧食及心靈的天堂；對藝術忠實追求者們，美術館是他們的教堂或廟宇。

在這個別具一格的展覽中，眾多藝術家（更確切地稱呼是巫師、神的媒介物或佛門弟子們）透過宗教的意圖，以象徵性的形式、色彩及圖騰來展現。尤其來自非西方的參與者們，以非洲、南美洲、印度、尼泊爾及大西洋的藝術家們的宗教意圖最為顯著，特別是非洲和大西洋（海地），相當神祕與感性。當他們創作之前，先點蠟燭敬拜天地及鬼神，才開始工作，完成作品後也一樣，顫慄的軀體（宛如行動表演藝術般），嘴裡唸著咒語或唱著人們聽不懂的詩歌和鬼神交流一番，這些宗教意圖行為之圖騰是天地鬼神的媒介物，象徵一種原始的信仰，充滿神祕感，繪畫對他們而言是神聖的天上旨意。美國印地安藝術家們獨特的沙畫也一樣，具有濃厚的宗教意念，他們並不認為這些圖像是出自於他們，而是神的指示，然而這些神祕象徵性圖騰具有驅邪保平安的功效。沙畫在經過一段時間後，自然而然地消失於神祕的大自然裡。

還有來自人間樂土的四位西藏藝術家——佛教修行者們，一位以

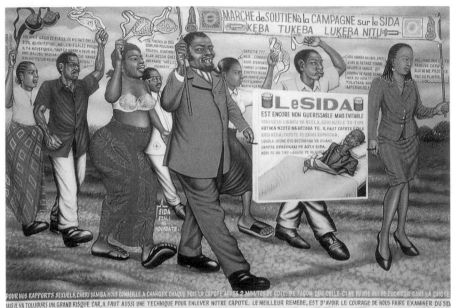

【1】

【2】

平面繪畫展現傳統的佛像，細緻的描繪、優美的色彩與詩意的線條。另三位來自尼泊爾，像印地安藝術家們般，把藝術當宗教，也把宗教當藝術，開始創作時先唸咒靜坐儀式，然後透過特殊吸管似的工具，裝滿色彩，一筆一線直接畫在地面上，他們謹嚴地呈現出西藏七世紀前的神壇祭典圖像，再配合傳統廟宇的立體模型做安置，相當莊嚴神聖。非洲尼日藝術家則展出宗教祭典面具，印度藝術家呈現具宗教象徵性與神祕性的圖像。伊朗藝術家具宗教情懷的雕塑裝置，一燭永不熄滅之火和不斷擴散的水圈，象徵人類的生生不息，宇宙的

【1】 Cheri Samba（非洲） 油彩畫布 60 × 100cm
【2】 Mike Chukwukelu（非洲） 裝置 1989

不滅。巴西藝術家安置成形的天堂與地獄，上面吊滿大骨頭，下面鋪滿閃閃發光的金黃錢幣，由上往下巧妙的投燈，製造出一種神祕的光線，莊嚴神聖、富於寓意。美籍日本觀念藝術家卡瓦哈（Kawara）展出擺在大桌面上像《聖經》字碼的系列圖書。

眾多非西方的藝術常附屬於宗教裡，也因宗教的存在才使藝術綿延，大多透過宗教來傳遞藝術，所以圖像與雕像表達上都具一種宗教的神祕性，相當感性，庇護眾生，延續傳承與智慧。

■藝術家或魔術師

這個讓人另眼相看的展覽，給人們的期望很高，從展出主題就引起前所未有的好奇感，這是首次以非西方藝術為主體的大展，並不知「魔術師」這個名詞的意圖是什麼？或許是隱喻藝術至高無上的想像，化腐朽為神奇，更妙的是能無中生有。那請問你相信魔術嗎？當然是無法相信。那麼

你還相信藝術家能耍技巧無中生有嗎？當然更無法想像，大部分西方藝術家們在接受訪問時，都不承認自己是魔術師，連藝評家們都不贊成。然而「魔術師」到底是指誰，非西方藝術家並不等候西方的發覺，更不是外來的異國水果？那麼非西方的創作者們到底是藝術家還是魔術師呢？值得質疑這是什麼心態？反之西方藝術家的點金術，豈不更像魔術師呢。

當然非西方的創作者們，來自社會的各行各業生活領域，更因藝術市場根本不存在，自負為藝術家的並不多，依工作更確切的稱呼，有公務人員、教師、巫師、神的媒介等等，他們並不自負為藝術家。當然在波依斯時代的眼光中，在社會工作崗位上，具有創作力的人都是藝術家，絕錯不了。有人問，來自西藏的和尚是藝術家嗎？如果你們認為是藝術家，那就是藝術家，如果不是那就不是。

[3]

[4]

[3] Nancy Spero（北美，作品局部） 素描、書寫
[4] Tose Bedia（巴西） 他生活在鐵道上（裝置）

【1】

【2】
【3】

■現代與非現代

　　這個展覽標榜的是現代藝術,更何況是由龐畢度藝術文化中心現代美術館所主辦。人們會質疑什麼是現代?什麼是傳統?尤其在所謂的後現代思潮裡,八○年代的西方藝術夠現代嗎?有人批評非西方藝術不夠現代?那難道就是後現代了嗎?而「現代」的定義對西方和非西方是否應有不同的解釋呢?是否也因時空、社會背景異同而定義之,現代與非現代的界線在哪兒?

　　確實非西方藝術帶有相當的傳統、濃厚的地方特色,如西藏藝術家們以傳統的佛教描繪,和巴黎東方美術館所典藏的作品似乎沒兩樣,只是展覽時空之差異,就是在此種價值判斷的決議下,展現出一種永恆化的影像,如果以後現代美國模擬主義的觀點,它將超越現代與非現代之範疇。澳洲原住民畫在樹皮上,簡化強有力的形式與迷惑人的彩繪圖畫,或美國印地安的形而上藝術,也寧可說是一種永恆的影像,是現代或是非現代呢?非洲簡化形式的木雕應該是現代的,因此造就西方現代藝術(畢卡索的立體派),可不是嗎?還有海地藝術家于拉黑(Vilare)以強化形式的椅子造形,探討各種形式之可能性,具有明顯的現代風格。來自阿拉伯摩洛哥藝術家展現木雕家具組合圖案,別有

【1】黃永砅　紙漿(裝置)　1989
【2】Jack Wunuwan(澳洲)(書寫圖案)　1989
【3】于拉黑(海地)　鐵皮　1986-87

現代的風貌。中國藝術家楊詰蒼以傳統中國水墨，展現抒情的抽象，當然傳統素材並不表示就是傳統的，尤其在後現代的形勢裡。黃永砅比較特別，以洗衣機把報紙搗成紙漿，再利用紙漿造出兩座（閩南文化）墓穴，對我而言有一種傳統情感的親切感，在外國人的眼光中造形卻是現代的，然而問題在哪兒？

至於西方現代主義下的一些藝術家：老當益壯的法籍美國藝術家路易絲·布爾喬亞（L Bourgeois）安置成形，模擬非洲原始藝術那種純樸造形（橡膠雕成），和非洲雕塑並沒兩樣，裝置在神祕的黑暗房屋裡，產生一種神奇的感覺且富於想像力。德國藝術家金克比（Kikeby）以一堆又一堆的塑土，很自然地堆砌出不定形的雕塑，很原始但又很現代。蘇聯現代藝術家布拉朵夫（Boulatov）重新組合社會主義形象，義大利超前衛克拉姆受印度文化影響的圖畫形象，一種咖啡加牛奶的後現代？英國地景藝術家理查·龍以其像古錢幣風貌的圓形直接畫在牆面上，義大利超前衛藝術家古奇的傳統繪畫形式，現代乎？

■西方與非西方文化藝術 的互動

世界科技的發達、交通的便利、大眾傳媒及商業物質四面八方流轉，時空距離不斷地縮小，生活在這地球村裡，不受影響根本是比想像還更難些，誰還能閉門造車？世界時勢風潮及觀念或消費物質，快馬加鞭以百分之五百的速度全球性運轉流通，誰能擋得住其威力及影響呢？世界正在一致化，「地球村」正在形成，這種趨之若鶩的時勢潮流下，文化藝術的暢流互通性更顯容易。

當今世界在西方（美國）超強大眾媒體帝國下，西方與非西方文化

理查·龍　泥土（裝置）　直徑 500cm　1989

藝術的國際地位有天壤之別，其實文化藝術有時並沒有因為其他政治、經濟及文化的殖民主義絕跡，例如殘缺不全但還依附於非洲眾多部落及大西洋群島上的生活儀式中，當然不幸地眾多文化卻在其間消聲匿跡，或受到有意識保存下的澳洲原住民和美國印地安文化藝術。當今這些少數邊緣文化藝術更顯珍貴，成為人類共同資產，宛如地球村世界文化裡的掌上明珠！豈能不珍惜呢？

西方現代藝術的進展過程中，人們清晰地看到受非西方文化與藝術的影響，從十九世紀的印象派直接受日本浮世繪版畫影響起，到高更遠走高飛到大溪地尋找人間樂土，在這原始的本質裡使他的藝術達到巔峰。現代主義的立體派大師畢卡索從非洲藝術中吸取靈感，野獸派的大將馬諦斯深受阿拉伯彩繪圖案的影響。五〇年代的抽象藝術受到東方書法藝術的影響，六〇年代法國新寫實主義藝術家克萊因則從日本禪學及柔道文化中吸取靈感，七〇年代德國另類藝術家波依斯以蒙古撒滿教生活哲理為創作的基石，八〇年代義大利超前衛克拉蒙特則受印度文化之影響等等。

非西方藝術，似乎頭一遭被提昇，尤其在後現代藝術形勢裡被喚醒，要不然現代藝術等於西方藝術，你還會質疑嗎？至少從這個「大地上的魔術師」展覽上，似乎也證明非西方藝術的存在。非西方藝術的困境其一是緊抱傳統，另一極端則是完全西化。無論如何，在後殖民時代裡，更新文化藝術傳承，現代化是必然的途徑，也是世界時勢，應從其文化本質中，走出一條折衷的路線，例如「西方體，非西方魂」。在西方當代藝壇上，東西文化完美融洽最為成功的是法籍的中國畫家趙無極、美籍的韓國藝術家白南準、法籍的阿爾及利亞藝術家亞伯羅拉和八〇年代英國新雕塑的美籍印度藝術家卡普等人。

非西方藝術的另一觀察是後西方化，模擬各種形式與觀念，在種後理論的辯證裡，盲目地自我陶醉。另一觀察，充滿政治控訴也是八〇年代非西方藝術的特色，在種後殖民主義或獨裁政權的悲情中，例如來自巴勒斯坦的藝術家阿宏恩和智利的藝術家傑阿普都以相片和影像箱盒安置成形，展現他們對其國土上的政治、社會的關懷，呈現一股強烈的暴力與死亡。至於亞伯羅拉則以較含蓄的影像，以寓意的形式展現後殖民的歷史情境。

■西方藝術與 非西方藝術之價值觀

藝術的價值是多層面的，人文、

【1】

社會、政治、經濟、宗教和人類學上等等價值，有些價值是實質性的，有些則是象徵性的。八〇年代西方藝術的價值判斷，卻常在資本主義市場運作的如意算盤下，以金錢來衡量。非西方藝術的價值大部分是種象徵性的，例如人文的、社會的或宗教的，值得注意的是缺乏市場的運作。雖然有時人們會說「藝術是無價的」，但在資本主義社會下，任何物質都以實質的金錢利益來衡量，藝術也不例外，反而物以稀為貴呢！

藝術家在西方社會體制裡，以自由業的身分參與社會行列，是種以其產品換取生活的職業，所以藝術除了想傳達或表現一些清高的一面外，藝

術品就像商品般地在藝術制度裡（畫廊、美術館、拍賣公司）流通。當然交易並不缺乏藝術本身的價值性意義，藝術價值是多元性的，西方大致在人文、社會、政治和經

【2】

[1] Wesner Philidor　麵粉、咖啡粉、木頭、柱子、蠟筆（裝置）
[2] Boujemaa Lakhdar（摩洛哥）　皮、木頭、顏料（物體－雕塑）

濟，非西方則偏向實用、裝飾、人文、宗教．人類學。

然而藝術是人類本能性的開發與創作，例如南非藝術家馬彭卡說：「她的藝術是發自內心的印象，繪畫是她的生活，藝術是為了要表達，讓人了解並與人們溝通。」西藏、印度、非洲、澳洲原住民或美國印地安人的作品深具神祕感和象徵性，其藝術價值是什麼呢？也正因過於象徵性到難以用金錢來衡量，而成為無價的國家文化資產。反之，西方在資本主義消費社會的運作裡，作品反成為貨真價實的商品。

■這個展覽對未來藝術 有什麼新的啟示

「大地上的魔術師」展覽至少證明，藝術並不是西方資本主義社會下的專利品，藝術存在人類的各個角落，根深柢固於生活中。非西方藝術過去都在西方的邊陲，在強權下殘生。唯我獨尊的西方藝術則本著現代主義積極樂觀地獨霸天下，在達爾文的視覺語言進化論調裡，激進地開發各種可能，以反對為反對，以形式為形式。一直至七○年代底進入後現代的形勢裡，欲進無路，後退無門，精疲力盡，有氣無力的西方藝術，似乎來到山窮水盡

的困境中，確實「繪畫死灰復燃」，但「藝術（卻）死了」之名言又重新出現，這是多麼曖昧的時代呢。

為什麼在其時邀請非西方藝術家參與展出，其意義在哪兒？難道是對非西方藝術的回償嗎？或是非西方藝術的成就足以讓西方人刮目相看呢？或是非西方藝術異國情調的風貌吸引西方？當然都不是的，是自我為中心的西方現代藝術達到窮途末路，嘗試打開藝術大門窺探世界，希望從中探究出一條可能的新途徑。

「大地上的魔術師」展覽對未來藝術有什麼新的啟示？當然這是一個另類的展覽，它啟開非西方藝術大門，是西方與非西方藝術成果的匯流，宛如世界文化博覽會，當東西方與南北極交會時，將閃現人類空前文明的火花。尤其是西方在後現代形勢裡的藝術，打破故步自封，以開放的胸襟迎接新世界的到來。對非西方藝術家們也有機會親探西方的文明，增廣見聞，因為眾多藝術家們都是首次參與大展，首次有機會踏出國土或和外人接觸呢！這會豐富他們的生活與藝術，對未來人類藝術開啟前所未有的新面貌，讓人們拭目以待。

八○年代──閒「畫」家常

八〇年代的西方藝術潮流裡，除了義大利超前衛和法國自由形象有其理論論證外，其餘只是地域藝術趨勢或共同徵象的概稱，超前衛在藝評家波尼多‧歐利瓦的召集下，推動、組成的一個分散解體的團體：古奇及巴拉狄諾創作於義大利，而齊亞和克拉蒙特兩人則在美洲新大陸接受美金的洗禮，根本只是掛個人的義大利身分之超前衛風格面貌（無可質疑他們都是義大利原籍），他們本身是否承認這個「超前衛」是個團體呢？是個潮流吧！或是個商場印證價值的「超」字頭名詞，就像超級麵包、超級襯衫或超級女人般呢！

那麼，這個解體式的藝術團體在波尼多‧歐利瓦超凡的藝術論證下，巧思造封號為「超」字的前衛，到底「超」出了什麼呢？是「超」或「抄」歷史潮流呢？「超」出多少才算前衛呢？很快像一陣旋風般地迴轉在當今資訊氾濫下，如同一場瘧疾似地發酵。然而在八〇年代的世界藝術潮流中，哪個派別的藝術不是自由自在地創作呢？牆上塗寫，或許他們更自由自在些，於感性的奔馳下塗鴉，書寫在西方各大小都會城牆上，連地鐵也都不例外，我們或多或少都能看到，比起「超」字號的耀眼更接近生活藝術之論證！然而反觀「超」字號的，卻只能在紐約、倫敦、巴黎、柏林、羅馬、米蘭一些豪華的畫廊或美術館中才能讓想看的人們欣賞（當然這是資本主義的產物）。他們似乎自囚於藝術制度及藝術消費市場範圍裡，真讓人懷疑他們是否自由自在地創作呢？確實他們跨越了達爾文現代藝術進化論的視覺語言（這沒什麼！因為這是義大利現代藝術本身的傳

【1】

【2】

[1] 克拉蒙特　天空　油彩畫布　112×112cm　1991
[2] 齊亞　油彩畫布　97×130cm　1983

統），但這並不是他們的專利，因爲這是八〇年代「後現代」整個西方藝術，回復、返回，或借屍還魂的歷史影像，更是後現代藝術共同的面貌與特徵。身爲義大利的藝術家們，本著義大利小資產文化之本質，拍賣他們的文化資產是理所當然的，這正符合藝評家歐利瓦的理念，在這民族文化的保護主義論證下，正附和極右派新民族主義的利益，顯然後現代是歐洲極右派捲土重來的時代，在藝術上是最爲顯著的。

然而強而有力的新表現主義，在八〇年代德國政經的復甦下，出現在這時代裡並不是沒有其道理的，這似乎是對「新」字頭的表現主義一種精神和物質的回償（或許是政治及經濟所帶來的），更印證其不受政治扭曲之自由自在的藝術創作。尤其在第二次世界大戰時受納粹黨所摧毀鏟除的「頹廢的藝術」，特別是那些表現主義畫家，自我放逐流亡海外的另一種藝術政治反響，似乎也引證自由民主戰勝極權主義（這正是冷戰下的意識形態），無可厚非地證明藝術是自由自在的，新表現主義於一種歷史性的反哺，回復懷鄉情思及撩人的傳統中，順從藝術趨勢地投入國際藝術市場的懷抱裡，難怪德國藝評家克羅斯‧翁納夫（Klaus Honnef）要懷疑八〇年代的德國「新」字號表現主義是否眞實，摸摸頭明智地質疑，有趣地發現「新」字號表現主義是德國政治的回饋，經濟回償的藝術展現。

巴黎牆上塗寫 噴漆 2000

後現代——題內與題外

八○年代整個西方都在「新」字號的傳統右派政治的範疇，在保守的社會裡，保守或懷舊的「後現代」似乎是西方八○年代藝術的代名詞。自我為中心的西方現代藝術（或前衛藝術）至七○年代末期顯然精疲力盡，來到山窮水盡疑無路時，柳暗花明又一村的「後現代」裡。從這個迷惑人的名詞中，馬上讓人質疑這個名詞有什麼特別的意義？它到底要傳遞或隱喻這時代的什麼信息？從這一句組成的名詞來看「後」「現代」，似乎是現代之後的意思，但值得懷疑的是現代主義是否已經完成（結束）？它是怎樣結束的呢？為什麼出現在這個時候？那什麼是後現代呢？是「新」時代的劃分或是對現代的「反動」呢？它產生的背景，使用的意義和其明顯的特徵是什麼？這是否是西方當前社會及藝術形勢的策略？或是一種前所未有的困境呢？如此一「後」就「後」了廿幾年呢？到底這大男人主義的西方藝文出了什麼問題？那麼再繼續質疑下去就是後現代之後是什麼了？

後現代這個名詞出現大概在一九七五年左右，使用在現代建築評論上，就此這種知識評論徵候就大眾化地傳佈到各個文化批評上。當然，從當前西方整體的觀察下，西方進入一種後工業時代，跨國資本主義及大眾消費社會善於操縱使用大眾傳媒的多元化社會。因此，後現代主義的兩大特色是：一、現實被轉化為形象；二、時間分化成一系列持久的現在（歷史感的消失）。它不再像現代主義一般地盲目反對，或對抗前例之潮流，而是將前例的藝術潮流或歷史程序趨勢平面化地綜合，進而佔為己有地以一種創作修辭學來應用處理。就此在後現代的藝術展現中，都讓人們有點似曾相識的感覺。在建築上，人們發現現代主義中精簡的幾何形式結構，被較複雜的巴洛克形式取代，並從中揉合現代主義形式，例如巴黎的龐畢度藝術文化中心，就是種準後現代主義絕佳的案例，它將過去隱藏在現代主義形式裡面的電線管、排氣管、水管、電梯都成為建築本身最基本的形式架構裝飾。當然在巴黎最具後現代典型的建築物是在貝希（Bercy）的前美國文化中心[註1]，和西班牙畢爾包的古根漢美術館，都能明顯地看到這些後現代別致的特徵。在造形視覺藝術上，人們清楚地看到一股返回歷史的藝術潮流，並恢復傳統的藝術素材及重新返回各個文化和傳統中。

當然「後現代」是西方時代訊息思考的解析，歸類時代的品種學科，需要用各種名詞來歸類整理，這是無可厚非的。那麼後現代似乎

是種文化沒落現象或是西方文化困境中的名詞，尤其在現代藝術的邏輯史演變中，從印象派到立體派、未來派、野獸派、表現主義，這些循序漸進的達爾文語言進化論來到抽象藝術，在短短的卅年間就已把繪畫史推向極端。

不幸地第一次世界大戰的爆發，在幻滅中悲喜交加地於藝術史中，本著空前絕後的前衛投下一顆足以顛覆世界的原子彈：達達主義的革命，就像是虛無縹緲的藝術史之轉捩點，更像第一次世界大戰面對面激烈殘酷的毀滅破壞。那麼我想破壞的反面就是種建設，重整的建設，可能是種否定性的建設，但終究是種建設，一種革新的命運。因為在現代主義的進展過程中，有時候只有徹底毀滅破壞才能是種原創性的重建。那麼，到底是誰擁有如此神奇的力量，投下這顆犬儒主義「現成物」原子彈呢？那就是杜象，如果杜象沒有出現的話，那第一次世界大戰可能就不會產生（因為藝場如戰場，且達達主義剛好發生於第一次世界大戰期間），現代藝術史將陷入一場混戰中。要不然那些超現實主義者布魯東所主持的革命分子們（本著托斯基的前衛政治），哪會有這股勇氣承繼達達主義之精神呢？超現實從達達主義中

解放開來，從意識到人類深邃的潛意識，從現實到非現實的夢境裡，開發他們無限的想像力，把現代藝術帶領到神奇的體積方面去。

終於極端的歷史命運，又把人類推向毀滅的邊緣，末世的幻影又捲土重來於殘酷的第二次世界大戰中，整個歐洲大陸在戰魔的蹂躪裡，除了不要命的藝術家們才滯留古老的歐洲大陸。然而那些以革命分子自居的藝術家們，尤其是超現實主義者，都變成了難民（革命精神哪裡去了呢？），遠走高飛到美洲新大陸去做個波希米亞的藝術貴族，哪個是無產階級者呢？過客的心態和杜象有別，因為杜象早就拋棄陳舊的歐洲，嫁到充滿朝氣與活力的新大陸去了，於一九一四年左右就大致已經定居紐約。第二次世界大戰於美國在廣島和長崎投下了劃時代性的原子彈而結束，那麼誰會想像到杜象把其最為神奇的前衛藝術原子彈般的觀念及意識，投到美洲這充滿朝氣的年輕藝術文化中的威力呢？不久後將在新大陸的藝術裡開花結果，史無前例地把西方藝術帶入虛無的真空裡，連他自己都無言以對地沉默下來，到底是誰種下的後果呢？

第二次世界大戰後，歷史的重整進入東西對峙的冷戰期間，美國成為西方的強權主宰，更成為西方政治及經濟的核心，在馬歇爾的經濟政策下

扶持歐洲大陸的重建。新大陸的現代藝術在政經條件下形成一股朝氣蓬勃的新力量，展現於戰後的紐約派抽象表現主義中，建立起美國新興的現代藝術，不再探望陳舊歐洲大陸的藝術氣候，以戰勝國的姿態自成一格，信心十足，如此紐約必然取代了巴黎。充滿青春氣息的美國抽象表現主義，擺脫形式的描繪，直接在敏銳感性中表達，嘗試探討美學形式，與歐洲人文含蓄的抽象有別，尤其是巴黎派的抒情抽象繪畫，還脫離不了幻影的傳統形式。

緊接著嬉皮搗蛋，更美國化及美國式的普普藝術，充滿天真與活力地在現代工業、消費社會的都會景觀中建立起社會消費形式藝術語言，終於這些杜象的孩子們在美洲新大陸誕生了，並且只能誕生於資本主義的消費社會裡。現成物和假現成物取代氾濫的感性抽象表現主義，對所處生活環境中的物體的描繪又重新出現，並廣泛及普及地透過大眾資訊媒介，羅森伯格乾脆宣稱世界是一幅巨人的錦藝術，還需要畫嗎？美國國旗成為繪畫，到底是繪畫還是現成物（國旗）呢？性感的瑪麗蓮夢露和黑人暴動成對比的影像，在此到底是在頌揚還是批判呢？那麼美金誰不愛呢？假的美金賣得比真的美金還要貴好幾倍呢！多麼神奇的物物交易！進而可口可樂，從美國總統到工人們都喝可口可樂，那你不喝嗎！這簡直都是同一台機器製造的，可不是嗎？當然沃荷就希望自己成為一台機器，不只可直接印製美金，還比美金更為神奇些，誰能夠想像呢。

然而歐洲也不例外，發杜象的高燒，一燒就四十度，連醫生都束手無策。那就是法國的新現實主義，工業及消費社會下的藝術家盡情享受物質文明的世界，從中組合建構，透過現成物的挪用、堆積、重疊、壓縮、再製、排列、包紮、炸毀等等，任何東西都可成為藝術，在種物質的崇拜下盡情地發揮他們的想像力，難怪克萊因宣稱，地中海的蔚藍天空成為他的一幅巨大單色畫。需要再畫嗎？怎樣畫呢？他乾脆以模特兒當活畫筆塗抹色彩，直接印製於畫布上來從事創作，稱道為人體測驗，藝術家還要畫筆嗎！更妙的或更極端的，義大利藝術家曼佐尼把藝術家本人的大便裝在罐頭裡，說是藝術家製品，簽名成為藝術品，那藝術品如何定義，藝術家所作所為都是藝術嗎？簽署上藝術家之名的都將成為藝術了，這是較晚一點班所稱之的總體藝術。想一想這些都是誰惹的禍呢？杜象嗎？或許新秀們都會錯意了吧！杜象只能會心一笑而保持沉

默。如果任何東西都成為藝術，那就不夠藝術了！這豈不成為退化的藝術嗎！不管是退化或進化都是藝術也。然而「否定」的就成為近代前衛藝術的課題，而且要退化到不能退化，否定到不能否定，一種極端，標新立異就成為最佳的前衛例子（曼佐尼卅公克的大便、班的尿液，都是前衛的最佳案例），他們都試圖擴展藝術的範疇，確實開拓了不少領域，製造不少新感覺、新形式、新觀念等等。然而為當今人類帶來些什麼了呢？這或許才是問題所在。

帕洛克的酒後車禍或許是意外，那麼羅斯柯的自殺或許證明了些什麼。然而當代神奇的藝術天之驕子克萊因和曼佐尼都未滿卅二歲就上天堂，為這貧乏的當代文明遺留下一團迷惑人的霧水，好像霧裡看花般，只能遠看不能近（靜）觀，或許這是當代人的處境吧。前衛作曲家約翰·凱吉（John Cage）說，任何聲音都是音樂，那你聽過你呼吸、吃飯、讀書、走路、大便、作愛等等的聲音嗎！它們是美的嗎？這驗證杜象那種無所謂之美，將一種無所謂的成為意識，這豈不是當前藝術的危機，所有一切行為、態度及動作都將假「藝術」之名，到處行賄。然而有個著名的畫壇英雄藝術

家波依斯說，所有的人都是藝術家，真的嗎？那麼杜象說，你看畫，你也是藝術家（因為你看它，所以畫才存在）。所有人都是藝術家的作者還批評杜象，說他的沉默是高估了，這位勇猛的英雄承受杜象的生日禮物卻還如此自豪要個性。藝術成為反動的策略，也變成一個「代名詞」而已，就像後現代一般，都藉「藝術」的口，迷失在空洞虛無的烏托邦裡。還好智者柏拉圖的理想國中明智地排除了藝術家，明智的他並不希望那些不切實際只會製造幻覺的人擾亂其理想國度。

繪畫之死亡，使藝術成為一種語言學，人們稱之為「觀念藝術」，又陷入杜象解除視網膜的爛泥巴裡，柏拉圖式的表達方式，以一種語言學的思考形式展現，物質是個思考的藉口，就像「藝術」兩字般，形而上或形而下任隨藝術家的支配，自己製作，或由別人製作，甚至乾脆就不用製作，存在宇宙思考中，那是種至美的境界，空的就是實的，實的就是空的，存在的意義和消失是等同的。玄思、辨證的都是觀念藝術，藝術、藝術的名字是如此響亮，什麼都可披掛上藝術的大衣去賣弄，連吃飯、作愛也是為了藝術，更成為藝術，要不然藝術會餓死且是孤獨的。什麼偶發藝術、表演藝術，如果生活本身就是藝

術的話，生命是偶然的，生活更是種無意識的表演，你沒意識到嗎？喔！這並不是我的錯，記得就好，還要什麼呢。聽說過嗎！貧窮藝術，到底是窮途末路了，還是窮追不捨、窮兵黷武、窮奢極侈、窮極無聊或窮開心呢？那麼貧窮的也是藝術，絕對是藝術，當人們審查現代藝術史會發現有幾位來自非洲大陸、第三世界貧窮國度的藝術家呢？當然現代藝術等同西方藝術，縮小一點是在幾個西方大都會中，其餘是在邊緣，或似乎根本不存在，那非洲大陸或第三世界到底存在不存在？

　　與貧窮藝術對峙的美國極限藝術，中性及精緻，是由藝術家所策畫，但並不需要一定經由藝術家本人來製作，藝術家只負責安置確立空間，在時間、地點‧空間、位置之條件下成立，成為工業文明現代藝術制度中的指揮家，導演出那些複製重覆而延伸到無限的形式，並展現出虛實變化的真實空間。然而到底是脫褲子放屁或放長線釣大魚的超級寫實，在消費的生產線上，豬進去香腸就出來的資本消費社會裡，什麼不「超」呢！放大、細描就是超級的嗎？那麼超級麵包、超級雞肉的確都是超級市場的產品。確實超級寫實畫得比相片似乎更逼真，欺騙人們的眼睛，但他們超越機器了嗎。他們本著「超級」的名

牌，但卻沒有超越什麼，也不用超越什麼，只要能炒得精緻完美，再加點漂亮色彩的包裝、打包，內銷或外銷給資本主義下的中產階級，當豪華客廳裡的點綴或廁所中的花瓶，如同那些豔婦人身上所噴的香水一般，聞了幾次就失去味道了。

　　在西方這超級消費社會裡，前衛藝術常常標榜著現代的或當現代的，那什麼才是現代的或當代的呢？新的、超的、後的，花樣百出的產品總是要掛著名牌，那是否有掛羊頭賣狗肉之嫌呢！如果不以前衛、新的、後的來引起議論，這些產品似乎就會呆滯無法流通。八〇年代又稱「後」現代，更玄的名詞是「超」前衛，到底超出了什麼，比前衛的還前衛，真難以想像，多妙多高超的名牌。然而繼承傳統的，人們在這年代裡都必須加上「新」字號：新表現主義，那麼是新的嗎？把畫顛倒過來或者說把畫顛覆，讓頭顛倒過來的畫是新表現的，幾乎是顛倒是非、顛顛倒倒、顛三倒四或顛倒乾坤呢！觀賞時最好是顛倒來看會更有趣得多了，就像我常說的（站著不舒服就倒過來好了）。當然他從六〇年代就如此畫了，豈是新的呢？玄之又玄的八〇年代，據說美國流行「壞畫」，因為新大陸沒有表現主義的歷史傳統，人們以壞畫

來稱謂這類圖畫，那真的很壞嗎？壞到什麼程度，一點品質都沒，那為什麼收藏家總喜歡這樣的作品，是否因為它們是最壞的，或是抵抗不了壞的魅力，要不然如此笨到無所選擇地一概接納，到底是種市場操縱還是具有前瞻性。就像當初杜象把小便池往那些資產階級們一丟，看他們要不要，最後也被接收，還說是最為前衛、最具挑戰性的藝術品，那是真的嗎？當漢斯‧海亞克於一九七一年在紐約古根漢美術館展出古根漢在紐約所擁有的房地產時（以圖片，像是房地產介紹所，展現房地產圖片般的觀念藝術），馬上被取消展覽，連負責展出的人都被革職，還被扣上反猶太的控訴。藝術似乎成為資本主義及藝術制度的私生子，那藝術是什麼呢？有話要說的，提出問題的藝術都不見了！剩下的是不痛不癢的鬼藝術、脫褲子的藝術、偽君子的藝術、制度中的藝術，藝術就此遁世了。

據說（藝術市場裡的傳言）八○年代美國的「壞畫」都是貼美元的，可把褲子脫了再穿上來的，而且又繫有狹窄的褲子，相當性感，能顯露出身體的曲線，該凹的凹進去，該凸的凸出來，多迷惑人，讓人垂涎三尺。多玄妙的「新」表現主義、「超」前衛，或有教養的繪畫，「新」自由形象，英國「新」雕塑等等，然而在這炎熱太陽底下，哪有什麼新鮮事呢！這些新的、超的、有教養的，都在民族主義的歷史溫床上滋潤供養。是種歷史事實，更是過去歷史懷思的死灰復燃，回復傳統，人們可以想像這股回復的潮流不只在藝術的領域而已，它意涵著政治、社會、經濟，各種的恢復。美國總統雷根或英國的柴契爾夫人就是種「新」右派（又來個「新」字號，豈不是好玩）都是個證例，歐洲大陸極右派的復活，反猶太、反種族的趨勢隱藏在欣欣向榮的表象裡。那麼藝術之回復傳統，卻封為「後現代」，現代到底是怎樣結束的，現代的界線在哪兒？玩這些名詞遊戲並不好玩，人們都可自言自語，各自成家，都封個「新」字號來自我滿足，自以為是及自戀在這些迷惑人的世界中多美好呢。喔！肚子餓了該吃飯了，我終於發現到「藝術」並非是「藝術」這兩字的藉口，當然永遠也無法借屍還魂，取代我的肚皮，這大堆名詞哪能填飽我的心靈呢？當然是「無濟於事」的，就打開心胸自由自在地去掌握文字無法取代的實體，這樣就夠了，要不然就容易掉入超級消費社會各種物質的藉口裡。

註1：由美國加州名建築師蓋瑞（Frank O. Gehry）於 1988 至 1993 年所建。

【附錄一】 一九七七至一九八九年
國際重要藝術活動與展覽

1977 巴黎龐畢度藝術文化中心開幕／杜象回顧展、「巴黎－紐約」展：龐畢度藝術文化中心／馬查威爾回顧展：巴黎市立現代美術館／第十屆巴黎雙年展／第六屆卡塞爾文件大展：德國卡塞爾市

1978 巴黎－柏林展：龐畢度藝術文化中心／分析抽象藝術展：巴黎市立現代美術館

1979 「巴黎－莫斯科」展：龐畢度藝術文化中心／法國現代藝術趨勢：巴黎市立現代美術館／波依斯代表德國環保團體參與國會競選

1980 第十一屆巴黎雙年展／寫實主義：龐畢度藝術文化中心／「他們說是畫家，他們說是攝影家」主題展：巴黎市立現代美術館／首次「牆上塗寫」展覽：紐約畫廊／「新野獸展」主題展：德國阿斯拉霞貝爾（Aix-La-Chapelle）／威尼斯雙年展，由藝評家波尼多‧歐利瓦策展，首次推薦義大利「超前衛」

1981 法國社會黨職政，傑克‧龍（Jack Lang）接掌文化部長／「巴黎－巴黎」展：龐畢度藝術文化中心／義大利人的身分、義大利的藝術從一九五九年至當今、今日德國藝術、基弗個展、齊亞個展：巴黎市立現代美術館／西方現代藝術回顧展：德國科隆／「完成的美感」，由藝評家伯納特‧拉馬斯－瓦特爾（Bernard Lamache-Vadel）在他的公寓裡舉辦的主題展，新自由形象年輕藝術家首次亮相，共有亞伯羅拉、布富、貢巴斯、狄羅沙、布朗夏、玻斯宏、姆喜瑞、維歐雷等人／貢巴斯和玻斯宏兩位於一九八一至八二年在巴黎現代美術館ARC 每兩年舉辦一次的年輕人工作室中展出

1982 第十二屆巴黎雙年展／帕洛克回顧展：龐畢度藝術文化中心／自由形象：法國尼斯現代美術館／偶然：巴黎市立現代美術館／災難展：瑞士日內瓦現代藝術中心／「時代精神」當代藝術大展‧德國柏林／法國當代藝術‧美國紐約／法國文化部成立造形藝術評議會及地方當代藝術中心／德國卡塞爾文件大展，由藝評家灰迪‧飛克斯策畫的「返回傳統藝術價值」大展獲得肯定，成為後現代藝術最明顯的徵象

1983 閃電大展、齊亞個展、布罕個展：巴黎市立現代美術館／伍德卓個展：巴黎畫廊／克萊因回顧展：龐畢度藝術文化中心／灰克希姆個展、塞哈（Serra）個展：龐畢度藝術文化中心／庫內里斯（Kounelis）個展：巴黎造形藝術中心／Gesamtkunstwerk 完整藝術展：慕尼黑、杜塞道夫、柏林及維也納／丁格利（Tinguely）及基‧聖菲爾（Niki de Saint-Phalle）完成龐畢度藝術文化中心的〈史特拉汶斯基噴泉〉／「物物交換，物的一課」展出八○年代法國及英國現代雕塑代表性的藝術家：巴黎市立現代美術館

1984 基弗回顧展、波爾克個展、費爾利烏（Filliou）回顧展、歐邊納姆（Oppenheim）回顧展、

摩諾利（Monory）個展、美沙傑個展、勒・卡克個展：巴黎市立現代美術館／杜庫寧回顧展、巴爾杜斯回顧展、亨克個展、恩納個展、不在現場展：龐畢度藝術文化中心／培根個展：巴黎勒隆畫廊／貢巴斯首次個展：馬賽現代美術館／紐約藝術動向展：盧森堡美術館／大炫耀展：荷蘭阿姆斯特丹現代美術館／西班牙當前藝術形勢展：波爾多當代美術館／普依龍、于依爾及黑尼耶（Reynier）聯展：龐畢度藝術文化中心

1985 新的巴黎雙年展／巴塞利茲個展：巴黎國立圖書館／印度現代藝術展、古奇個展、馬松回顧展、湯姆拉特（Tremlett）個展、非物質展：龐畢度藝術文化中心／自由形象（法國／美國）聯展：巴黎市立現代美術館／克拉葛個展、翁雪爾姆（Amselme）回顧展、潘諾恩（Penone）回顧展、多羅尼個展、拉于耶個展、狄斯勒（Disley）個展、勒西亞個展、魏納（Weiner）個展、庫瑞個展：巴黎市立現代美術館／馬克康呂姆個展：巴黎龍伯畫廊／畢斯多勒多（Pistoltto）個展：巴黎滴于希當代藝術中心／沙阿特奇（Saatchi）當代藝術典藏展：英國倫敦／克里斯多包裹巴黎新橋

1986 巴黎奧塞美術館開幕／德國科隆新美術館開幕／馬德里索菲亞國家當代美術館開幕／第四十二屆威尼斯雙年展「煉金術和藝術」、阿達米（Adami）回顧展、左里歐（Zorio）回顧展、馬丹（Martin）回顧展、新普普藝術展、什麼是現代雕塑展：龐畢度藝術文化中心／德國新雕塑展、萊伯個展、于書個展、董葛恩（Dan Grahan）個展：巴黎市立現代美術館／什麼是法國藝術展：法國土魯斯當代藝術中心／抽象畫展：法國尼斯現代美術館／未來主義展：義大利威尼斯道奇宮

1987 五世紀西班牙藝術大展：巴黎小皇宮及市立美術館／時代、流行、道德、熱情展、施拿伯個展、史帖拉回顧展、梅夏個展、巴基耶個展：龐畢度藝術文化中心／費勒（Finley）個展、阿姆勒特個展、維爾摩特個展、飛特曼個展、于拉狄密（Vladimir）個展、委密罕（Vermeiren）個展、勒華（Leroy）個展、索・勒維個展、荷恩個展、賈德回顧展、諾曼（Nauman）個展：巴黎市立現代美術館／梅爾滋個展、米諾茲個展、依瑞麗亞個展：波爾多當代美術館／印度現代雕塑展：瑞士日內瓦當代藝術中心／布恩（Brun）及巴斯葛利尼（Pasqualini）聯展：巴黎市立現代美術館

1988 五〇年代大展、賈胡斯特個展、普拉多夫個展、杜爾布雷（Cy Twombly）回顧展：龐畢度藝術文化中心／史坦巴克個展：波爾多當代美術館／波斯尼特團體個展：巴黎造形藝術中心／波爾克個展、費茲個展、法國新生代藝術聯展：巴黎市立現代美術館／索拉諾個展：義大利威尼斯雙年展／第四十三屆威尼斯雙年展／蘇聯當代藝術展：法國畫廊

1989 丁格利回顧展、海亞克個展、阿契瓦格（Artschwager）個展、灰斯雪（Ruscha）個展：龐畢度藝術文化中心／德戈孔個展、傑梅個展、盧斯個展、白南準個展、美術館史主題展：巴黎市立現代美術館／巴歐利尼（Paolini）個展：巴黎龍伯畫廊／卡巴庫夫個展：巴黎法國畫廊／施拿伯個展：波爾多當代美術館／「大地上的魔術師」展：龐畢度藝術文化中心／德國影像一九六〇至一九八八年：美國紐約古根漢美術館

【附錄二】

表一：
五〇至八〇年代
各種潮流順序表

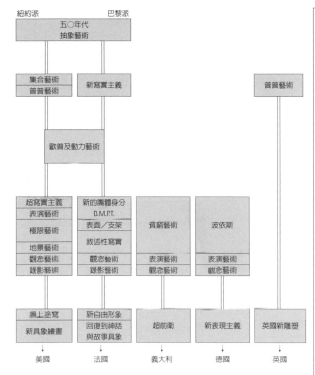

紐約派　　　　　　　巴黎派

五〇年代
抽象藝術

集合藝術
普普藝術　　新寫實主義　　　　　　　　　普普藝術

歐普及動力藝術

超寫實主義　新的團體身分
　　　　　　D.M.P.T.
表演藝術　　表面／支架　　　貧窮藝術　　　波依斯
極限藝術　　敘述性寫實
地景藝術
觀念藝術　　觀念藝術　　　　表演藝術　　　表演藝術
錄影藝術　　錄影藝術　　　　觀念藝術　　　觀念藝術

牆上塗寫　　新自由形象　　　超前衛　　　　新表現主義　　英國新雕塑
新具象繪畫　回復到神話
　　　　　　與故事具象

美國　　　　法國　　　　義大利　　　　德國　　　　英國

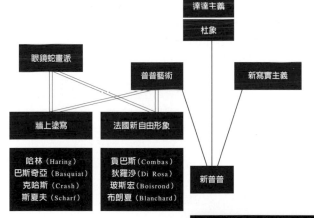

達達主義

杜象

眼鏡蛇畫派

普普藝術　　　　新寫實主義

牆上塗寫　　　法國新自由形象　　　　　　新普普

哈林（Haring）　　　貢巴斯（Combas）
巴斯奇亞（Basquiat）　狄羅沙（Di Rosa）
克哈斯（Crash）　　　玻斯宏（Boisrond）
斯夏夫（Scharf）　　　布朗夏（Blanchard）

史坦巴克（Steinbach）
昆斯（Koons）
比克頓（Bicketon）
諾蘭德（Noland）
凱利（Kelley）
哥伯（Gober）
瓦斯曼（Vaisman）
波斯尼特（Ponchounett）

表二：
八〇年代紐約牆上塗寫、
法國新自由形象及八〇年代
晚期的新普普藝術承繼表

表三：八○年代德國新表現主義承繼表

恩索爾（Ensor, 1860-1949）
孟克（Munch, 1863-1944）
梵谷（Van Gogh, 1853-1890）
諾爾德（Nolde, 1867-1956）
基路飛那（Kirchner, 1880-1938）
柯克西卡（Kokoschka, 1886-1980）
貝克曼（Beckmann, 1884-1950）
史丁（Soutine, 1893-1943）
狄克斯（Dix, 1891-1969）
格羅茲（Grosz, 1893-1959）

表現主義
巴塞利茲（Baselitz）
基弗（Kiefer）
彭克（Penck）
呂貝茲（Lupertz）
印門朵夫（Immendorff）
費丹（Fetting）

野獸派 ▶

歐狄克（Hödicke）
達恩（Dahn）
達納（Tannert）
密丹朵夫（Middendorf）
卡斯特里（Castelli）
沙羅美（Salomé）

八○年代
德國新表現主義

表現主義並不是一個派別，它們是一種共同的藝術現象，而在使用色彩上和野獸派有相當的關係，兩種形態對色彩的詮釋方式為：野獸派乃是一種愉悅且撫慰之安樂椅的理想；表現主義則需要一種奇異感傷的悲憫。八○年代德國新表現主義中年輕一輩的藝術家中有人稱之為「新野獸」，當然八○年代綜合時代裡，可以是新表現，也可以是新野獸的含糊，具有兩種共同的曖昧關係。表現主義主要盛行的三大都會：慕尼黑、柏林、維也納。

表四：八○年代義大利超前衛藝術承繼表

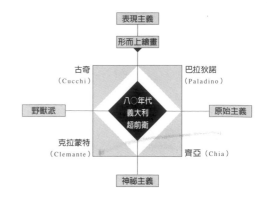

表現主義
形而上繪畫
古奇（Cucchi）
巴拉狄諾（Paladino）
野獸派
八○年代義大利超前衛
原始主義
克拉蒙特（Clemante）
齊亞（Chia）
神祕主義

超前衛和歷史之間相當親密之關係在二○年代義大利現代繪畫史上以《Valori Plastici》雜誌的編輯卡拉（Carra）、基里訶（De Chirico）、波葛利歐（Broglio）和索飛希（Soffici），他們以「返回藝術」來而主張「藝術即生活」的未來派相對待。他們很清楚對藝術沒有其他目的，而藝術本身也一樣，藝術不需要其他的章程，作品上明確的是一幅畫或一件雕塑。一種封閉的物體，在它本身上的結果，是一種完全形式創作的實現。

七○年代的「返回繪畫」概略：馬那（Menna）、梯尼（Trini）、弗貢（Fagone）等藝術家都在這個方向裡。直到七○年代末期歐利瓦（A. Bonito Oliva）否定達爾文主義語言學的前衛藝術，反對直線發展的藝術史體系。超前衛藝術經過三種過程才確定成立：一、後前衛和一種新藝術的觀念(La Post Avant Garde et une nouvelle idée de l'art)；二、後觀念的藝術(L'art Post Conceptuel)；三、超前衛(Trans Avant-Garde)，「返回繪畫」理論的成立，是一種「浪漫主義小資產典型的義大利文化」的防禦。

義大利超前衛善於利用「隱喻」和「換喻」的機能，特別是換喻的移變性得以轉換部分與整體間的內涵，而結合在空間與時間的領域裡，從語意學的變化與豐富性運用在視覺語言上之記號的顏色筆觸圖畫空間等等，從各種片刻的畫面以連續性的風格來連續進行那片刻的接合系列……而經常混合時間與地點，它既不是白天也不是夜晚，或同時出現在同一時間與地點，游離的空間在時間交雜逢迎下，轉變成各種形象與符號來展現。

表五：八○年代英國新雕塑承繼表

```
達達主義
超現實主義
集錦藝術  普普藝術        新寫實主義
八○年代英國新雕塑
```

亨利・摩爾（Henry Moore）
芭芭拉・黑普瓦斯（Barbara Hepworth）

安東尼・卡羅（Anthony Caro）
菲力普・金恩（Philip King）

貝希・飛拉納岡（Barry Flanagon）
理查・龍（Richard Long）

伍德卓（Bill Woodrow）
克拉葛（Tony Cragg）
卡普（Anish Kapoor）
德亞孔（Richard Deacon）
馬奇（David Mach）
歐比（Julien Opie）
高姆勒（Antony Gormley）

新生代
阿林頓（Edward Allington）
瓊遜（Cecile Johnson）
維歐特（Richard Wentworth）
達維（Grenville Davey）
沙賓（Andrew Sabin）

表六：八○年代法國新雕塑承繼表

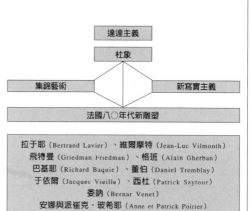

```
達達主義
杜象
集錦藝術        新寫實主義
法國八○年代新雕塑
```

拉于耶（Bertrand Lavier）、維爾摩特（Jean-Luc Vilmonth）
飛特曼（Griedman Friedman）、格班（Alain Gherban）
巴基耶（Richard Baquie）、董伯（Daniel Tremblay）
于依爾（Jacques Vieille）、西杜（Patrick Saytour）
委訥（Bernar Venet）
安娜與派崔克・玻希耶（Anne et Patrick Poirier）

新生代
比斯達曼特（Jean-Marc Bustamante）
勒西亞（Ange Leccia）、維居（Michel Verjux）
普婕（Marie Bourget）、提耶玻（Gerard Collin Thiebaut）
塞夏（Alain Sechas）

```
杜象
普普藝術   波斯尼特團體   新寫實主義
         （Panchounett）
```

表七：八○年代末期的新幾何抽象藝術承繼表

```
馬列維奇
包浩斯
蒙德利安
五○年代幾何抽象
歐普藝術
B.M.P.T.藝術團體          極限藝術
八○年代新幾何抽象繪畫
```

漢里（Peter Halley）、刁德謙（David Diao）
約瑟普（Peter Josep）、佛格（Gunther Förg）
梅茲 Gerhard Merz）、克諾柏爾（Imi Knoebel）
阿姆勒特（Tohn Armleder）、費特拉（Helmut Federle）
斯屈里（Sean Scully）、席西利亞（Jose Maria Sicilia）

國家圖書館出版品預行編目資料

歐洲後現代藝術 = L'art post-moderne en Europe ／
陳奇相著／攝影
-- 初版 -- 台北市：藝術家，
民 91 面；公分 ---
ISBN　986-7957-38-5（平裝）

1. 藝術 - 歐洲 - 歷史 - 現代（1900-）

909.408　　　　　　　　　　　　　91014931

歐洲後現代藝術

L'art post-moderne en Europe

陳奇相／著

發 行 人　何政廣
主　　編　王庭玫
編　　輯　黃郁惠、徐天安
美　　編　王孝媺
出 版 者　藝術家出版社
　　　　　台北市重慶南路一段 147 號 6 樓
　　　　　TEL：(02)2371-9692 ～ 3
　　　　　FAX：(02)2331-7096
　　　　　郵政劃撥：0104479-8 號　藝術家雜誌社帳戶
總 經 銷　藝術圖書公司
　　　　　台北市羅斯福路三段 283 巷 18 號
　　　　　TEL：(02)23620578, 23629769
　　　　　FAX：(02)23623594
　　　　　郵政劃撥：0017620-0 號帳戶
分　　社　台南市西門路一段 223 巷 10 弄 26 號
　　　　　TEL：(06)2617268
　　　　　FAX：(06)2637698
　　　　　台中縣潭子鄉大豐路三段 186 巷 6 弄 35 號
　　　　　TEL：(04)25340234
　　　　　FAX：(04)25331186
製版印刷　欣佑彩色製版印刷有限公司
初　　版　中華民國 91 年 10 月
二　　版　中華民國 94 年 4 月
定　　價　新臺幣 380 元

ISBN　986-7957-38-5
法律顧問　蕭雄淋